U0004775

陳彬彬 — 著

從○開始圖解
西洋名畫

教你欣賞世界名畫角度與重點，
品嘗畫中的精髓與故事

晨星出版

如何欣賞西洋繪畫

　　人類文明是先有繪畫才有文字的。史前人類在山洞畫了獵捕野牛、馬、鹿的情景，古埃及神殿、墓室也有許多很美的壁畫，他們用繪畫記錄生活，也用繪畫表達對神靈的敬意；換句話說，繪畫就是把人類的生活、思想以具象的圖案表現出來，即使有了文字以後，繪畫仍是最淺顯易懂的溝通工具。中世紀的教會經常聘請畫匠把聖經故事畫在教堂裡面，方便目不識丁的普羅大眾一看就明白這些宗教典故，自古以來繪畫和人類生活一直是息息相關的。

　　十五世紀的歐洲逐漸富裕，人們對繪畫的品味和要求也逐日提升，畫家更是不斷地琢磨、創新，思索如何把人物畫得更生動逼真？房子要怎麼畫才有立體感？遠山綠樹要怎麼表現才像真實的大自然？他們一方面學習前人的技巧，一方面尋求創新和突破，繪畫漸漸演變成為一門單獨的藝術，社會的繁榮帶動了藝術的進步，藝術的進步充實了社會的內涵，這兩者之間的關係相當微妙。我們身處繁榮進步的二十一世紀，物質生活比以往都來得舒適便利，更該讓藝術進入生活，豐富我們的心靈，這樣才能讓精神生活也跟著富有起來。

　　國內的美學教育往往落後於其他文理科的學習，許多父母會把學齡前的兒童送去學畫畫，但是上了小學、中學以後，經常因為課業繁重而停頓下來。其實藝術教育的重點並不是要讓人人成為梵谷、畢卡索，而是教大家懂得欣賞藝術之美；讓大家從中得到美感的經驗，並在日常生活中潛移默化，改變我們

的生活態度和視野，這樣的吸收和學習應該是隨時隨地都可以進行、發生的，就像我們經常聽音樂、看好書、品嘗美食、欣賞大自然一樣。

我從事藝術創作與教學逾數十載，亦出版不少畫冊和關於油畫技法、壁畫藝術方面的著作。期間也想書寫關於藝術的鑑賞與心得，無奈教學與創作耗費大量的時間和精力，因此遲遲沒有把這種想法彙整成文字，現在很高興能為《從○開始圖解西洋名畫》寫幾句話。這本書以歷史為脈絡，以淺近的方式帶領讀者認識西洋繪畫五百年來的精髓，一覽喬托的濕壁畫，達文西、拉斐爾、米開朗基羅的文藝復興盛世；再到激昂熱情的卡拉瓦喬、魯本斯，到洛可可的奢華細膩；最後再看看近代的莫內、梵谷與畢卡索，以及超現實畫派、抽象派和普普風等現代藝術。書中除了介紹五百年來的重要畫家、畫作，對於相關的時代背景、藝術技法也有淺顯易懂的說明，相信就算從來沒有接觸過西洋繪畫的讀者，也能很快融入精彩絕妙的藝術世界。

有些事情再晚開始也不嫌遲，愛情是，閱讀是，欣賞藝術也是，希望透過這樣的書籍，能讓讀者得到更多美感的體驗，實踐更具質感的美麗人生。

師大美術系研究所 名譽教授 **陳景容**

從零開始又何妨？

　　前陣子幾位熱愛旅行的朋友聊到義大利。甲君認為米蘭不好玩，若不是因為「最後的晚餐」，他大概不會特別去住一晚，乙君也開始抱怨「最後的晚餐」很難訂，即使提早打電話預約，經常所有的時段都客滿，正當大家七嘴八舌，突然有人冒出一句：「最後的晚餐那麼有名啊？真的很好吃嗎？」剎那間大家安靜下來，想笑又不敢笑，氣氛有些尷尬……對西洋藝術有所涉獵的人，自然知道《最後的晚餐》是達文西最著名的作品之一。為了保護這幅五百歲的壁畫不繼續剝落受損，位於米蘭的修道院特別控制參觀人數，確保室內維持一定的溫度和濕度，訪客最好提前兩週打電話預約，因為每梯次只開放二十名遊客入內參觀。

　　或許因為台灣的美學教育紮根不夠深，反正基測也不考，和日常生活又八竿子打不著，沒有這類的知識好像也沒有關係，但是處在一個全球化的時代，我們應該把觸角伸得更遠，更何況西洋繪畫是全人類珍貴的文化資產，不去瞭解、體驗這些美妙的創作實在太可惜了。藝術欣賞其實很簡單，只要你懂得欣賞俊男美女、注意流行時尚、喜歡風景優美的大自然、關心社會議題和生活資訊，就沒有理由不欣賞藝術。西洋繪畫看似浩瀚精深，說穿了就是把人類的生活、審美觀用畫面記錄下來而已。

　　透過這本《從○開始圖解西洋名畫》，我希望和大家一起欣賞西洋藝術史上的經典作品，不管你對西洋繪畫一無所知或

一知半解，還是對這些早已如數家珍，都不妨以歸零的心情再來一次美麗的邂逅。書中的畫作都有局部放大圖，方便就近觀賞畫家的技巧和筆觸，每個人都「看」過《蒙娜麗莎》的圖片，但你可曾仔細欣賞她帶笑的眼神、嘴角？你可知道她身後的風景是高山峻嶺？還是小橋流水？林布蘭的《夜巡》很有名，你認為畫中的場景是白天還是黑夜？如果是夜間巡邏，為什麼有婦人抓隻白毛雞混在隊伍裡面？透過畫作細部的圖解，相信你會發現以前不曾注意的細節，進而找到全新的趣味，甚至有親臨美術館的感受。

　　書中也會概略介紹一下西洋繪畫的潮流演變，順便解釋一些藝術的專有名詞，但不會有長篇大論的學派分析，更不會貪心的把數以百計的藝術作品通通塞進去，面對如此浩瀚的藝術殿堂，重點不在於「記住」多少理論，「看」過幾百幅世界名畫，而是有沒有用心「欣賞」。只要你因為一幅畫而有所感觸，覺得興味十足，甚至因而大受震撼或感動，這樣的收穫遠比匆匆逛過數間美術館，翻過數十本畫冊還來得受用。因為這代表了你和該作品產生交集，有了美的感受，這才是最有啟發的事。任何人只要有過這樣的美感經驗，自然會有股力量引領你繼續探索美麗的藝術世界。

　　所以就讓我們放慢腳步，隨著書中循序漸進的介紹，神遊西洋繪畫五百年來的奧妙吧！只要跨出一步去接觸，就會發現藝術其實很簡單也很好玩，當你對一幅畫有所領悟，或是對某支畫派產生共鳴，一定會從中發現更多樂趣。就讓我們從零開始，豐富自己的視覺與想像，提升對美的認知，實踐更美麗精采的生活。

陳彬彬

01 Chapter　文藝復興──古典的再生

04
Chapter

從非主流到主流

05
Chapter

世紀末與新時代

01
Chapter

文藝復興——
古典的再生

🌱 **拜占庭時代**

西元330年～1453年

（東羅馬帝國時代）

→ 壁畫多為貼金箔的馬賽克鑲嵌畫，營造莊嚴富麗的景象。

→ 耶穌一定位於最醒目的位置，其他人物排排站就好，動作呆板沒有變化。

→ 沒有立體空間的表現。

→ 動用大批財力和工人完成馬賽克拼貼，只求宣揚神性，藝術家的姓名和特色並不重要（或者該稱藝匠），導致各地拜占庭教堂內的耶穌相似度很高。

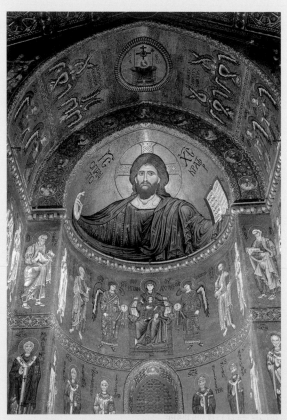

全能的耶穌　約1183年
義大利西西里　王室山

❧ 文藝復興　西元14世紀～16世紀

→ 教堂大多為濕壁畫。（達文西這幅最後的晚餐例外，因為使用特殊顏料，所以畫作剝落的情形嚴重）

→ 背景不再是單一金色或藍色，而有風景細節等裝飾。

→ 人物講求比例對稱，表情動作各自不同。

→ 表現立體空間的透視感。

→ 只有一流的藝術家才能替教廷繪製宗教壁畫，而且藝術家的風格明顯，達文西和米開朗基羅筆下的耶穌形象絕對不一樣。

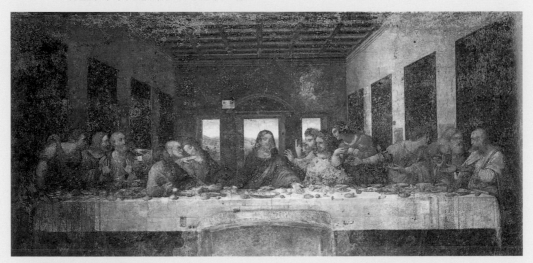

達文西／最後的晚餐 1498
義大利米蘭　聖瑪麗感恩修道院

　　文藝復興是人文思想的覺醒。歐洲歷經千年的黑暗時代，教會的專制腐敗讓人們越來越反感，他們認為處處箝制人民思想生活的中世紀文化是一種倒退，古希臘羅馬時代的古典文化反而是繁榮光明的表徵。於是文人志士們力圖復興古典精神，這就是文藝復興運動，最早源於十四世紀的義大利，並在十六世紀到達巔峰，這段期間的藝術和科學蓬勃發展是歐洲中古和近代的分野。

　　文藝復興時期的繪畫，並不像中古時代一味顯揚神性，他們要表現更真實的人性，所以特別注重人物造形和空間景深的真實感，從以上圖片與表列可以清楚看出這兩個階段的差異。

哀悼耶穌

喬托（Giotto di Bondone）1267～1337

喬托，被尊稱為「文藝復興之父」，他是最早跳脫僵化制式拜占庭藝術的藝術家之一，是義大利文藝復興盛世的開路先鋒。

➤ 西方繪畫之父

以現代眼光欣賞十四世紀的宗教壁畫，可能不覺得有何新鮮精采之處，但喬托卻是當時第一位突破拜占庭藝術風格的畫家。他在宗教繪畫中加入樹木風景，同時相當注重人物的立體感及空間景深的配置；原本只能呆然站立、不苟言笑的聖人，現在有了喜怒哀樂的表情，肢體動作也活潑許多，因此他的作品很受當時宗教界的喜愛。

➤ 突破宗教的藝術

喬托突破一千多年來的宗教藝術，注重人物的表情、肌理、服裝細節，也注重人與環境的對應，以及空間和透視的立體感。他讓聖人變得有血有肉，讓繪畫更寫實自然。他的才華與成就在十三、十四世紀無人能出其右，堪稱「西方繪畫之父」，對後來的藝術發展影響深遠。

原先只宣揚「神性」的宗教藝術，在喬托的筆下注入了溫暖的情感，畫面變得更豐富生動，也引領義大利進入以「人性」為導向的文藝復興時代。

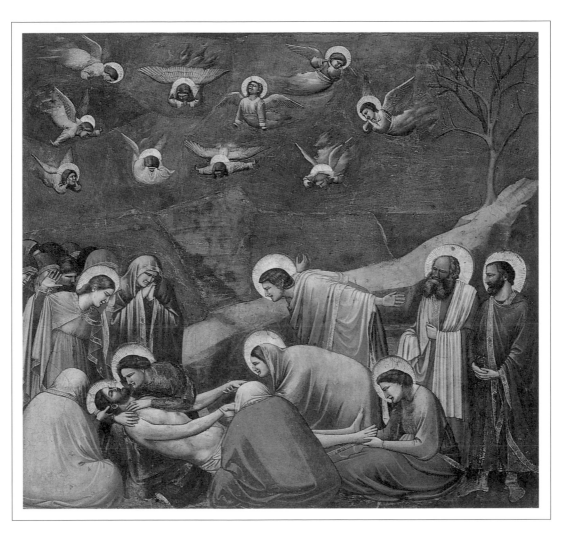

哀悼耶穌 1305～08
濕壁畫 200×185cm
義大利帕杜亞 史克羅威尼禮拜堂

《哀悼耶穌》就是其中最好的例子，內容描繪耶穌受難，聖母與信徒剛接下遺體的情景。畫中人物強忍悲傷，戲劇性和感染力都很強烈，畫面由前景往後延伸到天幕，就好像大自然、天地之間，確實發生了這樣一幕悲劇。從下面的局部圖，更可以看到喬托的用心與創新。

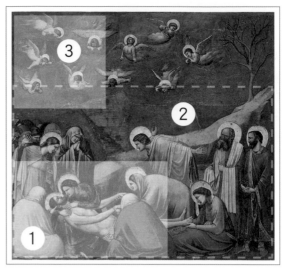

解析說明如下

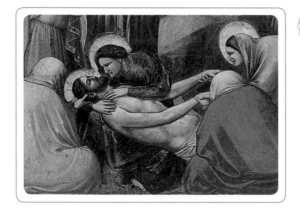

1 凝聚前景的力量 🔍

聖母抱起耶穌，其他信徒各自顯露不同程度的傷痛，其中以聖母的表情最令人動容，她哀慟逾恆地看著耶穌，成為凝聚前景的中心。

喬托畫出人體的肌理和陰影，營造人物的立體感，就連人物衣服的皺摺也相當生動自然。

藝術簡貼 01

文藝復興與拜占庭宗教藝術之比較
- 通常人物後方為藍色或金色素面平板，沒有田園背景襯托。
- 人物通常佔滿整個畫幅，且一字排開，沒有遠近的透視感。
- 人物多被加高拉長，營造崇高神聖的宗教形象。
- 人物缺乏表情和動作，彷彿公園的偉人雕像，只要表現昂揚挺立的神性威嚴就夠了。

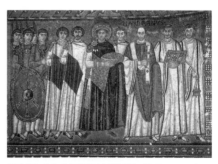

鑲嵌畫《查士丁尼及其隨從》約西元547年，義大利拉維納教堂

🔍 巧妙連結前後景的對角線 ②

人物背後的山脊，從右上方一路指向
聖母懷中的耶穌，再次凝聚畫面的焦
點，同時也把前景的人物和遠景的天
空做了巧妙的聯結。

信徒圍繞在耶穌四周，每個人的姿勢
和動作都不一樣，他們強忍悲痛，形
成一股肅穆哀傷的氣氛，讓觀畫者也
能感受到他們對耶穌的敬愛與不捨。

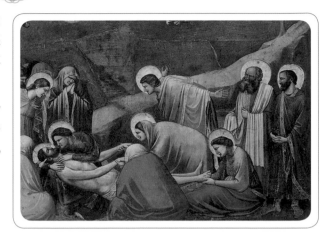

③ 慌亂天使強化悲慟情感 🔍

天使在空中四散飛舞，祂們也有各自
的表情和姿勢，令人再度感受耶穌的
死讓天地同悲，不但地上的眾人哀傷
不已，連空中的天使也驚慌失措了。

喬托畫中的天使經常沒有下半身，藉
此營造天使在雲間飄動的樣子。

藝術簡貼 02

乾壁畫與濕壁畫

　壁畫有乾、濕之分嗎？沒錯，濕壁畫就是先調好抗鹼的顏料，趁牆壁濕泥還沒有
乾，趕快把顏料畫上去，讓顏色吸進毛細孔，等牆面乾燥就是一幅畫了。其優點是
色彩鮮艷，可以永久保存；缺點是耗時耗工，不但要有泥水匠幫忙抹灰泥，畫家動
作必須快速精確，畫錯了就要刮掉原來的牆面重新來過。
　乾壁畫就是直接在乾燥的牆面作畫，方法雖然簡單，卻不利長期保存。

耶穌受洗圖

法蘭契斯卡（Piero della Francesca）1416～1492

法蘭契斯卡曾經被遺忘長達四百年之久，直到十九世紀才重獲世人肯定，認為他是義大利文義復興初期最傑出的畫家。

➲ 以幾何學和透視法呈現寫實空間

擺脫拜占庭時代排排站的人物，文藝復興的藝術家開始追求更寫實的畫風，研究如何在平面的畫板或畫布上展現立體的空間感。由於法蘭契斯卡是一位數學家，他曾經向當時活躍於佛羅倫斯的雕塑家和建築師們請益，特別懂得運用幾何學和透視法的技巧，呈現逼真寫實的空間和光影。

《耶穌受洗圖》正是這樣的一幅作品，故事描述施洗者聖約翰以約旦河的河水，為表弟耶穌施行洗禮，這是基督教歷史相當重要的一刻。

➲ 明亮嚴謹的構圖

畫面正前方的人物和大樹顯得莊嚴神聖，中景的人物比前景略小，背景的丘陵樹木又更小，可見法蘭契斯卡對整幅畫的構圖、遠近透視都經過精密的計算，藉此突顯畫中昂然挺立的耶穌，祂就像身旁那棵屹立不搖的大樹，看起來信心堅定且無所畏懼。同時法蘭契斯卡捨棄當時義大利畫家慣用的暗色調，大膽採用明亮的色彩，讓人眼睛為之一亮，整個畫面如同粉彩般柔和輕盈，彷彿上帝的聖光籠罩大地，照耀這個莊嚴神聖的時刻。

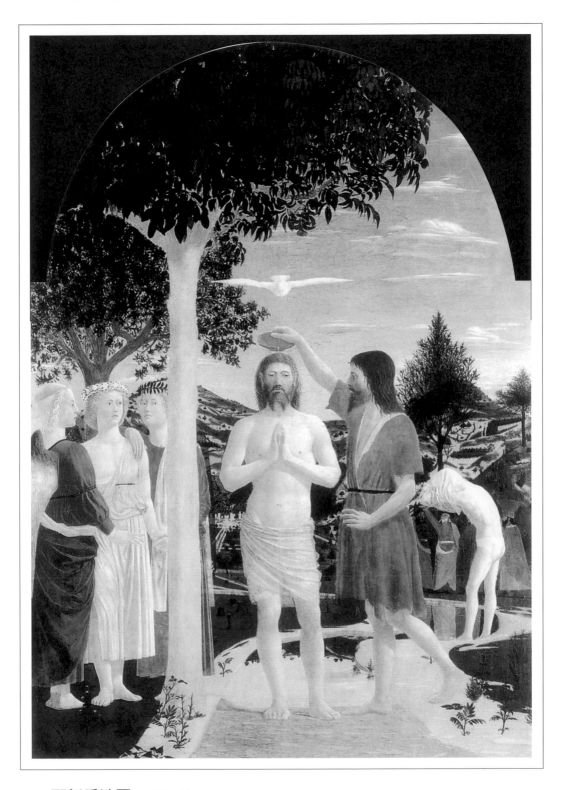

耶穌受洗圖 1448～50
蛋彩‧木板167×116cm　英國倫敦國家畫廊

利用巧妙的透視法創造景深，聖父就在無盡的蒼穹之中，聖靈化為白鴿，聖子如同堅定不移的大樹，三位天使見證「三位一體」的顯現。這是最莊嚴神聖的一刻，四周充滿晴朗明亮的光線，眾人籠罩在既柔和又耀眼的氛圍之中。法蘭契斯卡沒有使用太多艱澀難懂的象徵，宗教的神祕寓意就存乎於大自然之間。

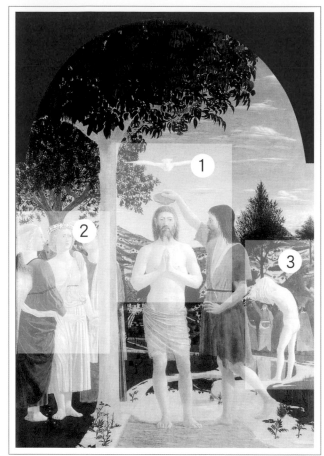

解析說明如下

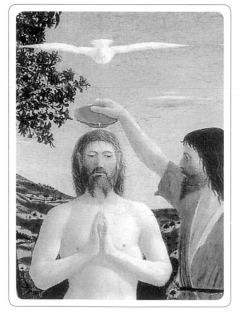

1 白鴿的意涵與表現手法 🔍

耶穌的表情肅穆，挺拔的身軀有希臘男神般的氣勢，耶穌頭上散發出一圈淡淡的金光，但由於畫作年代已久，現在幾不可辨。

白鴿是聖靈的化身，由天而降伴隨聖子的洗禮，法蘭契斯卡以「前縮法」表現白鴿的形體，看起來很像是空中的雲朵一樣，正好和遠方天空的雲彩相呼應。

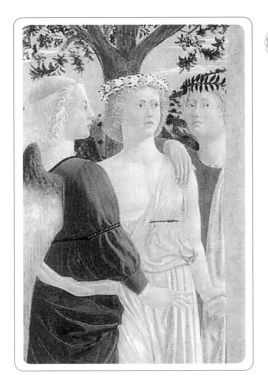

2 天使的見證 🔍

畫面左側的三位天使明顯參考自路卡‧羅比亞（Luca della Robbia）所雕刻的唱詩班迴廊。三位天使有白皙圓潤的臉龐，金髮上還戴著美麗的花環和桂冠，更顯得光潔神聖，在耶穌施行洗禮的時刻，連天使也出席作見證。

🔍 前後景的呼應與協調 3

背景的遠山和丘陵顯得均衡而和諧，與前方幾乎和畫幅一樣高的大樹產生遠近呼應的效果，而中景的信徒正脫去上衣，又和前景受洗的耶穌一前一後相呼應，這種互相對應的方式讓整幅畫看起來均衡和諧。

藝術簡貼 03

蛋彩畫

蛋彩畫（tempera）是十五世紀歐洲常用的繪畫方式，也就是在顏料中加入雞蛋，可以表現多層次的透明度與光澤，呈現柔和朦朧的質感。

蛋彩不能像油畫那樣反覆堆砌出厚重的油彩，畫不出很深的顏色，而且蛋彩乾得很快，一次只能畫一點點局部，相當不經濟、方便，所以到了十六世紀蛋彩就逐漸被油畫給取代了。

春

波提切利（Sandro Botticelli）1445～1510

義大利文藝復興初期的重要畫家，深受佛羅倫斯梅迪奇家族器重，他的畫作《春》、《維納斯的誕生》都是廣受世人喜愛的作品。

🌱 跳脫宗教思維的框架

　　這幅《春》是波提切利受梅迪奇家族的成員委託，為其別墅所繪製的大型畫作。同時也是文藝復興初期相當重要的作品，由於中世紀繪畫向來只能以教化人心的聖經故事為主題，《春》卻突破幾百年來的傳統，畫中不見耶穌、聖母和聖人，取而代之的是幾位接近全裸的神話人物。波提切利甚至還採用真人等身的大小，以往只有在繪製耶穌和聖徒之時，才會採用如此氣勢恢宏的尺寸。這些革命性的創舉自然引起後代藝術學者廣泛的討論，究竟這是波提切利的靈感？還是應客戶梅迪奇家族要求才如此繪製？或許本來就是為了掛在私人宅第所畫的作品，而非為了公開展示，所以能跳脫宗教思維，嘗試尺度更寬、更賞心悅目的創作。

🌱 無處不是春

　　雖然這幅畫以春天為主題，卻不是單純描繪春天風景的作品，波提切利把春天「擬人化」，讓希臘羅馬神話的眾神處在春暖花開的場景，使得整件作品更詩情畫意。為了營造視覺的和諧，畫中人物的比例明顯被拉長了一些，身體線條看起來更修長流暢了。加上波提切利相當注重細部的描繪，畫中有各式各樣的花草、果樹，讓人看得目不暇給，形成一幅華麗浪漫的動人作品。

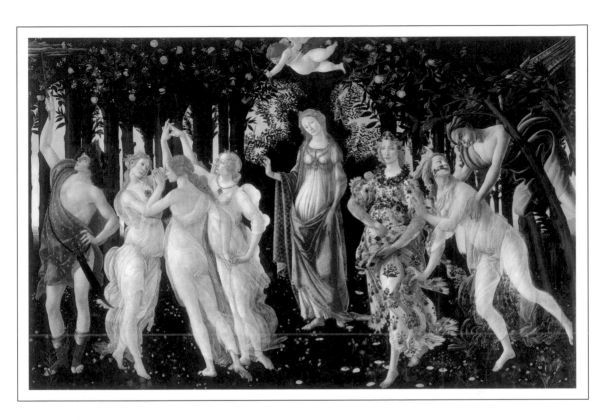

春 約1482
蛋彩‧木板203×314cm　義大利佛羅倫斯　烏菲茲美術館

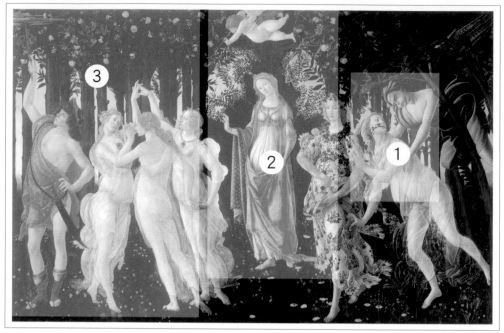

解析說明如下

　　波提切利在《春》一圖中，以充滿故事性的希臘羅馬眾神展現春回大地、萬物欣欣向榮的景象，讓整幅畫更顯詩意，寓意也更深遠。

　　我們可以說波提切利之《春》，不止是大自然的春天，更是義大利經濟、藝術、人文的春天，一個嶄新繁榮的文藝復興時代已經來臨。

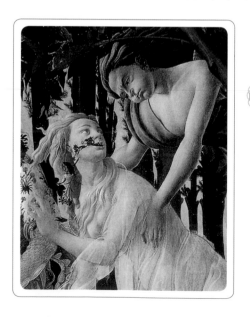

1　凝聚前景的力量 🔍

西風之神愛上寧芙仙子（Nymph大自然女神，又稱森林女神）克蘿莉絲，於是強行擄走她，進而娶她為妻，並將她變成春天和花卉之神。

兩人糾纏的畫面在右邊呈灰色調，但隨著克蘿莉絲的呼吸，她的唇邊已然綻放美麗的玫瑰，正像冬末進入初春的時刻，大自然開始甦醒了。

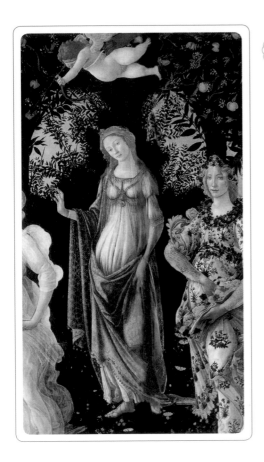

2 微隆小腹象徵綿延的生命力 🔍

右邊身穿碎花長袍的是全盛時期的春神，她全身上下被花朵圍繞，顯得美麗芬芳；畫面中央則是愛與美的女神維納斯。女神們的腹部皆微微隆起，象徵春天源源不絕的生命力。

愛神丘比特矇住雙眼，手中弓箭盲目瞄準左前方的美惠三女神，看來忙亂熱鬧的求偶季節已經展開。

🔍 象徵光輝、喜樂和 3 繁榮的美惠三女神

三位女神手拉著手翩翩起舞，她們象徵光輝、喜樂和繁榮。古希臘羅馬時代就有美惠三女神拉手跳舞的雕像，但波提切利以更流暢圓潤的線條弧度，創造姿態優雅的律動感。

最左邊是宙斯的信差墨丘利（Mercury）他腳上穿著展翅的靴子，以手杖撥動烏雲，灌溉結實累累的果樹和遍地鮮花，正式宣告春天的到來。

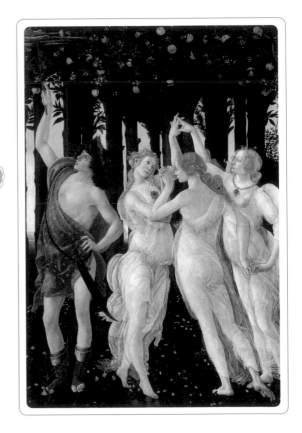

蒙娜麗莎

達文西（Leonardo da Vinci）1452～1519

達文西是文藝復興盛期的全能大師，除了在繪畫方面展現過人的才華，更是傑出的科學家和發明家。他獨創的繪畫技法對後來的畫家影響很大，堪稱五百年來最偉大的天才型藝術家。

引領風騷的稀世名畫

達文西的代表作《蒙娜麗莎》，也是知名度最高、最神祕難解的一幅畫，光是相關論述就足以編成厚厚好幾本書，所以是欣賞西洋畫不能錯過的經典作品。

這幅畫應是達文西為佛羅倫斯貴族吉奧孔達夫人所描繪的肖像，但達文西後來卻沒有把畫交給顧客，反而將它帶在身邊，前往米蘭、法國。據說達文西死後由法國國王法蘭西斯一世買下這幅作品，最後成為羅浮宮的館藏珍品之一。

西元1911年《蒙娜麗莎》畫作曾離奇失竊，兩年後在義大利重現，知名度大增，從此《蒙娜麗莎》不單是藝術美學上的曠世傑作，更成為流行文化的一部分。

神祕難解的微笑

《蒙娜麗莎》是文藝復興時期肖像畫的典範，達文西畫活了畫中少婦的神韻，典雅中又帶著生動的靈氣。早期畫家經常模仿達文西的技法，十九世紀象徵主義的藝術家更被畫中謎樣的微笑吸引，而對此畫的討論益發熱烈。有人說當時她是個懷孕的害羞母親，但也有人說她有小產後的淡淡憂傷，更有人說她的笑容之下藏著達文西身影……無論如何，她就像是個真實的人物在我們眼前呈現，每次凝望她，似乎都會發現她的表情略有不同；甚至無論觀者站在什麼角度，都能奇妙地感覺蒙娜麗莎對著自己微笑。

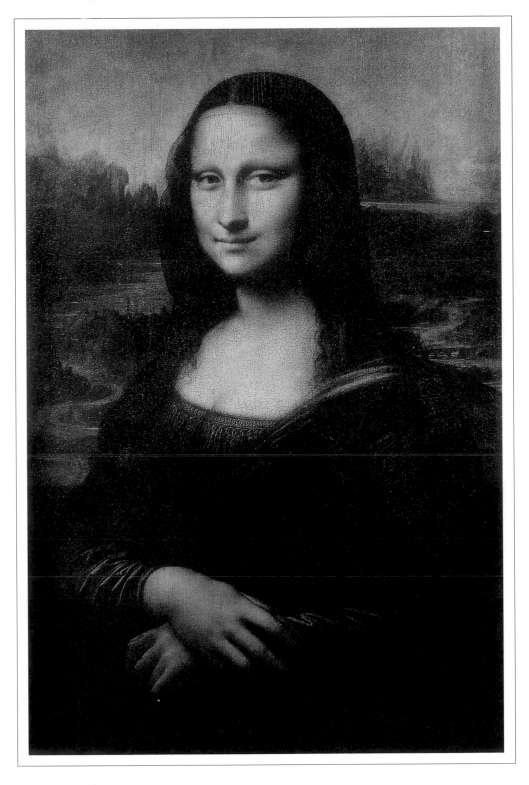

蒙娜麗莎 1503～05
油彩・木板 77×53cm 法國巴黎 羅浮宮

解析說明如下

　　這幅主題單純的小型肖像畫，五百年來凌駕各種氣勢磅礡的藝術作品，在二十一世紀依舊維持超高人氣，廣泛地被當成生活中的創意素材，可見達文西賦予蒙娜麗莎無比驚人的魅力。她彷彿是一位活生生的女子，在畫中氣定神閒的對世人微笑，然而在陰鬱朦朧的氛圍下，她的笑容突顯出些許悲傷。那一抹嘲弄的眼神和謎樣的笑意，從此攫住世人的心。關於這幅畫的研究和討論從來不曾停止，然而蒙娜麗莎始終以安詳生動的姿態面對世人，許多人千里迢迢造訪羅浮宮，就是為了一睹蒙娜麗莎的風采，如此儷人的吸引力，實在讓其它藝術作品望塵莫及。

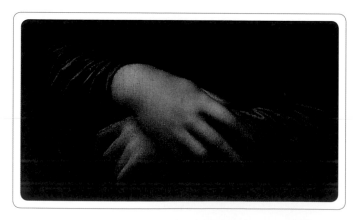

1　以明暗反差
　　呈現生命力 🔍

從手部特寫更能看出暈塗法自然豐富的美感。蒙娜麗莎的右手輕輕靠在左手上方，左手扶著椅背，利用明暗陰影形成手部輪廓，看起來栩栩如生，袖子的縐摺更是柔軟自然，難怪藝術史學家瓦薩利盛讚這雙手生動鮮明，彷彿看得見肌膚下微微跳動的脈搏。

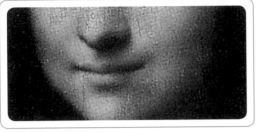

2 嘴眼含笑的秘密 🔍

蒙娜麗莎的眼角和嘴角都帶著神祕的笑意，留給後人無限遐想和揣測。據說達文西為了呈現少婦自然流露的喜悅，還特地請樂師在畫室演奏音樂，讓模特兒保持愉快心情。

同時達文西採用「暈塗法」（sfumato），整幅畫完全沒有死板的線條輪廓，而是將色彩一層層塗開，所以感覺特別柔和自然。眼角沒有明確的輪廓，任何情緒的線索都消融在陰影之中，所以我們無法確切捕捉畫中人真正的想法，這種曖昧感讓人們有無限的想像。

仔細看她的嘴角，除了朦朧感之外，彷彿還塗上一層晶瑩剔透的顏料，使得光與影輝映的境界達到顛峰。此外，蒙娜麗莎稍微不對稱的嘴唇，更在每個角度中，顯示出多種可能的微笑意涵。

🔍 「空氣遠近法」營造的 3 特殊氛圍

蒙娜麗莎左肩上方的山水背景隱隱可見一座橋樑，但遠看又模糊不清。

達文西認為遠方的背景在空氣和光線的作用下，會顯得朦朧清淡，顏色也不鮮明，這是他另一項「空氣遠近法」技巧的運用。因為這項技法，使得蒙娜麗莎身後的原野綠樹彷彿籠罩在薄霧輕紗之中，讓整幅畫的焦點，完全集中在前方端坐的人物。

最後的審判

米開朗基羅（Michelangelo）1475～1564

米開朗基羅和達文西、拉斐爾合稱「文藝復興三傑」。三人之中以米開朗基羅的作品最為氣勢磅礴，充滿力與美的鮮明風格，同樣影響往後數百年的藝術發展。

➷ 雕刻天才的絕世佳作

米開朗基羅在二十四歲時，以《聖母慟子像》打開知名度，隨後又完成舉世聞名的《大衛像》，雕刻才華受到肯定。雕刻藝術原是他一生的志業，但後來教皇軟硬兼施，找他為西斯汀教堂繪製天頂壁畫，他靠著毅力與特殊工具，仰著頭足足畫了四年多，最後完成了驚人的《創世紀》，世人這才瞭解他不僅是位傑出的雕刻家，他精巧動人的繪畫天賦同樣讓人嘆為觀止。

➷ 以創作為武器的藝術英雄

《最後的審判》則是在天頂壁畫完成近三十年後，米開朗基羅再次接受教宗請託，重執畫筆為教堂繪製的另一幅巨型壁畫。內容描繪世界末日之時，眾生無論地位貧富皆要接受審判，好人的靈魂可上天國，惡人的靈魂將被打入地獄。此時的米開朗基羅不再是意氣風發的三十歲青年，而是看盡世事的六十歲老人。

他經歷了羅馬之劫的戰亂，眼睜睜看到黑死病奪走無數人命，心中不免有末日將至的沉重心情，自然也把這種感慨和省思表現在畫中，大膽畫下世人赤裸裸的愛恨嗔癡，花了將近六年的時間，才完成這幅氣勢恢宏的作品，其中不但暗藏他的自畫像，連平日處處對他刁難、欺壓的教廷官員，也在畫中被他打入地獄。

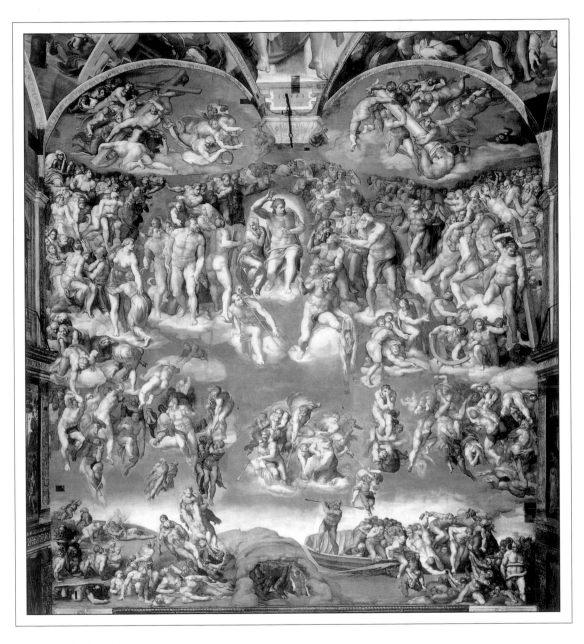

最後的審判 1537～1541
濕壁畫 1370×185cm　梵蒂岡　西斯汀教堂

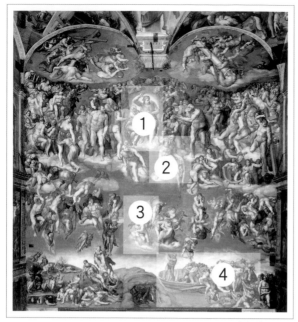

解析說明如下

這幅壁畫在當時確實引起一些爭議，繼任教宗一度想毀掉這幅在當時看來似乎不雅的畫作，幸而其他藝術家力陳阻止，作品才得以流傳至今，想瞭解米開朗基羅的心路歷程，一定不能錯過這幅重要的代表作。只能說創作是條辛苦漫長的道路，米開朗基羅正是開路先鋒，他就像孤獨勇敢的藝術英雄，始終堅持自己的創作理念。《最後的審判》果然經得起公評和考驗，如今已是人類文明的無價瑰寶，受到世人由衷的讚賞與敬佩。

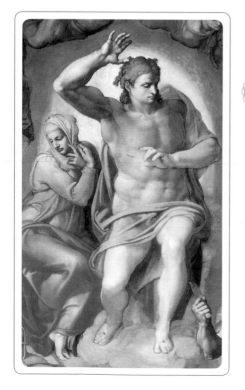

1 上帝之手 🔍

耶穌出現在畫面中央的雲端，他高舉雙手，判定世人該上天堂或下地獄，看起來充滿力量與權威。

米開朗基羅擅長以男性裸體來呈現力與美，畫中有不少人物是全裸的，就連神聖的耶穌也只圍了塊遮羞布。這種作法在當時引發不少批評，認為他褻瀆神靈。所以米開朗基羅除了以此畫表現宗教的善惡審判，同時也是透過了作品提出抗議，交由世人去評判，究竟他是道德敗壞的罪人，還是忠於創作自由的藝術家？

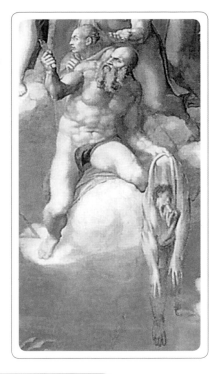

🔍 隱身其中的畫家面容 ②

巴托羅謬是一名被剝皮處死的殉道聖徒，而他手上所提的皮囊隱約浮現一張臉，據說這就是米開朗基羅的自畫像。他彷彿在感嘆自己逐漸步入衰老，回首半生受敵人打壓迫害，難免有些身心俱疲，所以藉由這一張扭曲變形的皮囊，抒發他隱忍胸中的悲憤孤絕。

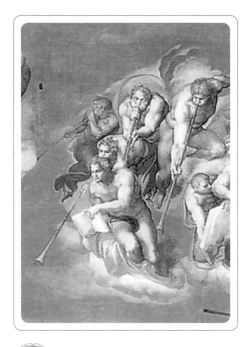

③ 矯飾主義萌芽 🔍

天使長米迦勒拿著名冊清算靈魂的人數，天使鼓著嘴吹奏號角，宣告末日審判的來臨。他們的身體比例不再像文藝復興時期那麼典雅均衡，而是充滿動能和張力，這正是邁入矯飾主義，預告巴洛克時期的前兆。

④ 畫筆的審判力量 🔍

冥河引渡者查隆揮槳將惡人趕入地獄，右下方是地府判官邁諾斯，他的腰間被雙蛇圍繞，頭上一雙尖尖的驢耳是他的特徵，然而臉孔卻是教宗的典禮官比亞喬，他經常向教宗抱怨這

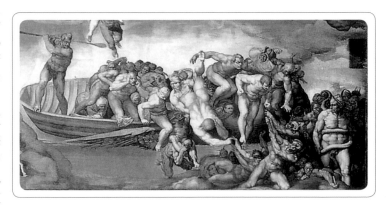

幅畫難登大雅之堂，米開朗基羅一氣之下就用畫筆將他打入地獄。

草地上的聖母

拉斐爾（Raphael）1483～1520

拉斐爾年紀比達文西和米開朗基羅都來得年輕，但是他能融會各家之長，創造屬於自己的風格。他作品的豐富性和重要性比起達文西及米開朗基羅兩位大師絲毫不遜色，堪稱文藝復興時期最受歡迎的藝術家。

🕊 聖母形象的典範

拉斐爾的老師培魯季諾（Pietro Perugino）是安布利亞省（Umbria）一名極為成功的藝術家，他甜美虔敬的祭壇畫作，受到當時人們的喜愛。拉斐爾受到其師的影響，加上自己本身優秀的資質，很快就能集合名家之長，發展出屬於自己的大師之風。尤其是他筆下的聖母形象，就如同米開朗基羅的天父，成了藝術界永垂不朽的典範。

🕊 可親可敬的藝術大師

和達文西與米開朗基羅兩位前輩不同的是，拉斐爾的個性並不古怪難以親近，他和藹親切，讓有力的顧客一再委託他作畫，也因此他的畫室生意興隆，而他本人也和許多學者貴族成為好友。可惜他英才早逝、三十七歲即辭世人間，但他為後人所奠立的和諧完美構圖法和動態人物均衡描繪之成就，已然超越他人間肉體的年齡。

拉斐爾畫裡的聖母和天使，讓人不由得被他們和諧典雅的姿態，於寧靜溫馨的氣氛中深受感動。聖母溫柔婉約，天使和聖嬰嬌憨可愛，讓原本千篇一律又略帶嚴肅的宗教主題，感覺更親切溫暖。《草地上的聖母》是拉斐爾一系列聖母聖子像的代表作，他讓聖母置身於風景如畫的原野，其構圖和色彩都值得一看，這也是此系列第一幅真人等身大小的作品。

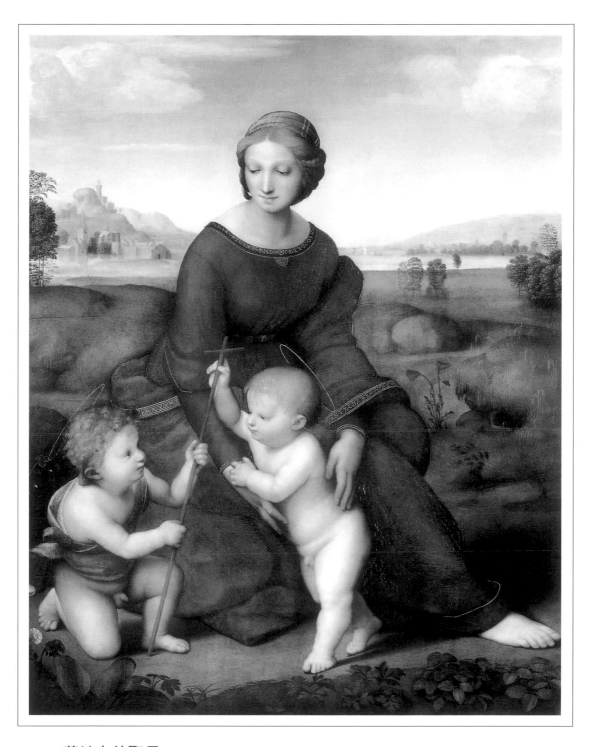

草地上的聖母 1506
油彩・木板 113×88cm　維也納藝術史美術館

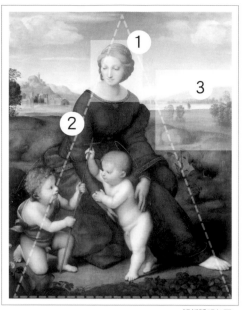

解析說明如下

汲取前輩大師的技巧化為己用，拉斐爾重新塑造他心目中的理想美感。他筆下的聖母溫柔秀麗，光著腳隨意坐在風光明媚的原野，慈愛地看著小耶穌和施洗者聖約翰，感覺就像平民百姓家的母親那般親切自然。文藝復興追求的人文主義在此發揮到了極致，簡單樸實反而顯得真情流露，這是人間的聖母，人性的光輝，也是世人公認最美的聖母形象。

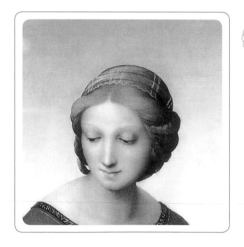

1 極致的人文主義 🔍

拉斐爾的聖母就像溫婉美麗的女子，那種恬靜安詳的表情讓人一看就覺得很舒服，若非聖母頭上隱隱呈現一環象徵聖靈的光圈，整幅畫看來就像是歌頌女性美的藝術作品。

🔍 金字塔構圖型塑而成的穩定感 2

拉斐爾採用金字塔的三角構圖，聖母手中扶著小耶穌，眼睛望著施洗者聖約翰，聖約翰則把最重要的十字架交到耶穌手中，十字架頂點又和聖母的臉龐呈一直線，三人配置的關係顯得安定而均衡，增加整幅畫的穩定度。

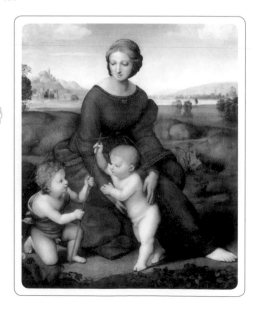

背景有清澈如鏡的湖面,也有淡淡
的遠山綠樹,這無疑受到達文西
「空氣遠近法」的啟發,利用模糊
打淡的方式呈現遠方的背景;但另
一方面,拉斐爾運用自己的專長,
他描繪整片田園風景顯得風和日
麗,色調和氛圍是如此美好和諧,
和達文西謎樣的陰暗幽微氣氛又是
截然不同的效果。

藝術簡貼 04

文藝復興三傑的風格比較

達文西、米開朗基羅與拉斐爾三位藝術家可以說是各
擅其場,且看他們同樣以聖母聖子為主題,作品風格
會有哪些差異。

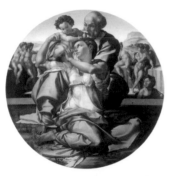

米開朗基羅／聖家族 1506
蛋彩‧木板 直徑120cm
佛羅倫斯 烏菲茲美術館

同樣構圖嚴謹,聖母轉
身把小耶穌遞給約瑟,
扭曲伸展的手臂更突顯
結實的肌肉線條,充分
展現米開朗基羅獨特的
力與美。

拉斐爾／椅子上的聖母 1514
油彩‧木板 直徑75cm
佛羅倫斯 碧堤宮

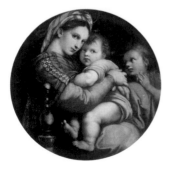

聖母宛如民間母親,她
摟著耶穌,眼光親切溫
柔,整個畫面生動自
然,充分展現天倫之樂
的溫暖,這是拉斐爾最
平易近人的魅力。

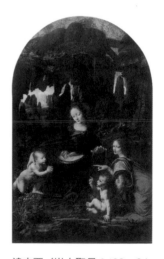

達文西／岩中聖母 1483~86
油彩‧木板 189.5×120cm
法國巴黎 羅浮宮

同樣是金字塔構圖法,
但幽微昏暗的光線讓
背景的遠山更加虛無飄
渺,聖母、天使、耶穌
和施洗者聖約翰各有不
同的表情和手勢,給人
畫中有話的謎樣氣氛。

阿諾菲尼的婚禮

范艾克（Van Eyck）？～1441

范艾克是十五世紀歐洲北方最重要的畫家，他可以說是法蘭德斯畫派的創始人。同時他改良了油彩溶劑，讓油畫的色彩得以歷久彌新。

❧ 一張彩繪的結婚證書

如果說法國羅浮宮的鎮館之寶是《蒙娜麗莎》，那倫敦國家畫廊的鎮館之寶無疑就是《阿諾菲尼的婚禮》。這幅作品足足比蒙娜麗莎早了七十年，當時達文西甚至還沒有出生呢！

這幅作品描繪富商阿諾菲尼舉行結婚的場景，畫中除了新郎和新娘，牆上的鏡子還反映了證婚人和畫家的身影；新人的衣著和家居擺設都相當細膩，同時還暗藏宗教祝福的寓意。范艾克把物質和精神層面的元素巧妙結合在一起，實在是不可多得的傑作，此畫同時也成為後代學者研究十五世紀服裝、生活的最佳參考。

新人手拉著手接受福證，從此攜手共度一生，但願生活幸福，子孫綿延，四周全是象徵愛和信仰的小物件。范艾克以有形的實物，來詮釋無形的祝福，這樣的配置真是巧妙和諧，婚姻的神聖使命在畫中展露無遺，這簡直就是一張用顏料彩繪的「結婚證書」。

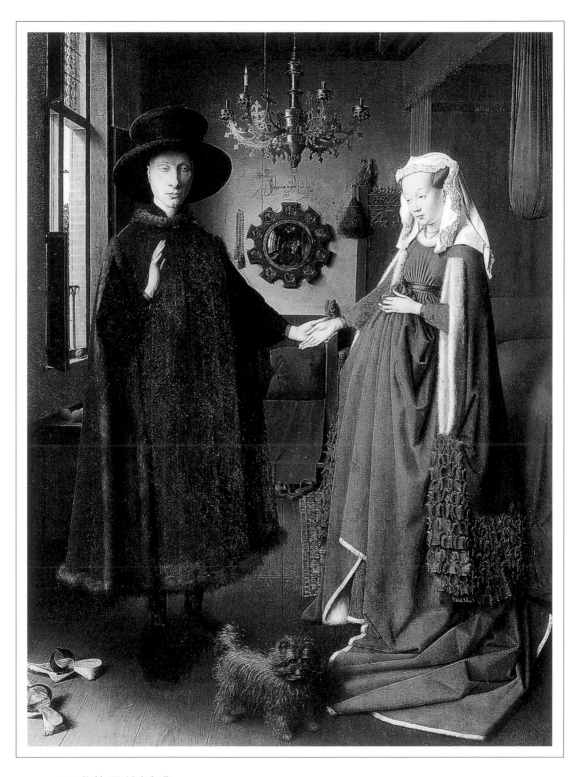

阿諾菲尼的婚禮 1434
油彩・木板 82×60cm 倫敦國家畫廊

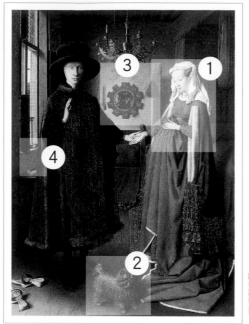

在《阿諾菲尼的婚禮》中，我們彷彿也和畫家范艾克一樣，親眼見證了這場隆重高貴的婚禮。他用藝術如實呈現了現實世界的片段，確實描繪當時的生活細節。范艾克為我們留下了「歷史的一刻」。

解析說明如下

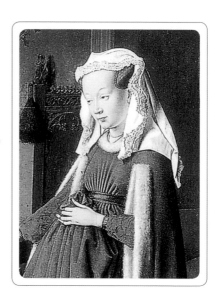

🔍 「孕」味十足的結婚禮服 ①

新娘身穿高腰綠色禮服，伸手撫摸隆起的腹部，看起來孕味十足。這是當時流行的服裝款式，故意在腰腹間打了很多摺，藉此象徵多子多孫的生命力，禮服的袖口還有毛皮滾邊，可見富商家庭的衣著是相當精緻講究的。

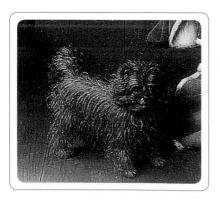

② 忠誠與愛的象徵 🔍

新娘和新郎腳下有隻可愛的小狗，增添畫面的活潑度，由此可見十五世紀的富商就開始養寵物了，狗向來代表忠誠和愛，這未嘗不是婚禮應景的好彩頭。

3 以小窺大：從一面鏡子欣賞全景 🔍

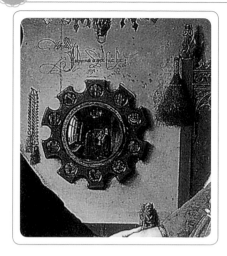

牆上的凸面鏡有四個人的身影，范艾克用顯微的精細技巧，把房間原本看不到的前景，以及天花板、地板和窗外風景都收在這一面小鏡子中。鏡子周圍還畫了十二幅聖經故事，畫家在鏡子上方用漂亮的拉丁文寫下：「我范艾克在此見證，1434年」，這使得整場婚禮顯得更加莊嚴隆重。

鏡子左邊還有一串唸珠，右邊的床頭可見雙手合十的聖瑪格麗特雕像，她是保佑婦女生產平安的聖徒，唸珠與聖像都是為了祝福這對新人平安幸福。

🔍 橙果的多面意涵 4

雖然整個畫面已經很豐富了，范艾克依然在窗台邊擺上幾顆黃澄澄的水果，從水果外形看來應該是橘子，除了有多子多孫的含義，橘子在歐洲北方算是相當昂貴的水果，藉此也襯托富商家庭的身分地位。但也有人覺得這應該象徵伊甸園的蘋果，提醒新人不要忘了原罪的教訓，保持對上帝虔誠如一的信仰，不可沉溺於情愛而墮落。

藝術簡貼 05

法蘭德斯畫派

十五世紀的歐洲還沒有荷蘭、比利時這些國家，當時這裡被稱為法蘭德斯，在這一區活躍的藝術家就被稱為法蘭德斯畫派，主要指現在的荷比盧三小國和法國的一部分。法蘭德斯畫派最早由范艾克起始，隨後還有布勒爾哲、孟陵等，到了十七世紀的維梅爾、魯本斯、林布蘭等人陸續發光發亮，這就是法蘭德斯的黃金時期。

亞當和夏娃

杜勒（Albrecht Durer）1471～1528

杜勒是德國文藝復興時期最重要的畫家。當時的藝術中心在義大利，他曾經三度前往取經，把義大利文藝復興的理念帶回德國。他同時也是位傑出的版畫家，是德國藝術史上最重要的藝術家之一。

➤ 冠冕堂皇的裸體畫先驅

亞當和夏娃是西洋繪畫常見的主題，除了取材自聖經故事，有警告世人小心誘惑的意味，主要也因為文藝復興正是歌頌人文思想，表現人體之美的時代。許多藝術家一心想畫出最理想的身材、膚色和肌理，但處於民風保守的年代，隨便描繪男女裸體可是驚世駭俗之舉，所以只有取材自聖經故事最冠冕堂皇了，還有誰比伊甸園的亞當和夏娃更適合當這類裸體畫像的模特兒呢？

杜勒第二次遠赴義大利就是為了學習理想的人體比例，他從威尼斯回到德國就即刻動手畫這組亞當和夏娃，藉此展現新學到的技巧，這也是德國第一幅和真人等身大小的裸體畫，在當時算是突破尺度的創舉。事實證明，他的確能掌握人物畫像的真實和諧感，成功地畫活了聖經裡的人物。

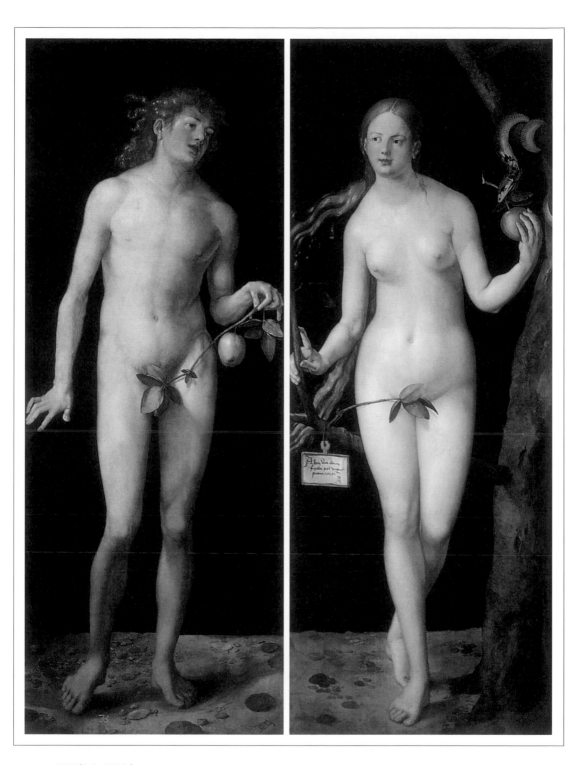

亞當和夏娃 1507
油彩・木板，左右畫板各 209×81 cm　西班牙馬德里 普拉多美術館

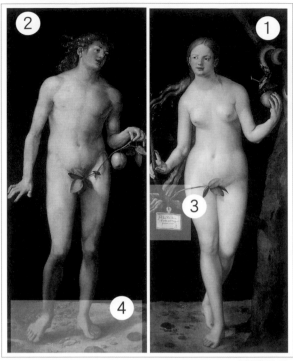

以伊甸園無憂無慮的亞當和夏娃，來詮釋理想化的人體之美，似乎是再貼切不過的組合了。畫中的亞當和夏娃身材纖細，線條柔美，兩人飄動的頭髮、眼神和姿勢增添了幾許活潑的動態，實在是相當出色的一組作品。

解析說明如下

🔍 古今大不同的審美觀 ①

夏娃的身材很修長，膚色白皙，有趣的是她的胸部一左一右幾乎緊貼腋下，腹部也微微隆起，可見當時的審美觀和現在大不相同，胸部外擴的小腹婆才是標準美女呢！

她的左手接受毒蛇給予的蘋果，左腿向後交叉點地，右手則扶著樹枝保持身體平衡，這樣的姿勢既優雅又有律動感。

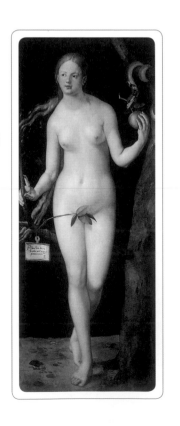

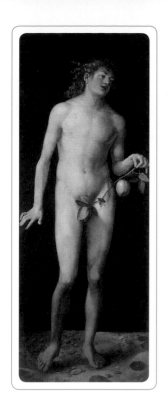

2 掌握動作，畫出律動感 🔍

亞當的身材也顯得很修長，不過膚色稍微比夏娃深一點。他的左手握著智慧樹的枝椏，身體的重心放在左腳，整個人稍微側向夏娃的方向，這樣的姿勢看起來比較有動作感，如果只是呆呆在原地立正，感覺會有點死板。

🔍 趣味十足的畫家簽名 3

每位畫家都有獨特的簽名方式，杜勒的簽名更是獨具一格，他除了代表姓名縮寫的AD符號，往往會寫上幾行話，例如他曾在自畫像寫著：「1498，這是我的自畫像，我當時26歲。」

在夏娃左側的樹枝掛了一張小吊牌，畫家的簽名就寫在上面，內容是「德國人杜勒在1507年創作此畫。」

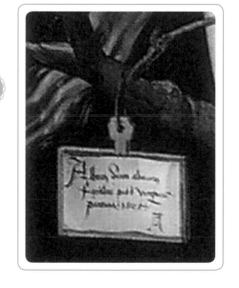

4 大寫字母A裡的D 🔍

亞當腳邊最靠近右下角的地方也有畫家簽名，杜勒會畫上一個大寫字母A，在字母裡面又畫上字母D。

使節

霍爾班（Hans Holbein the Younger）1497～1543

霍爾班也是德國畫家，但他的藝術生涯卻是在英國大放光采。他擅長人物的心理刻劃，對英國的肖像畫影響深遠。由於他的父親也是一名畫家，所以這位英國御用畫家就被稱為「小霍爾班」以示區分。

✈ 一段可貴友誼的永恆紀念

《使節》指的是法國出使英國的年輕大使，他因為主教友人從法國來訪，就找旅居倫敦的霍爾班畫一張雙人畫像，藉此紀念這段友誼。這張畫作讓霍爾班名聞遐邇，就連亨利八世都注意到他的才華，命他為皇室成員繪製肖像，然而他流傳後世最膾炙人口的作品還是這幅《使節》。

✈ 意含深遠的友情

這張雙人肖像畫，是為了紀念有朋自遠方來的真摯情感，表現兩位年輕人廣博的知識見聞，但他們並沒有驕矜自喜，反而流露肅穆莊嚴的神情，彷彿知道一切繁華名利都是過往雲煙，生命轉眼即逝，唯有確定信仰才不會迷失方向，像這樣的畫作意涵是多麼地深遠啊！

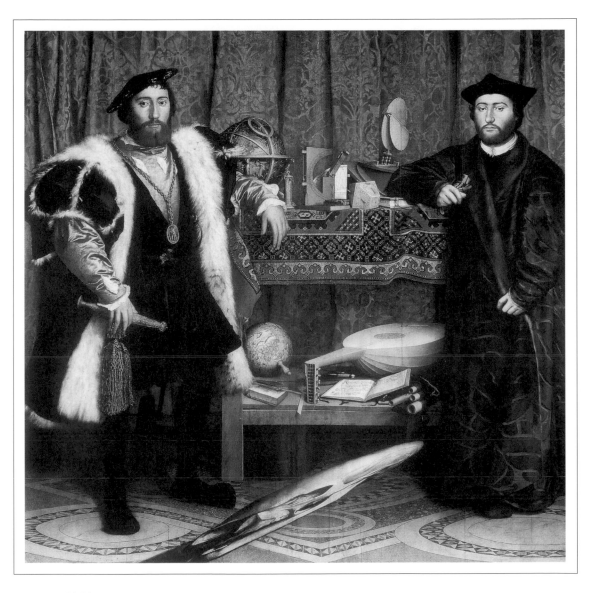

使節 1533
油彩・木板 207×209.5cm 英國倫敦 倫敦國家畫廊

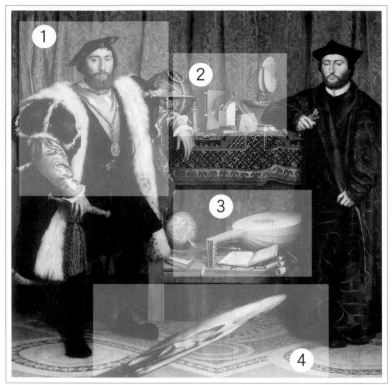

這幅畫的細節很多，櫃子上面擺了琳瑯滿目的物品，地上還有天外飛來一筆的骷髏頭，透過局部圖可以看得更清楚。

解析說明如下

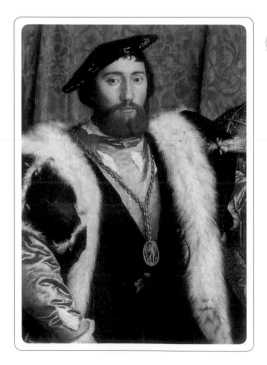

1 鉅細靡遺的衣著描寫 🔍

圖中這位就是法國大使，他當年才二十九歲，而旁邊的主教才二十五歲。霍爾班以綠色帷幕襯托大使粉紅色的上衣和黑色外套，顯得畫作色彩更為豐富活潑。

大使的衣著相當講究，大衣還有毛皮滾邊，想當一名出色的宮廷畫家，必備的條件就是能畫出毛皮的質感。畫中的貂皮滾邊看起來蓬鬆柔軟，上衣是絲質襯衫，胸前是發亮的金屬項鍊，不同質感的對比為畫面增添不少趣味，也展現霍爾班紮實的繪畫技巧。

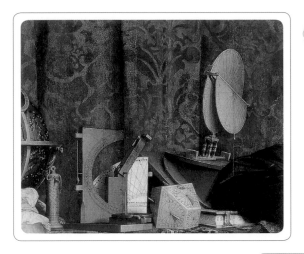

櫃子上下兩層擺了各式各樣的東西，襯托兩人豐富的知識學養。上層擺了日晷、天象儀、航海儀等等，表示兩位至交上通天文，下知地理。這些靜物的擺設相當複雜，沒有具備良好的透視技法，便無法展現物件的立體感和錯落位置。

🔍 留待後世揣測的斷弦 3

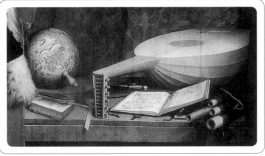

下層擺了魯特琴、詩集、笛子，顯示兩人除了科學知識，也具備人文素養。不過魯特琴的琴弦斷了一根，幾枝笛子被收在袋子裡，或許是藉琴韻不諧來暗示當時的宗教紛爭。前方展頁的是華爾特的讚美詩，內容是：「讓聖靈進入我們的靈魂，當一切回歸塵土，基督的信念會給予生命永恆的希望」。這似乎和綠色帷幔左上角的十字架，以及地上的骷髏頭相呼應。

🔍 變形骷髏頭 4
奧義無限

地上有個變形的骷髏頭，從畫面正中央簡直看不出是什麼東西，只有貼著畫面從側邊斜斜望過去，才能看出這是骷髏頭，所以這幅畫過去被掛在城堡的樓梯旁邊，讓人們上下樓梯可以從側邊斜角看到骷髏的全貌。

白骨象徵生命無常，自然是為了對人生提出一些省思，但為什麼要以變形的方式隱藏起來呢？或許是表示凡事不能只看表面，有時要換個角度，才能體會箇中真義。

烏爾比諾的維納斯

提香（Titian）約1485～1576年

文藝復興後期的畫家，也是威尼斯畫派的重量級人物，因為擅長肖像畫而贏得貴族名媛爭相委託作畫，使得提香不僅聲望崇高，而且富可敵國。提香的構圖大膽、用色鮮豔，對後代藝術家有很大的影響。

➢ 大膽的構圖與肉體美的啟發

　　提香以女神維納斯為主題畫了不少幅作品，其中最有名的就是這幅《烏爾比諾的維納斯》。這是第一次有人把維納斯搬到臥房，並讓她的身態很像某位貴婦斜倚床上，眼睛還意有所指地望向前方。這種做法在當時相當大膽，連構圖也是前所未見的創舉。維納斯身後有一大半被黑幕蓋著，背景被一分為二，讓人忍不住猜想布簾後面會有何種景致？

　　提香筆下的維納斯曲線優美圓潤，充分展現動人的女性美，往後幾世紀的女性裸體畫作，經常以此畫做為參考準則。

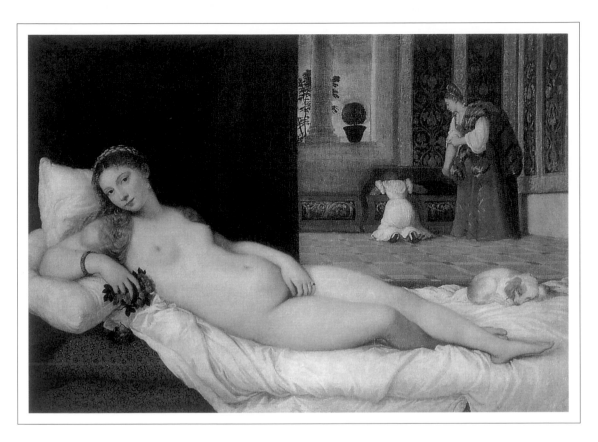

烏爾比諾的維納斯 1538
油彩・畫布，119×165cm　義大利佛羅倫斯　烏菲茲美術館

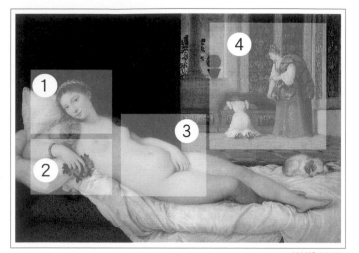

解析說明如下

或許有人覺得提香筆下的維納斯少了高貴飄逸的氣質，充其量不過是強調肉體的官能美，但提香把維納斯人性化，利用健康美麗的胴體來歌頌女性，後世有許多藝術家因此受到啟發，紛紛創作他們自己心目中最美的維納斯。

1 直視的零距離挑逗 🔍

以往全裸的夏娃或維納斯，至少都是眼光低垂或望向旁邊，但畫中女子卻偏著頭，大膽迎向觀畫者的眼光，感覺距離與觀者更為接近。

傳說這位美女是烏爾比諾公爵的情婦，也有一說是提香的情婦，然而當時的貴婦怎麼可能以這種姿態入畫？這樣不但會遭人非議，更讓另一半面上無光，所以才藉著維納斯讓她的美麗得以正名。

🔍 歌頌愛與美的聖花 2

畫中裸女除了戴耳環和手鐲，甚至還養了一條小狗，這實在太不像「維納斯」了，就連常常跟在身邊的小愛神丘比特也不見人影。唯一和維納斯扯得上關係的，大概就是手上的玫瑰花，玫瑰象徵愛情與美麗，正是代表維納斯的聖花。

🔍 文藝復興時期典型的美女 ③

提香在此確立典型女性美的法則，文藝復興時代的美女肩膀微寬，胸部不必大，小而尖挺才有少女般的美感；腰腹卻必須有點肉，平坦的小腹在這個時代並不受歡迎。

維納斯的左手巧妙遮掩了私處，感覺自然又放鬆，整個身體柔軟有彈性，真是不美麗也難。

④ 反應當時生活細節 🔍

提香在畫中也反映當時威尼斯的生活細節，像圖中的木箱是當時女孩出嫁必備的嫁妝。當時的義大利尚未有衣櫥和衣架，而是用衣箱來裝衣服。這種衣箱也拿來當椅子用，所以高度都是略低，屋裡的地板和牆壁也是當時流行的裝飾風格。

背景的兩名侍女包得密不透風，更加突顯前景斜臥的裸女姿態撩人。

藝術簡貼 06

威尼斯畫派

威尼斯畫派在十五世紀以後才逐漸成形，以提香為首的十六世紀是全盛時期。威尼斯的地理位置與佛羅倫斯和羅馬相距甚遠，久而久之自然形成不一樣的藝術風格。威尼斯是個繁榮富裕，商船絡繹不絕的港口城，藝術表現自然比較活潑開放，構圖和用色都相當大膽，整體呈現明朗愉快的律動感，威尼斯畫派的興盛也代表文藝復興已近尾聲，接下來將由張力更強的巴洛克時代取而代之。

勞孔

葛雷科（El Greco）1541～1614

葛雷科出生於希臘克里特島，早年在義大利學習繪畫，隨後移居西班牙。他的風格獨樹一格，特殊的色調和人物變形就是其正字標記。他同時被譽為西班牙最偉大的藝術家之一。

充滿戲劇性的神話張力

勞孔的故事出自於希臘神話。勞孔原本是特洛伊城的祭司，因為警告特洛依人要小心希臘人的木馬而洩露天機，因此天神懲罰他們父子都要被毒蛇活活咬死。

西元1506年一件古希臘的勞孔雕像在羅馬古代遺址被挖掘出來，當時包括米開朗基羅在內的藝術家，在看過以後都受到極大的震撼。許多藝術家開始以勞孔為主題，揣摩極度痛苦扭曲的戲劇效果。

這幅畫是葛雷科晚年的傑作，他的畫作大多取材自聖經，《勞孔》是他唯一一幅以古典神話為題材的作品。

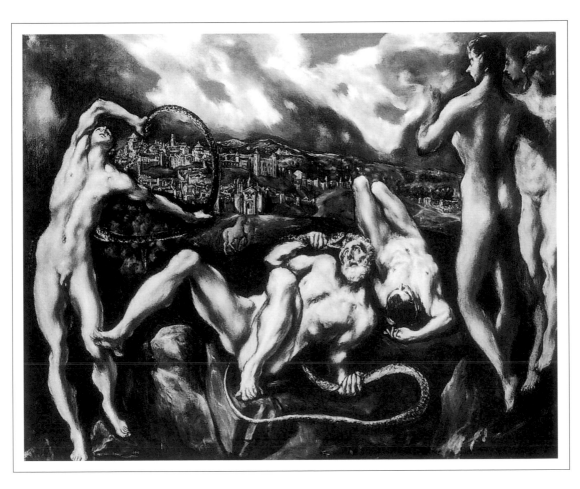

勞孔 1610
油彩‧畫布，142×193 cm　美國華盛頓國家畫廊

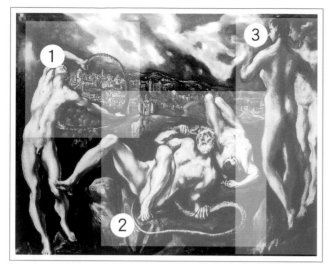

在烏雲密布的天空下，勞孔父子顯得慘白痛苦，水平和直立的人物維持畫面的平衡，但人物的掙扎和巨蛇的蠕動旋轉又顯得動態十足，形成一幅畫面豐富，極具戲劇性的傑作。

解析說明如下

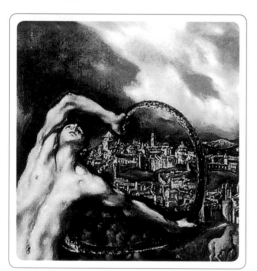

① 希臘神話背後的西班牙風景 🔍

葛雷科經常以陰鬱的灰藍色為底，整個天空有山雨欲來之勢，感覺就是驚惶不安。人物刻意拉長變形也是他獨特的風格，勞孔的兒子極力抗拒毒蛇咬嚙，身體整個伸展開來，充滿強烈的戲劇效果。

背後的風景正是西班牙的托雷多，他到西班牙以後就愛上這裡，從此在此定居，許多畫家都喜歡把家鄉的風景加入自己的作品裡。

🔍 維持混亂中的平衡感 ②

勞孔橫躺在地上，勉強抓住即將咬上來的蛇口，表情絕望而痛苦。這幅畫有直立的人物，也有橫臥的人物，這種水平和垂直的結構讓強烈不安的動態畫面還仍然維持一定的平衡度。

勞孔背後的中景可以看到特洛依木馬。

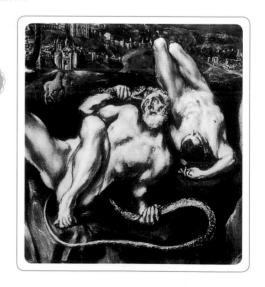

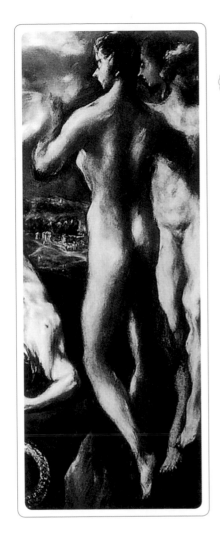

3 謎樣的旁觀者 🔍

畫面右邊有兩個感覺很可畏的人物,他們的頭身比例被拉長了。葛雷科已經脫離文藝復興時代那種追求比例勻稱的美感,他著重在人物的動態和情緒,即使比例非常誇張也沒關係,這就是繼文藝復興晚期而生的矯飾主義。

畫中應是一男一女的兩位人物,其身分一直以來眾說紛紜。有人說他們是導致特洛伊戰爭的海倫與巴黎士;也有人認為可能是阿波羅和阿蒂密斯。

值得注意的是,這幅畫在二十世紀進行保養清潔的時候,赫然發現右側又多了一顆頭和一隻腳,所以這三人究竟代表誰,直到現今仍無定論。

藝術簡貼 07

矯飾主義

文藝復興後期的藝術家已經厭煩那些優美勻稱、比例正確的繪畫準則;再加上西元1527年羅馬被外族掠劫,義大利大失元氣,這時候誰還有心情追求和諧、理性的美感?他們希望畫中人物能表現更多情緒。為了達到這個目的,許多繪畫都在強調激動不安的心情,人物經常被誇張變形。首先是米開朗基羅率先突破傳統,為筆下的人物注入更多表情動作,之後許多藝術家紛紛跟進,所以一開始「矯飾」一詞是譏諷這些畫家只會模仿米開朗基羅;但後來純粹是指接續文藝復興後期,引領巴洛克時代的過渡期,期間大約是西元1527到1600年。

巴洛克與洛可可──
變形珍珠和貝殼螺紋

如果同樣以人物肖像來比較，或許更能看出藝術風格的演進……

史上把西元1600年至1750年之間的歐洲藝術稱為「巴洛克藝術」。巴洛克原本是指「變形的珍珠」，這種不夠圓潤的變形珍珠，就被用來形容矯飾主義以後追求變形、誇張線條的藝術形式，主要在表現強烈張力的戲劇性情感。以前文藝復興的畫作大多呈現靜態和諧之美，巴洛克的畫作則「動」了起來，人物的表情、動作多了，畫面的明暗對比更強烈。同時作畫的題材也比以前更廣泛，莊嚴的宗教或王權思想漸漸退燒；神話裡的幻想故事與日常生活的親切主題，取而代之入畫。

➹ 文藝復興時期

羞怯淑靜，笑不露齒

文藝復興的肖像總是安詳端坐，表現和諧勻稱的靜態美。

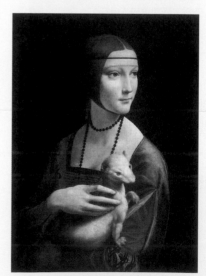

達文西／抱銀貂的女人 1490

◆ 洛可可時期

姿態萬千，華麗甜美

膚色白皙，衣服以大量蕾絲
點綴，屋內陳設華麗，一看
就是養尊處優的貴族美女。

◆ 巴洛克時期

開懷大笑，表情十足

活潑的筆觸線條，婦人手裡
的錫罐暗示她喝了酒，絲毫
不隱藏她內心的情感。

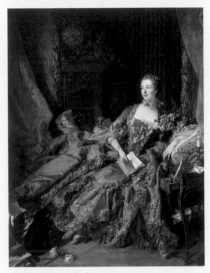

布雪／龐芭度夫人 1756

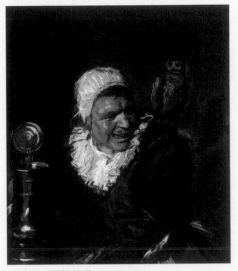

哈爾斯／瑪樂芭貝 1633～35

　　到了巴洛克後期，約莫法王路易十五（1715～1774）在位期間，興起更
精緻華麗的裝飾風格。在建築上常見C型和S型等螺紋裝飾，在繪畫上則是描
繪華麗甜美的貴族生活。這股甜美輕快的潮流和巴洛克誇張起伏的情緒有所不
同，史上把這段期間稱為洛可可藝術。洛可可原意是指貝殼的螺紋，這也意味
著藝術中心逐漸從義大利轉移到法國來了。

　　以下第二卷，將介紹巴洛克和洛可可時期的代表作品。

朱蒂絲斬殺敵將

卡拉瓦喬（Caravaggio）1571～1610

卡拉瓦喬是開啟巴洛克時代的藝術家，他摒棄古典理性畫風，寫實大膽，作品戲劇性十足。他的個性也是如此，常在街頭打架鬧事，最後甚至還因失手殺人而逃亡海外。

卡拉瓦喬的本名其實是米開朗基羅，但因為前頭已經有位鼎鼎大名的藝術大師，所以大家以他的出生地卡拉瓦喬來稱呼他。

➤ 年輕寡婦誘殺敵將的戲劇性情節

朱蒂絲是貝斯利亞城的年輕寡婦，也是一名篤信上帝的虔誠信徒。由於亞述敵軍包圍她的家鄉，斷絕他們的水源要逼迫城民開門投降，勇敢的朱蒂斯便帶著僕婦夜訪敵營，用智計灌醉好色的大將軍，再以利刃割去他的首級，拯救全城的人民，從此朱蒂絲即成為以色列的女英雄。這個故事出自舊約的朱蒂絲傳，諸如此類戲劇性十足的宗教故事，相當受到巴洛克時期的畫家青睞。

➤ 以舞台元素呈現繪畫的張力

卡拉瓦喬的戲劇性手法在畫中表露無遺，他擅用光線明暗的對比，營造舞台聚光燈的效果。背景細節並沒有仔細交待，除了一幅紅色布幕象徵朱蒂絲的勝利，周遭細節幾乎遁入一片黑暗，光線全部集中在斬惡除暴的主僕二人。畫中人物的動作、表情豐富，整個畫面真是驚心動魄。

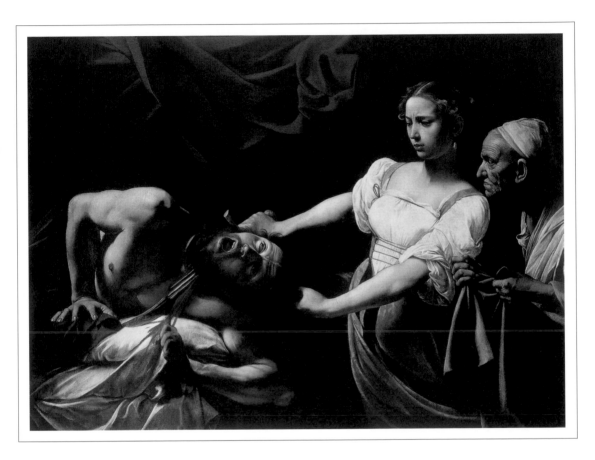

朱蒂絲斬殺敵將 約1599
油彩・木板，145×195 cm　義大利羅馬 國立古代繪畫館

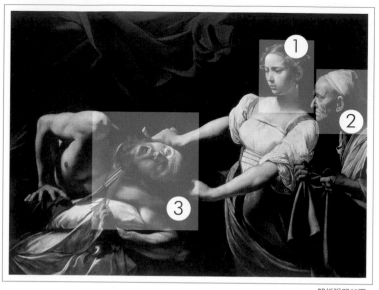

美女、血腥、暴力的情節，弱勢對抗強勢的張力，邪不勝正的結局，這些元素到現在都還是賣座電影的保證。卡拉瓦喬率先在西洋繪畫上表現如此震撼的視覺效果，正式宣告巴洛克時代的來臨。

解析說明如下

① 光與影、柔弱與大勇的衝突 🔍

朱蒂斯的臉上有明顯的亮光和陰影對比，捲起袖子的手臂也一樣，卡拉瓦喬抓住少婦奮勇殺敵之後，卻又看到鮮血直流，皺眉退怯的樣子，像這樣柔弱中見勇敢的女英雄，很容易打動人心。

🔍 幫襯正義的忠僕 ②

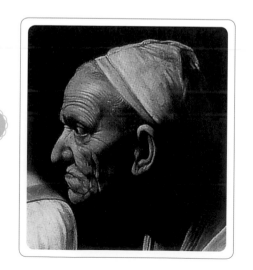

僕婦滿臉皺紋，卡拉瓦喬追求自然真實的面貌，不會刻意去美化人物，她雙手抓住準備拿來裝將軍頭顱的布袋，臉上有些震驚，但仍然充滿決心要幫女主人完成使命。

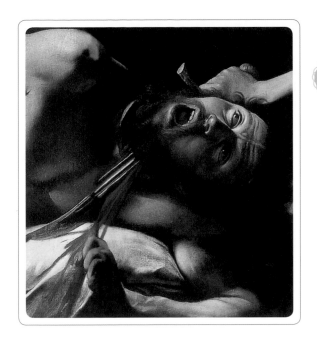

3 令人驚悚怵目的死亡場景 🔍

敵將的面目痛苦猙獰，鮮紅的血跡染在雪白的床單，看起來怵目驚心，從他上吊的眼神，可以知道他應該死了，但是他仍然停留在死前驚恐的一刻，只見他張嘴吶喊，傷口鮮血直噴，身體大幅扭曲，雙手還緊緊抓住床單。據説卡拉瓦喬參考過當時犯人行刑的場面，所以詮釋這一幕特別生動逼真。

藝術簡貼 08

巴洛克女畫家　簡提列斯基

關於朱蒂斯的名畫還有很多，巴洛克初期的女畫家簡提列斯基（Gentileschi）也畫了一幅相同主題的作品《朱蒂絲砍下霍拉法尼爾茲的頭》，畫風明顯受卡拉瓦喬影響。簡提列斯基遭受父親的同事強暴，在當時她得不到公平審判，憤而把對方畫成好色大將軍。卡拉瓦喬畫中的少婦多少有些怯怯不敢望向噴血的頭顱，但簡提列斯基畫中的少婦卻狠狠看著將軍斃命。她手上的劍就像一把十字架，宣判惡徒的罪行與末日。

編注 關於更多藝術裡的女性工作者在其年代所受的遭遇，可延伸閱讀《游擊女孩床頭版西洋藝術史》，遠流出版社，2000 年。

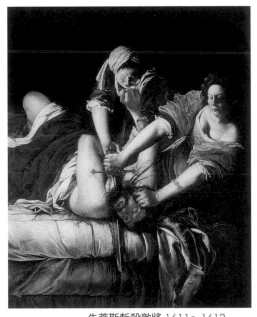

朱蒂斯斬殺敵將 1611～1612
簡提列斯基 1593～1641
油彩‧畫布 158.8×125.5cm
義大利那不勒斯　卡波迪蒙美術館

掠奪
留基帕斯的女兒

魯本斯（Rubens）1577～1640

十七世紀法蘭德斯最著名的畫家，他的筆觸猛烈靈動，作品宏偉壯麗，歐洲皇室貴族爭相訂購他的作品。他的創作力豐富驚人，一生留下三千多件作品，是最能代表巴洛克時代的藝術大師。

❧ 螺旋式構圖與對角線平衡所引起的動感

　　這幅《掠奪留基帕斯的女兒》最能代表巴洛克時代誇張、激動的藝術形式。故事出自希臘神話，描述留基帕斯國王有兩位美麗的女兒，原本和國王的姪子訂有婚約，卻被宙斯的兒子波呂克斯和弟弟卡斯特強行擄走為妻。光是「搶親記」的題材就夠戲劇性了，再加上魯本斯螺旋式的構圖和活潑富麗的色彩，使得整個畫面充滿動態美，和文藝復興時代呈現的寧靜安詳氣氛已經完全不同了。

　　魯本斯把戲劇性的神話情節，化成狂烈奔放的畫面。在一片平靜安詳的原野之中，彷彿突然揚起一陣激動的旋風，把所有人物都捲了進去，兩名青年勇士強行擄走美麗柔弱的公主，受驚的駿馬再也拉不住了⋯⋯誇張的肢體動作，肌肉的力與美，豐富活潑的色彩和筆觸，構成一幅充滿生命力的作品，讓人覺得整幅畫好像全「動」了起來。

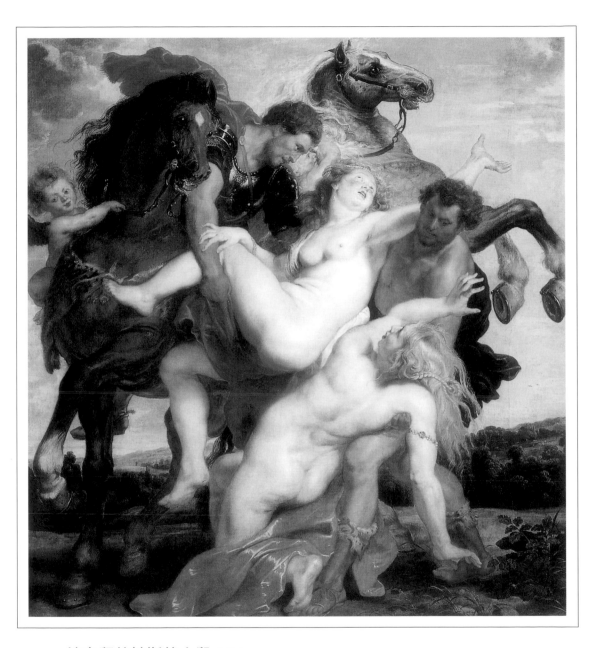

掠奪留基帕斯的女兒 1617
油彩・畫布，224×211 cm　德國慕尼黑 古代美術館

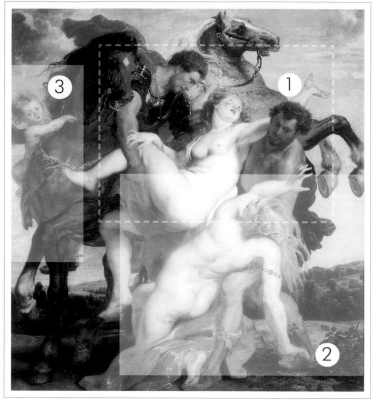

這幅畫的構圖雖然看似奔動不息，但魯本斯利用對角線將各人物的形體聯結起來，即使人物的肢體再扭曲誇張，整體還是形成相互作用的制衡。感覺畫中的情緒流動卻不凌亂，動感而不失衡，堪稱體現巴洛克瑰麗風格的上乘之作。

解析說明如下

1 以健碩的肌肉線條取代勻稱的和諧美感 🔍

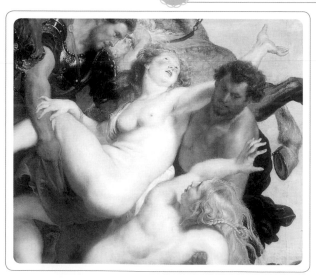

魯本斯擅長用色彩和陰影來表現人體肌肉的力與美，不管男女都擁有健碩的肌肉。這種畫風現在看來當然不足為奇，但以前看慣文藝復興勻稱的線條的人，乍看如此生動逼真的肌肉美，難免覺得嘖嘖稱奇。尤其公主們一身雪白肌膚，和兩兄弟古銅色的粗獷膚色，更是形成更強烈的對比。

🔍 祥和的景致烘托 **2** 動態的張力表現 🔍

背景的原野樹林明亮開闊，仍然有寧靜平和的古典氣氛，更加突顯前景人物的動態。

前景人物的動作都很大，兩位公主無奈的掙扎，身體都彎成S形了。二兄弟企圖把公主強押上馬，四個人相互拉扯，彼此之間的張力強烈，卻又顯得相當均衡。

3 戲謔笑看掠奪的小愛神 🔍

除了畫面中央的四個人在動，就連周遭的一切也顯得很激動，馬匹的鬃毛在空中飛揚，小愛神緊緊抓住棕馬，好像不這麼做就會被甩出去。空氣隱隱有股強大的力量在流動，不過小愛神絲毫不畏懼，反而還一臉淘氣，彷彿他正是攪亂一池春水的罪魁禍首。

算命師

拉圖爾（La Tour）1593～1652

拉圖爾是法國巴洛克時期的畫家，喜歡在黑暗中表現暖暖燭光，所以又有「燭光畫家」之稱。他在當時畫了幾幅描繪市井騙徒的寫實作品，如此風格特殊的一位畫家，卻在死後遭人遺忘數百年，直到二十世紀才重新獲得世人的肯定。

➤ 以市井小民的生活細節為題材

　　拉圖爾畫過幾幅市井無賴欺騙公子哥的作品，其中有兩幅是撲克牌詐賭的騙局，另一幅就是這幅《吉普賽算命師》。十七世紀相當流行這種卡拉瓦喬式的主題，以往的繪畫題材幾乎都以宗教或神話為主，再不然就是貴族委託的肖像畫，這些主題的繪畫都能保證畫家收入的財源。自從卡拉瓦喬以後的藝術家，才開始把市井小民的生活當成繪畫題材，而拉圖爾偏愛以年輕無知的貴族青年和市井騙徒的醜陋嘴臉做對照，藉此呼籲年輕男孩不要受各種慾望誘惑。

➤ 「算命師」畫裡畫外的寫實際遇

　　拉圖爾一生的作品不到四十幅，照理這麼珍貴的文化資產不可能拿到出口許可，那麼畫作是如何流出法國，此事到現在仍是個謎。這其中是否也如畫中的吉普賽人一樣，使用某些不太光明正大的手法？畫裡畫外，都形成一種既諷刺又有趣的寫照。

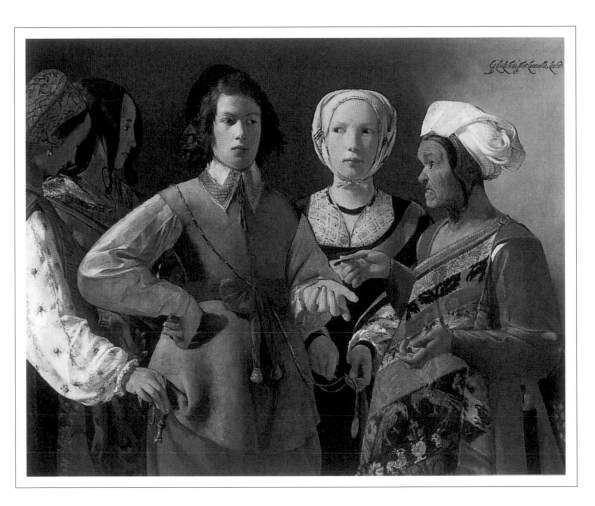

算命師 1632～1635
油彩‧畫布，102×123 cm　美國紐約大都會美術館

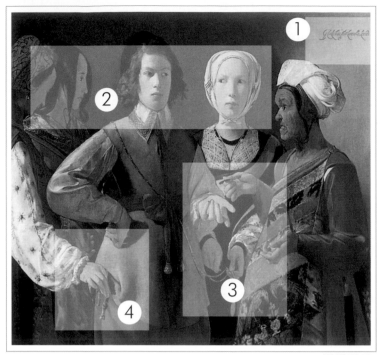

解析說明如下

且看眾人明明各懷鬼胎，臉上卻必須若無其事的故作鎮定，只見幾雙手在底下各自忙碌，青年卻不知自己暴露在危險中。他的天真稚拙，剛好和吉普賽女郎的老成世故形成強烈的對比，構成這幅畫最大的趣味，不管算命師對年輕人說了什麼，最後他都會學到人生寶貴的一課。

🔍 作者簽名 ①

拉圖爾很少在畫作上署名，導致日後許多作品必須經過專家鑑定，才知道是真跡還是後人仿作。但這幅畫卻是少數有親筆簽名的，然而這幅畫卻是在1960年代用不明的方式從法國偷渡出境，接著紐約大都會美術館就以不對外透露的「高價」買下。當畫作開始公開展出，法國自然掀起批評的聲浪，認為這筆交易太可恥，當時羅浮宮的館長還被迫到國會接受質詢。

畫中沒有特別描繪背景細節，重點全放在人物的眼神、表情和手勢動作，形成相當獨特的風格。

2　故事的豐富性　🔍

年輕的富家公子被四名狡猾的騙徒包圍而
不自知，還專心聽算命師說得天花亂墜，
幾名女騙子賊眼飄移，看起來就不安好心
眼。年輕貴族衣著講究，臉上卻不脫稚
氣，顯然是位涉世未深的大孩子。

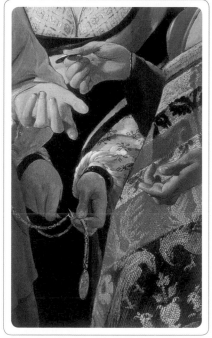

3　貪婪巧取的第三隻手　🔍

只見好幾隻手在下面忙亂的動
作，攤開手掌的是年輕人，他顯
然剛付錢給老吉普賽婦人，準備
聽她解說自己的手相。但底下一
雙手卻已經拿起鉗子，準備一舉
剪斷年輕人身上的金鍊子。

4　巧手畫出犯罪的過程　🔍

最左邊的女孩低頭拉出年輕人的錢包，
身旁的同伴眼睛雖看著別處，卻已伸出
手掌準備接應，這是吉普賽人慣用的偷
竊方法。

夜巡

林布蘭（Rembrandt）1606～1669

林布蘭是荷蘭黃金時期的傑出畫家，作品大多在描繪當時市民的生活，風格寫實冷靜，不同於南方巴洛克總是強調誇張澎湃的情緒；但是他也學到卡拉瓦喬的明暗對比法，從此革新群像畫的表現方式。

➷ 「正在行動」的群像畫

《夜巡》恐怕是林布蘭最知名，同時也是引起最多討論的作品，這是替荷蘭國民衛隊的成員所作的群像畫。以往所謂的群像畫，就是一些社團公會成員，雇用畫家幫他們畫「團體紀念畫」，就像現代人拍團體照一樣，大家要乖乖排成一列，才能清楚呈現每個人的五官表情。

但林布蘭卻把人物打散，各自錯落在不同的位置，有些人物好像直接站在聚光燈下，有些卻隱於暗處，身形幾乎遁入黑暗，只剩五官特別清楚，很有舞台打燈的效果，但是當時卻引起部分成員不滿，明明是群體畫像，為什麼有人可以站在畫面最前面，有人卻只能暗暗的躲在後面或角落呢？

其實林布蘭以濃黑的陰影來突顯明亮的焦點，每位人物臉上散發著不可思議的光亮，加上人物排列的位置錯落有致，感覺層次豐富不呆板，整幅畫就像戲劇舞台的一幕。畫中人物各自扮演的角色和動態都被突顯出來了，就像現代年輕人拍團體照也喜歡各自擺出有創意的姿勢。林布蘭一舉革新了單調刻板的群畫像，或許當時有人不能接受這麼「前衛」的表現，但是他的巧思和技法卻對後世的油畫技巧影響深遠。

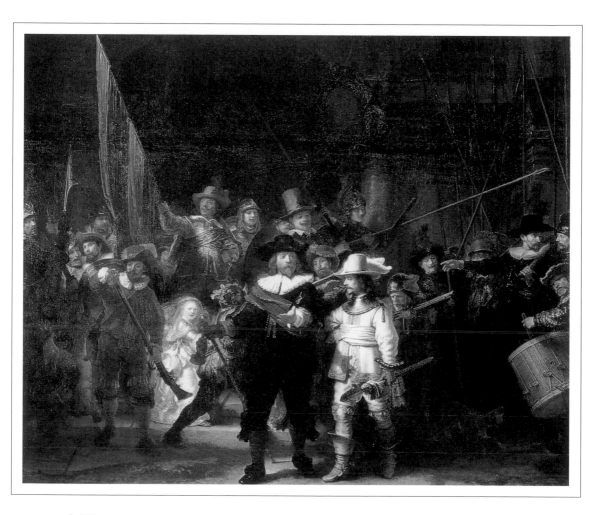

夜巡 1642
油彩・畫布，359×438cm　荷蘭阿姆斯特丹 國立美術館

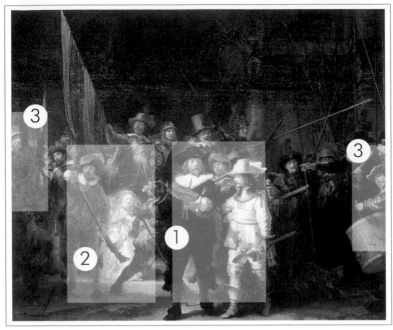

　　現代藝術學家對沿用多時的畫名「夜巡」也有諸多爭議，認為這是不正確的說法。因為在清除這幅畫的百年塵垢之後，專家發現這幅畫呈現的根本不是夜間場景，會讓觀者產生如此錯覺，其實是林布蘭用了非常戲劇性的明暗對比法而已。

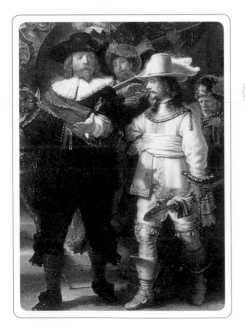

① 以靈魂人物為中心向外鋪陳 🔍

畫面中央穿黑衣的是隊長科克，旁邊穿黃衣的是副隊長威廉，他們帶領這群國民衛兵展開巡防任務。光線集中在這兩人身上，他們的服裝、表情格外清晰，讓人一眼似乎就能察覺，他們正是這支民防兵的靈魂人物。

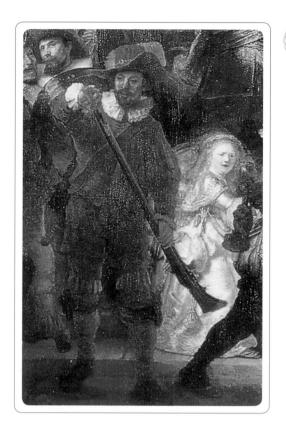

2 林布蘭「畫中有話」的巧思 🔍

畫中是民防兵的成員，林布蘭用了兩個象徵性的物品，點出這支隊伍的身分：第一個就是紅衣衛士手上的「毛瑟槍」，另外就是他身後女子腰間掛的「白色禽鳥」。這兩個荷蘭字的發音都近似「國民衛隊」，其實便是林布蘭讓人會心一笑的巧思。

但民兵隊伍為何會出現帶著白毛雞的女人？她的個子在眾士兵中顯得特別矮小，簡直就像個侏儒，根據判斷她可能是軍中小販。這更說明此畫應是描繪白天活動的場景，否則一個女子半夜帶隻雞出來亂晃，感覺是不是有些不合理？

🔍 龐然巨畫遭受裁截的命運 3

由於畫幅過大，這幅畫在1715年由原來的國民衛隊總部移到軍事法庭存放，移至新場地時卻發現的牆面不夠寬。於是現在我們所看到的畫面上方的部分拱門，以及左右兩邊的人物都被裁掉些許，以致於最左邊的士兵只剩半邊，最右邊的鼓手更只剩頭和手露出來。

侍女

維拉斯蓋茲（Diego Velazquez）1599～1660

西班牙十七世紀最重要的畫家，深受當時國王菲利普四世欣賞，皇室成員在他筆下流露高貴的氣質，但是他也能把市井小民畫得深刻傳神。他以自然生動的筆法，營造光線明暗和空間感而著名，代表作有《侍女》、《維納斯照鏡》等。

➤ 一幅展現驚人景深空間的名畫

這幅畫是維拉斯蓋茲最著名的作品，內容是他正在替國王和皇后畫像，小公主帶著侍從跑進來，畫面熱鬧生動。維拉斯蓋茲創造一個深廣的畫室空間，小公主和隨從開開心心進來玩，整個屋子熱鬧忙亂，雖然國王和皇后只是鏡中小小的影像，但如此輕鬆自在的氣氛，反而將皇室一家和樂融融的相處模式完全表現出來。

最特別的是維拉斯蓋茲把自己也畫了進去，藉此點出國王和皇后正在最前方擺姿勢讓他作畫。同時他還畫出大面積的牆壁和天花板，在原本平面的畫布上展限驚人的景深空間。如此巧妙的構圖引發後世藝術學家熱烈的討論，究竟維拉斯蓋茲在畫這幅《侍女》時，應該站在哪個位置，才能把這一幕——包括他自己全數畫下來？

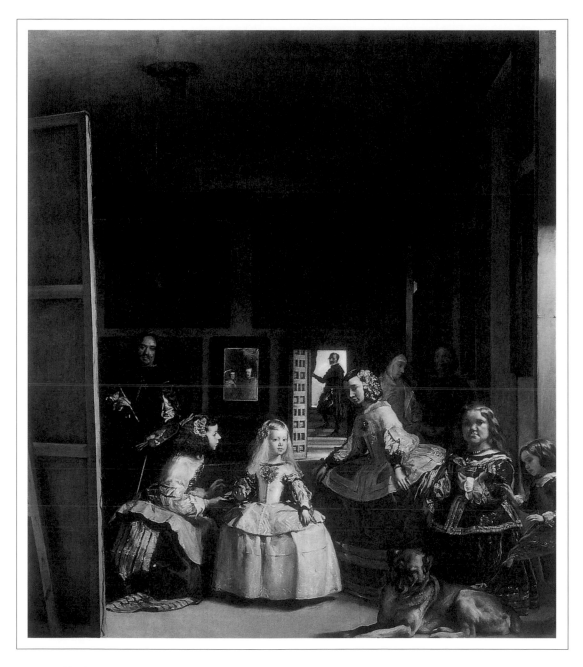

侍女 1656
油彩・畫布，318×276cm　西班牙馬德里 普拉多美術館

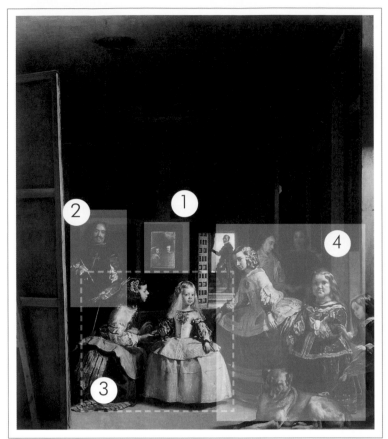

解析說明如下

《侍女》一圖看似宮廷皇家的一個偶然片刻，經過維拉斯蓋茲的眼、心與巧思，如實地以畫筆記錄封存。圖中除了近處的公主、女侍、大狗、畫家，遠處的侍官，更可見到鏡中的國王、王后，如此的構圖，令人不得不欽佩讚賞。

1 以鏡像創造無限可能的空間感 🔍

除了中央的公主和侍女，背景還有一位站在門口的典禮官，大門左邊有一面鏡子，鏡中影像正是國王和皇后。維拉斯蓋茲可能參考了范艾克《阿諾菲尼的婚禮》（參見頁37），利用鏡面來表現畫面另一邊的人物，整幅畫呈現不可思議的縱深，好像真的可以在裡面走動一樣。

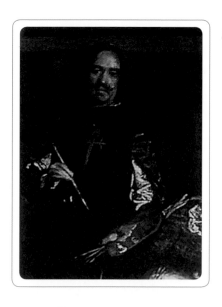

2　國王親手畫上的紅十字？ 🔍

畫家維拉斯蓋茲站在畫板前方，神情沉著冷靜，他手裡拿著畫筆和調色盤，正在幫國王和皇后畫像，那麼這幅《侍女》又是何時何地畫出來的？感覺要有人站在國王和皇后的位置觀看這一幕，才能畫出如此生動自然的景像。

據說維拉斯蓋茲胸前的紅色十字架，是在他死後由國王畫上去的。維拉斯蓋茲生前雖然備受國王寵愛，但他始終是位平民畫家。他曾數次要求加封貴族，始終遭受其他王公大臣反對；好不容易如願之時，他卻染病去世，於是國王親自替他畫上聖地牙哥騎士勳章，以表對他的追念。

3　聚光燈下的可愛小公主 🔍

女侍官以托盤遞給瑪格麗特公主一杯水，整幅畫最明亮的光線就投注在小公主身上，看起來異常美麗，即使她是畫面中年紀最小的一個，卻是當中最引人注目的一個。整幅畫也都以小公主為中心，發展出其他構圖。

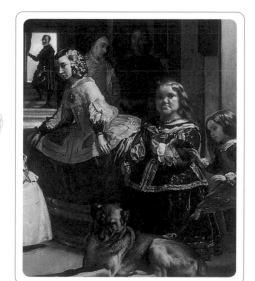

🔍 輕鬆愜意的王室生活　4

站在公主旁邊的侍女是伊莎蓓，此外還有一男一女的侏儒和一頭大狗。侏儒和大狗都算是公主的寵物玩伴，其中一名侏儒還頑皮的踢著地上的大狗，除了表示這隻狗的溫馴，也顯示菲利普四世平易近人的一面，就連身分低微的小侏儒也能自在玩樂，完全不擔心挨國王責罵。

倒牛奶的女僕

維梅爾（Jan Vermeer）1632～1675

維梅爾是荷蘭黃金時期最傑出的畫家之一，他擅長表現光影，構圖嚴謹，下筆講究，小小一幅畫往往畫上兩、三年。他喜歡描繪女子寧靜、安詳的家居生活，可惜他生前並未受到太大重視，直到十九世紀，他的作品總算才受到世人肯定。

➤ 開一扇窗讓陽光灑進人生

維梅爾很喜歡在畫作左邊開一扇窗戶，讓陽光照進屋內，營造畫中人物、靜物微妙的光影。這幅《倒牛奶的女僕》也是其中之一，光線自窗外傾瀉而下，照得一屋子盡是溫暖安詳，女僕穩穩握住牛奶罐，專心地進行她的日常工作，感覺四周一切都靜止了，唯有那道乳白色的牛奶似乎正慢慢往下流。

➤ 簡樸卻不失靈魂的畫作

儘管部分評論家質疑這樣的作品算不上藝術，然而這幅畫所表現的並非只有「畫工」的精細而已，它更散發出一種樸實之美；所以雖然只是簡單的構圖、簡陋的廚房，卻充滿溫暖的生命力。維梅爾以小小的畫幅來描繪簡單樸實的生活，卻展現驚人的美感與意境，作品的用色、技法更是足足領先印象派兩百年。

慢工出細活的維梅爾一生留下的畫作不到四十幅，然而對後世同樣具有極大的影響力。他與林布蘭和梵谷齊名，被世人稱為荷蘭三大畫家。

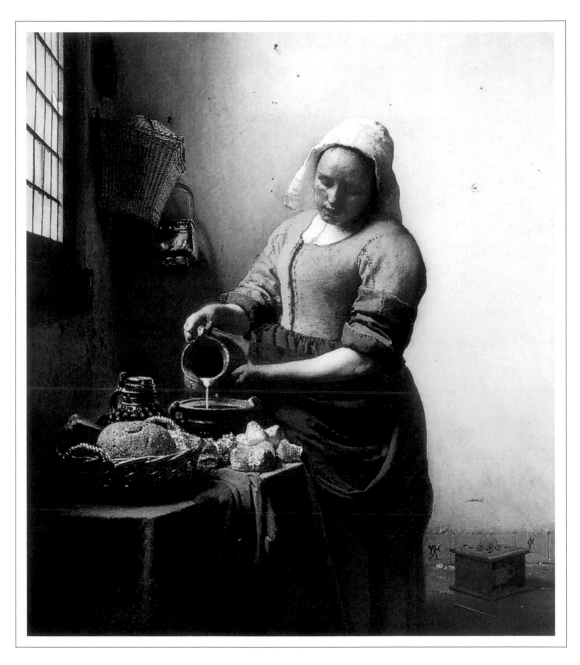

倒牛奶的女僕 1658
油彩・畫布，45.5×41cm　阿姆斯特丹國立美術館

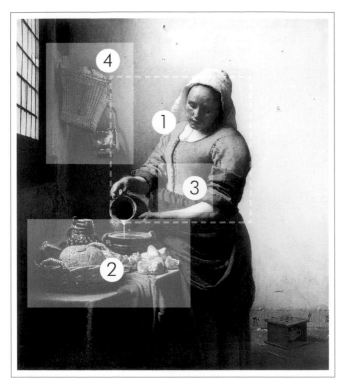

解析說明如下

維梅爾像是一位可敬的攝影家，他將畫面過分對比之處充分潤飾，卻不令其輪廓過於模糊。他讓筆下人、物柔和圓潤，同時確保有精確穩當的質地，如此奇妙的風格令人難忘。

畫中女僕的服裝、廚房的器皿和地上的暖腳爐，都反映當時中產階級的生活情景，簡直就像拍照一樣精緻逼真。據說他確實使用類似相機的暗箱輔助，以便確實掌握透視比例和光影變化。

1 擷取光影 映照真實生命 🔍

倒牛奶的女子顯然是這個家庭的女僕，她眼睛盯著手上的工作，神情非常專注。她的臉上有明顯的光影變化，從放大圖近看維梅爾的技法，然後再站遠一點觀看整幅畫的效果，就會對維梅爾精準的技巧嘆為觀止。

2 連藝術大家也讚嘆弗如的技巧 🔍

細看桌上的麵包、籃子和器皿，也精確灑了點點白光。十九世紀的藝術家上自米勒，下至梵谷，對畫中強而有力的筆觸和厚實的色彩都是讚不絕口。

🔍 大膽用色與獨特的點畫技巧 3

維梅爾很喜歡用檸檬黃（上衣）、藍色（裙子）和灰色（牆面與桌面）互相搭配。梵谷對維梅爾的用色更是大力讚揚，也許就是得自維梅爾的啟發，梵谷也經常利用黃色和藍色的搭配，營造鮮豔豐富的色彩。從局部放大圖可以看到他獨特的「點畫」技巧，維梅爾算得上是印象派始祖。

4 隨著光線角度的改變展現不同風貌 🔍

窗邊掛著竹簍和銅壺，竹簍的蓋子和銅壺的正面都映著陽光，不同的受光位置，不同的質感表現，兩件逼真寫實的器皿又一次證明維梅爾驚人的技巧。

音樂會

華鐸（Antoine Watteau）1684～1721

華鐸是法國洛可可畫派的先驅，早期的作品多以音樂、戲劇為主題；後來他自創了描繪貴族生活的田園風光畫風。這種甜美風格深受王公貴族喜愛，華鐸一舉成名，進而成為皇家美術學院的院士，他也因為這種幻想式的田園歡宴，而被稱為「雅宴畫家」。

彷若舞台布景的田園風畫作

　　一群朋友聚集在風景如畫的田園迴廊，準備來場風雅的音樂會，趁同伴還忙著調音，幾位優雅的仕女、紳士聊了起來，小朋友坐在地上和小狗玩——這就是華鐸最拿手的雅宴主題。華鐸年輕時在劇院當過助理畫家，所以此畫的構圖看起來就像是舞台設計，畫中前景人物的左右二邊都有圓形立柱，感覺是不是很像一個表演的舞台？

　　這幅《音樂會》是華鐸最滿意的作品之一，他花了許多年揣摩理想中的情境，表現名流雅士、音樂與大自然的共鳴，畫面相當細膩和諧。這種描繪生活逸樂的甜美畫作自然大受貴族歡迎。

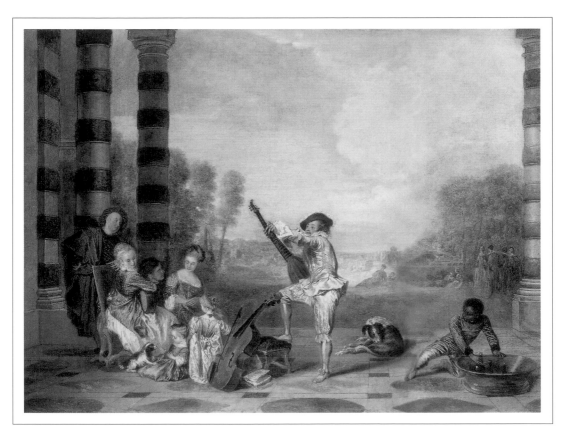

音樂會 1718
油彩‧畫布，67×93 cm　英國倫敦 華萊士美術館

解析說明如下

　　晴朗的藍天白雲，廣闊的鄉野林間，徜徉其中真讓人心曠神怡，若是再相約幾個好友，佐以音樂和美酒，這是多麼愉快高雅的享受啊！華鐸創造一個不問世事煩憂的美好樂園，他以細膩優美的筆觸描繪貴族的生活寫照，以音樂串聯美好的人物和瑰麗的大自然。不過他的畫中總有那麼一抹淡淡的哀傷，彷彿美好無憂的逸樂終不能持久，或許這是當時已染肺癆的華鐸發自內心的感慨，又或者也是預告奢華的貴族階級，不久便要面臨崩潰瓦解。

🔍 以背景 ①
加強前景氛圍

背景隱隱可見一座城堡，幾名男女模糊的身影或坐或臥，看起來輕鬆愜意。當時的巴黎擁擠髒亂，有錢貴族往往在郊區置產，以便享受新鮮的空氣和無拘無束的自由感。

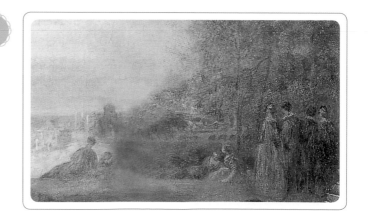

低音魯特琴的寫實演出 🔍

圖中男子彈的是低音魯特琴，這是十六世紀到十八世紀用於歌唱伴奏的樂器，光是指板上就有六到八根琴弦，另外還有八根不在指板上，是難度相當高的樂器，所以畫中男子必須把腳跨在矮凳上墊高，伸長手臂才能調整音準。

🔍 華麗甜美的歡樂氣氛 3

華鐸筆下的人物總是衣著華麗，舉止優美。這些教養良好的貴族自然從小接受音樂薰陶，於是邀約朋友，帶著孩子和小狗到戶外談談唱唱，氣氛歡樂無比的景致油然而生。

4 歡唱聲後的黑奴悲歌 🔍

圖中的小黑奴身穿黃色絲質上衣和天鵝絨褲，十八世紀的有錢人家流行養黑奴，他們是主人的財產，也是主人炫耀財富地位的「奢侈品」。

畫中的黑奴正以冷水讓葡萄酒保持沁涼，他一邊照顧手上的酒瓶，一邊轉頭留心主人和賓客是否需要他。華鐸畫了不少素描，精確捕捉小黑人的神態。

沐浴後的戴安娜

布雪（Francois Boucher）1703～1770

布雪是法國洛可可時期的畫家，作品極具感官美，裝飾性很強。

➷ 最後一道優雅奢華的光芒

　　布雪經常利用希臘神話中的維納斯、戴安娜等女神，歌頌女性的裸體美，這幅《沐浴後的戴安娜》即是其中最傑出的作品之一，當年在巴黎沙龍展獲得一致的好評。畫中的狩獵女神戴安娜放下獵物和弓箭，由女伴服侍在河邊沐浴，兩人的身體顯得圓潤柔美，肌膚更是吹彈可破，充分表現出優雅享樂的洛可可風情，就連背景的林地也顯得優雅迷人，整幅畫散發著和諧雅緻的韻味。

　　處在浮華奢靡的路易王朝，布雪筆下瓷器般的溫潤美女自然大受歡迎，更讓他成為洛可可時期最受重用的裝飾藝術家。或許他的作品極盡美化奢華之能事，感覺有些不食人間煙火，但是他創造一個細緻淡雅的感官世界，這未嘗不是代表王朝貴族最後一道優雅華麗的光芒。

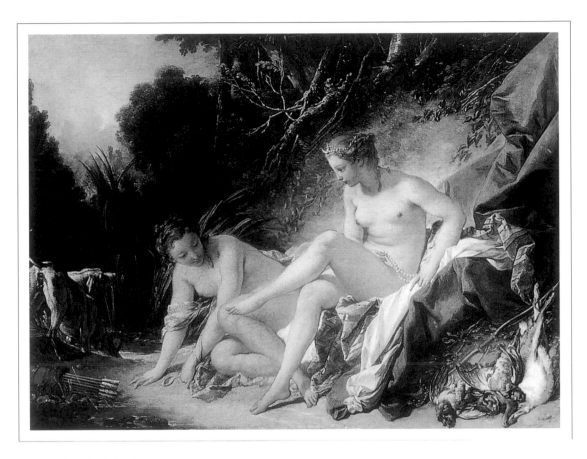

沐浴後的戴安娜 1742

油彩‧畫布，57.5×74 cm　法國巴黎　羅浮宮

解析說明如下

　　部分藝術評論家認為布雪華麗的風格過於花俏輕佻,只適合裝飾貴族的臥室。但處在奢華的路易十五時代,布雪的作品自然反應當時唯美耽樂的風氣,而非他的才華不足。事實上,布雪堪稱十八世紀最擅長表現女體之美的藝術家。

1 膚如凝脂、嬌嫩動人的仕女風 🔍

布雪喜歡收集寶石和貝殼,經常觀察它們表面溫潤光滑的色澤,他筆下的美女皮膚也顯得白裡透紅,煞是可愛。

圖中的戴安娜膚如凝脂,若非旁邊還擺著弓箭和獵物,很難把這樣嬌柔纖細的美女和身手矯健的女獵人聯想在一起,但這就是布雪一貫的優雅風格。

2 愛好自然的月之女神 🔍

圖中的戴安娜頭上有半月型的頭飾，這是月神的標誌，她不僅是月神，同時也是酷愛打獵的森林女神，經常帶著女伴在森林狩獵，是一位熱愛大自然的健康型女神。

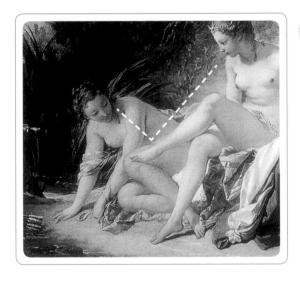

3 眼光呈「V字交集」的和諧感 🔍

戴安娜不經意的翹起腳，女伴彎下身，兩人的眼光集中在戴安娜的足尖，動作顯得活潑輕盈，甜美可人的女性之美在畫中表露無遺。

雖然許多藝評家覺得布雪太拘泥於色彩堆砌，但也有藝評家認為十八世紀沒有人比他更能表現裸女晶瑩剔透的膚質，就連十九世紀的馬奈對此畫也讚不絕口，還特地到羅浮宮臨摹一番。

藝術簡貼 09 ''

巴黎沙龍展

法國皇家美術學院在西元1673年首度舉行半公開展覽，展出的作品純粹是學生的畢業作。到了西元1725年移到巴黎羅浮宮展出，也就是俗稱的巴黎沙龍展，並逐漸演變成每年一度，甚或每半年一次的公開展覽。作品也不再局限於畢業作，自學或外國的藝術家也能送作品受審，合格的佳作就能參加展覽。

巴黎沙龍展的重要性與日俱增，畫家的作品能被選入沙龍展，就代表才華受到肯定，貴族、富商自會慕名前來訂畫；相反地，作品無法入選沙龍展的藝術家，其創作生涯注定坎坷困窘，這簡直可以說是法國藝術界的「基測」、「指考」，它左右了十八世紀以來近兩百年的藝術發展。

餐前禱告

夏丹（Chardin）1699～1779

夏丹雖然和布雪同處於洛可可時代的法國，但畫風卻迥然不同。他並沒有受過美術學院的教育，卻憑著簡單精湛的作品，入選學院院士，作品也多次入選沙龍展，是十八世紀最重要的靜物和風俗畫家。

➤ 即使是個普通的陶器，也能如閃亮寶石美麗

處在一個貴族當道的社會，夏丹卻不畫綾羅綢緞，不歌頌華麗甜美的上流階級。他是自學出身的畫工，題材就是日常可見的鍋碗瓢盆，彩繪小人物樸實無華的簡單生活，但是卻能從簡單中展現高貴動人的美感。

《餐前禱告》是夏丹的代表作之一，這幅畫在1740年入選巴黎沙龍展，展覽結束他還將此畫獻給法國國王。他應該很喜歡這個主題，之後又陸續畫了兩幅相同的作品。畫中母女正在準備用餐，雖然家徒四壁，衣著樸素，但是她們有滿滿的愛與信仰，親情自然而然的流露，畫面散發動人的光輝。難怪法國文學家普魯斯特大力稱讚，表示夏丹筆下就算是一顆簡單的梨子，也能和活潑的少女一樣鮮明；而一個普通的陶器，也能和閃亮的寶石一樣美麗。

夏丹捕捉尋常百姓家的生活片段，只見簡陋的餐室掛著鍋盆器皿，不見任何品味奢華的裝飾。然而母親與子女的互動就是最抒情的美感，地上燃著爐火，讓人覺得滿心溫暖，女孩的小鼓高掛椅背，更顯得屋內寧靜安詳。

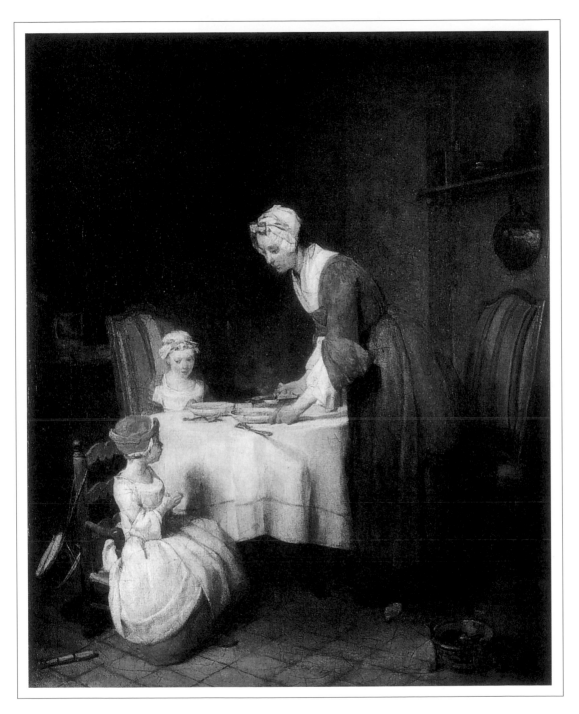

餐前禱告 1740
油彩‧畫布，49.5×39.5 cm 法國巴黎 羅浮宮

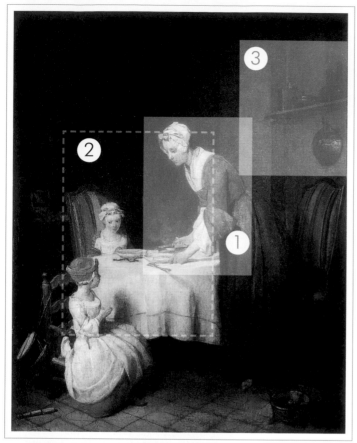

解析說明如下

夏丹的藝術作品就像洛可可奢華中的一股清流，雖然畫的是微不足道的小人物，但畫中絲毫沒有感傷憐憫的成分，反而流露無比的真誠，帶領人們在平凡中見偉大，體會樸實簡約的人生之美。

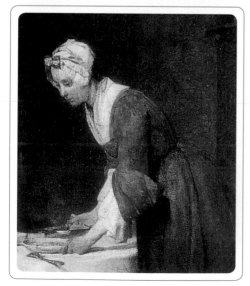

① 反璞歸真的絕美人性光輝 🔍

母親手裡正在準備餐點，眼神卻望向小女兒，似乎在教她餐前禱告，忙碌的母親總能夠同時做很多事，夏丹的觀察力敏銳，這一幕彷彿親眼所見。

畫中的人物衣服樸素，夏丹用色沉穩，不像布雪追求珍珠般的透亮光澤，但是平凡人物的豐沛情感，無形中透露了最美的人性光輝。

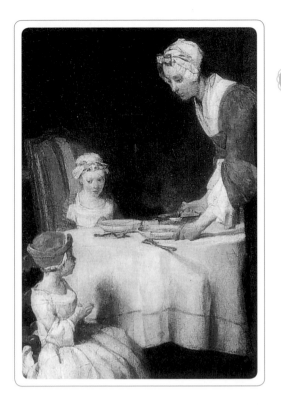

眼光交會處的真誠信仰 🔍

小女孩雙手合十，眼睛直視母親，聽
母親教她一字一句念飯前禱文，姐姐
坐在桌前也看著妹妹，口中似乎唸唸
有辭地陪她一起禱告，母女三人的眼
光交會於一點，感覺特別溫馨親切。

🔍 顯現獨到的樸實美感 3

夏丹是畫靜物起家的，對於日常
生活的瓶瓶罐罐有獨到的詮釋。
他會慎選樸實的顏色，讓年久經
用的器皿散發出簡樸、真實的美
感。

093

復古、浪漫、想像與改革的大會串

　　凡事物極必反，藝術潮流往往也是如此。均衡和諧的文藝復興流行了兩百年，人們開始追求情感奔放的巴洛克藝術，當這股潮流發展到洛可可時代，人們又逐漸厭煩一味描繪享樂放縱的浮濫情感，於是紛紛省思各種藝術道路的可能性。

　　十八世紀中葉以降，歐洲各地充滿了求新、改革的思維。再加上西元1748年挖掘出龐貝古城，人們對於古希臘羅馬時代的文物又興起一陣狂熱，認為藝術應該回歸理性簡樸，表現莊嚴之美，「新古典主義」於是興起。法國畫家大衛、安格爾，義大利雕塑家卡諾瓦是這股運動的擁護者。

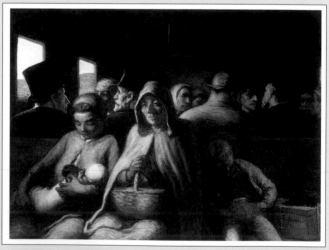

杜米埃／三等車廂1860～1863
油彩‧畫布 65.5×90cm
美國紐約 大都會博物館

杜米埃是法國擁護「寫實主義」的畫家之一，他選擇最受人忽略、鄙視的群眾，描繪他們擠在三等車廂的窘困情形，為貧富不均的社會現象提出深沉的省思。

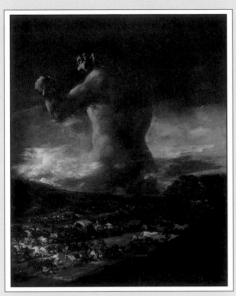

哥雅／巨人 1808
油彩・畫布 120×100cm
西班牙馬德里 普拉多美術館

不拘泥於線條構圖，筆觸自由奔
放，抒發畫家內心的想像、希望或
恐懼，這是「浪漫主義」的特點。

安格爾／泉 1856
油彩・畫布 163×80cm
法國巴黎奧賽美術館

精確的比例、構圖，宛如希臘
雕像般之靜態美，此為「新古
典主義」的特點。

　　這段期間也是政治動盪不安的年代，美國獨立戰爭、法國大革命相繼爆
發。許多藝術家不滿現實，空有一腔熱情卻無處發洩，冷靜理性的新古典主義
似乎不能表達他們的心情，因此強調個人情緒和美感的風潮同時湧現，這就是
所謂的「浪漫主義」。法國的傑利柯、德拉克洛瓦，西班牙的哥雅等人都是箇
中翹楚；另有一些藝術家並不滿意浪漫主義空有熱情和幻想，他們有更大的社
會使命感，努力描繪中下階層的真實面，因而開創了寫實主義運動。

　　總之藝術的發展愈來愈多元，從十八世紀後期到十九世紀中葉，藝術不再
是一家言，許多藝術家同時受到數種流派影響，再從中創造屬於自己的道路。這
段期間可以說是風起雲湧的時代，也是集合復古、浪漫、想像與改革的大會串。

馬哈之死

大衛（Jacques Louis David）1748～1825

大衛是倡導新古典主義的法國畫家，他所處的時代正是法國最動亂的年代，於是他用繪畫記錄法國大革命，也記錄拿破崙帝國的輝煌成就，作品總是展現英雄般的氣勢。晚年卻因拿破崙戰敗而流亡海外，然而他的作品早已成為法國歷史的一部分，影響力非同小可。

❧ 激情年代，為革命而生亡

《馬哈之死》不但是大衛著名的傑作之一，也記錄了法國大革命期間的暗殺事件。馬哈是一名鼓吹革命，矢志打倒君主專制的記者，他的熱情和理想固然贏得擁護者的愛戴，卻也讓保皇黨恨之入骨。由於他患有皮膚病，經常都泡在浴缸寫稿校對，一名貴族女子假裝有反革命名單要交給他，趁機刺殺這位革命義士。

這起暗殺事件的前一年，國民議會才投票處死國王路易十六，畫家大衛也是投下贊成票的一位。如今馬哈卻遭保皇黨暗殺，自然被當時的雅各賓政府視為壯志未酬的烈士，於是委託大衛畫一幅足以紀念這位革命英雄的作品。大衛立刻展開創作，只以短短的三個月完成這幅《馬哈之死》。

❧ 新古典主義──高貴莊嚴的理性美

處在動盪不安、民心思變的年代，大衛以精準均衡的筆法冷靜寫實的風格，畫出亂世英雄的偉大情懷。《馬哈之死》沒有慷慨激昂的濫情，簡單純淨的畫面更讓人印象深刻，這是大衛追求的藝術理念。他要找回古典精神，表現出高貴莊嚴的理性美，讓新古典主義一時蔚為法國畫壇的主流，同時影響整個歐洲的創作風格。

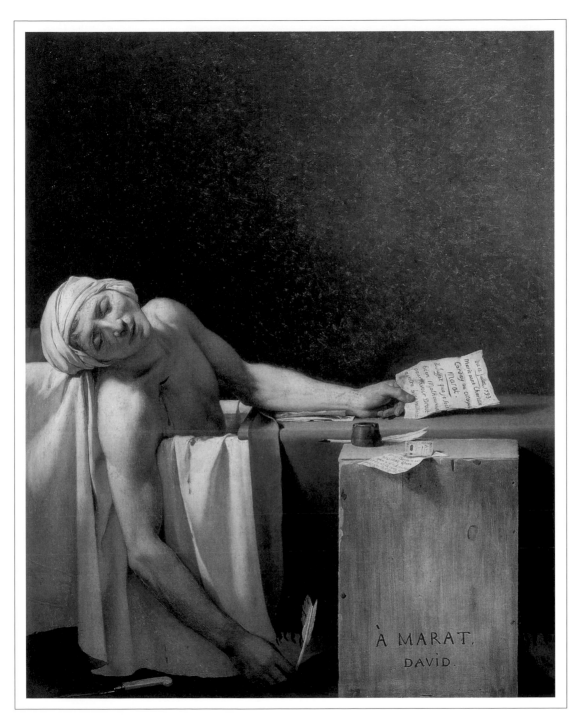

馬哈之死 1793
油彩·畫布，165×128 cm　比利時皇家博物館

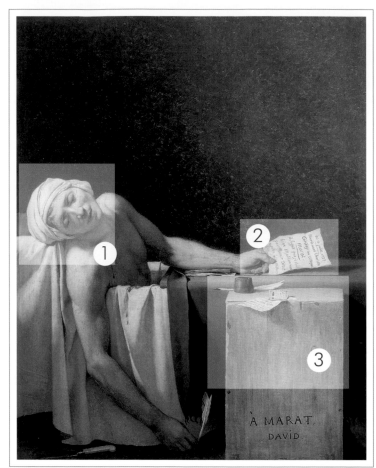

大衛摒棄浮濫誇張的情緒渲染，只以極簡的陰暗牆壁，突顯躺在浴缸被刺身亡的馬哈，冷靜精確的構圖，對比強烈的明暗效果，更足以道盡革命英雄戲劇性的悲涼結局。

解析說明如下

🔍 悲劇英雄的肅穆遺容 ①

馬哈赤裸著上半身，無力地倒在浴缸上，大衛利用明暗的對比，營造舞台聚光燈的效果，只見滿室的幽暗孤寂，讓唯一的光線照亮畫中悲劇英雄。

2 增添故事性並為歷史加註 🔍

馬哈手上的文件還染著血跡,上面寫著:「1793年7月13日,夏綠蒂敬告市民馬哈,你自以為對人民慈善,卻導致我極端的不幸。」

事實上馬哈並未收到這樣的信,而是夏綠蒂被捕時身上有類似內容的字條。大衛特地加上時間和人名,藉此點出此次暗殺事件的原由。

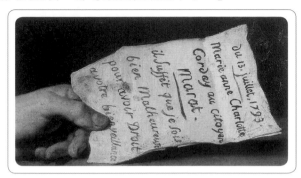

3 畫家創意寫盡英雄身後蕭條 🔍

浴缸旁的木箱顯然是馬哈寫稿時用來替代桌子的,上面除了鵝毛筆和墨水盒,還有一張紙鈔和遺言,上面寫著:「請把這張紙幣交給一位五個孩子的母親,她的丈夫為祖國獻出了生命。」

這張鈔票和遺書其實是出自大衛的創意,藉此表示馬哈身後蕭條卻不悔為國家奉獻一生的理念。

裸體的瑪哈
穿衣的瑪哈

哥雅（Goya）1746～1826

哥雅是十八世紀歐洲最具影響力的藝術家，他的風格多變，作品大多在反應當時的社會弊端和國家動亂，充滿大無畏的熱情。他承襲十七世紀林布蘭、維拉斯蓋茲的技法，卻又開創獨樹一格的畫風，影響十九世紀後期印象派的發展。因此哥雅被認為是承先啟後，連接古代和近代藝術的關鍵藝術家。

➤ 謎樣的瑪哈，曖昧的傳奇

《裸體瑪哈》和《穿衣瑪哈》是哥雅相當著名的兩幅畫，它們經常被人們拿來比較，就連在普拉多美術館也是一起並列展示的。畫中女子無論表情、姿態都相似，最大的差別就在於穿衣和裸體。

如此對比的兩幅畫，難免引發諸多綺麗的聯想。甚至謠傳畫中美女是貴族情婦，但與哥雅有曖昧情愫，所以才有《裸體瑪哈》一畫產生；但後來因為貴族追究，要驗收畫作，哥雅連忙火速完成《穿衣瑪哈》交差。

以上說法純屬臆測，事實上這兩幅畫的差異不僅於此，如果仔細欣賞畫作的細部，會發現兩者的筆觸、色調並不相同，可以說各有各的巧妙。

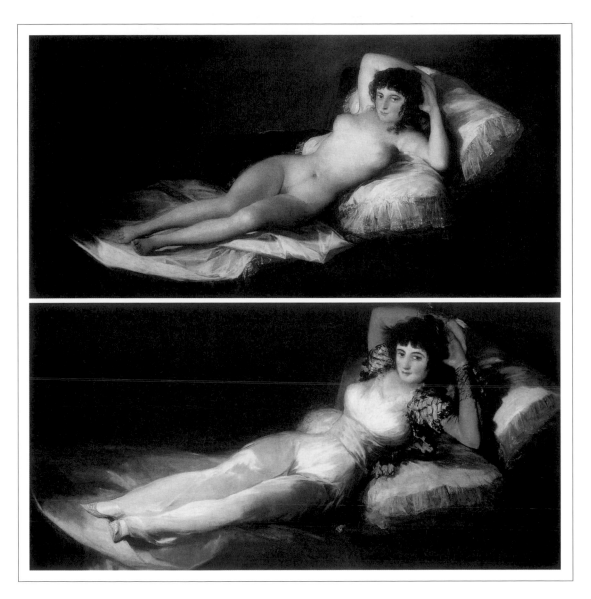

裸體的瑪哈 1799～1800
油彩‧畫布 97×190cm 西班牙馬德里普拉多美術館

穿衣的瑪哈 1800～1803
油彩‧畫布 95×190cm 西班牙馬德里普拉多美術館

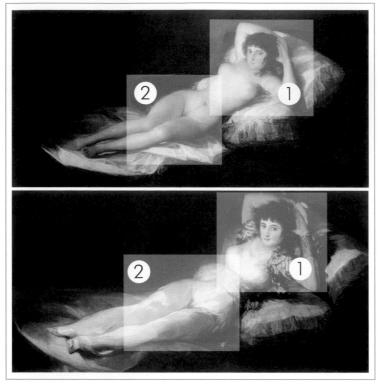

無論謎樣的瑪哈究竟是誰？這兩幅畫
皆足以印證哥雅精湛的繪畫技巧，展現他
對人體之美的理念，它們都是不可多得的
佳作，值得人們細細欣賞玩味。

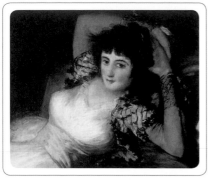

1 色調實驗或是形式實驗？ 🔍

《穿衣瑪哈》的色調偏黃棕色，畫中女子的臉
龐顯得白裡透紅，感覺較溫暖活潑；《裸體瑪
哈》的色調偏向墨綠，深色背景更加突顯畫中
女子玲瓏剔透的身段和白皙透亮的膚質。

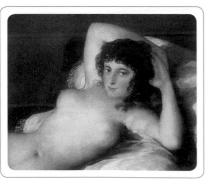

畫中女子斜臥床上，一雙妙眼正視前方的觀畫
者，這樣的姿態相當挑逗撩人。尤其西班牙當
時有嚴格的宗教法庭，禁止傷風敗俗的裸體
畫，使得這幅《裸體瑪哈》在當時成了空前絕
後的大膽之作，哥雅還曾經上法庭對此畫提出
說明呢！

2 輕解羅衫的細膩與身著綾羅的狂野 🔍

哥雅也許因為看過維拉斯蓋茲的《維納斯照鏡》，所以得到《裸體瑪哈》的靈感。只不過維拉斯蓋茲畫的裸女是背面，而且冠以維納斯之名，比較沒有爭議；然而哥雅不但畫了正面裸女，還直接稱為「裸體女子」（瑪哈在西班牙文是俏姑娘的意思），由此可見他的率直大膽。畫中裸女的身形顯得細緻典雅，不論是色彩明暗或線條勾勒，都顯示哥雅深厚的古典技巧；《穿衣瑪哈》的筆觸就顯得奔放活潑許多，簡單的幾抹色彩就表現出衣服的質感與皺褶，彷彿哥雅真的是為了交差，以最快速的方式替瑪哈畫上衣服，卻又那麼的渾然天成。

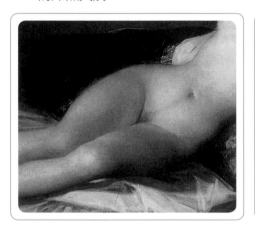

藝術簡貼 10

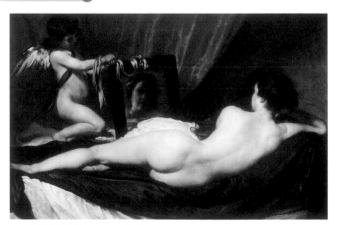

維納斯照鏡 1644～1648
油彩・畫布 122.5×177cm
英國倫敦 倫敦國家畫廊

背面裸女──維納斯照鏡

雖然同樣是曲線曼妙的裸體畫，但維拉斯蓋茲借用維納斯之名，而且又是以含蓄的背面入畫，加上他是菲力普四世最寵信的宮廷畫家，所以沒有遭致非議。

梅杜莎之筏

傑利柯（Theodore Gericault）1791～1824

傑利柯是揭開浪漫主義運動的畫家之一。由於出身富裕，讓他得以隨心所欲的創作，不必迎合市場潮流，受限於學院派的古典技法。他喜歡畫馬和描繪時事，作品充滿生命力，可惜年輕早逝，但同期的德拉克洛瓦受他影響很深，並把這股浪漫主義的風潮繼續發揚光大。

�{ 悲慘事件全紀錄

《梅杜莎之筏》是描繪1816年的軍艦沉沒事件。當時因為政治酬庸，不僅派了一名沒有出海經驗的貴族當船長，更超載四百名乘客，導致沉船後救生艇不夠用，船長和軍官爭先恐後佔據六艘救生艇，而其餘一百四十七名不幸的船員和乘客就此被拋棄。他們靠著幾個酒桶和竹筏在海上漂流了十二天，當他們終於被其他船隻救起時，木筏卻只剩十五名奄奄一息的倖存者，情況淒慘可想而知。

➙ 為浪漫主義揭開序幕

傑利柯決定描繪倖存者在海上漂泊，剛發現遠方有來船的那一刻，他希望畫出一幅令人動容的偉大作品，他深信能靠此畫在巴黎沙龍展大大揚名；不料此畫卻引起政治界和藝術界一致的震驚和批評。政府希望掩飾這件人為疏失所造成的沉船事件，當然不願看到有如此激動澎湃的畫面揭露舊瘡疤；藝術界則因為此畫完全悖離新古典主義的原則，對傑利柯大膽的明暗色調相當不以為然。雖然《梅杜莎之筏》在法國飽受抨擊，但後來傑利柯將畫作送到英國參展，卻大受輿論與藝術界讚賞。

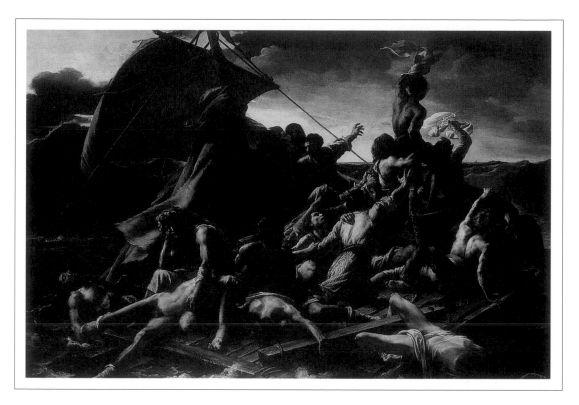

梅杜莎之筏 1819
油彩‧畫布，491×716 cm　法國巴黎　羅浮宮

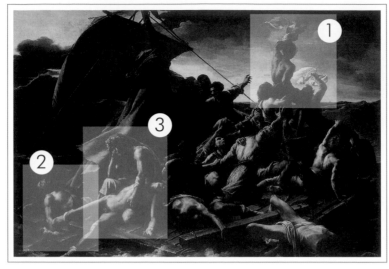

解析說明如下

一樁政治醜聞，導致一場海上悲劇，一百多名無辜受害者被迫加入這場生死鬥爭，最後只倖存了十五人⋯⋯傑利柯揣摩這樣的心理、情緒和人性，再運用想像力，描繪人類在生死邊緣掙扎，充滿焦慮絕望卻又渴望求得生機的場面，《梅杜莎之筏》開創了浪漫主義的里程碑，也是傑利柯最著名的代表作。現實生活有如此驚心動魄的故事，又何必從古代歷史神話去尋找作畫題材？

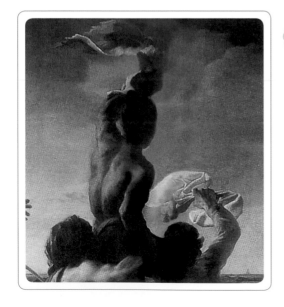

1 向遙不可及的希望揮手 🔍

遠方的船隻僅是海平面的一個小點，落難的船員拼命揮舞衣服，希望在茫茫大海爭取一線生機，他們代表了強烈求生的一群。

據說失事之時風和日麗，純粹是船長誤判才導致船難，然而畫面卻刻意營造風起雲湧、波濤翻騰之勢，突顯落難者內心的激動與焦慮。

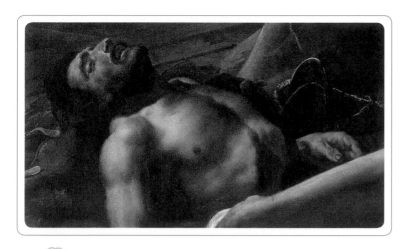

2 以單一色調的明暗變化呈現死生 🔍

傑利柯幾乎只用單一顏色做明暗變化，他甚至在顏料加入瀝青，呈現這一幕慘絕人寰的沉重畫面。據說竹筏上的乾糧和清水，第一天就被一百四十七人搶食殆盡，筏上只剩下幾罈酒。可想而知接下來十幾天的漂泊，必定是充滿酒醉與暴力爭奪的場面，唯有強者才得以生存，弱者只能步向絕望滅亡，慘綠的屍體教人怵目驚心。

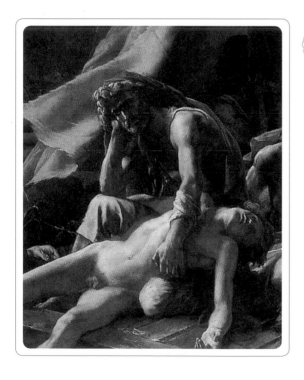

3 隱藏在角落的靄靄光芒 🔍

為了完成這幅巨大的油畫，傑利柯特地到醫院對面租了一間更大的畫室，以便就近觀察病人和死者的容貌特徵。他的努力終究得到回報，在畫中細膩展現。

筏上瀕臨死亡的乘客，及縱使知道無望，也不願放開同伴的老人，在傑利柯的細膩筆觸下，如泣如訴地道出人性僅餘的一點光輝。

自由領導人民

德拉克洛瓦（Delacroix）1798～1863

德拉克洛瓦是法國浪漫主義最重要的畫家，雖然他也和大衛學過畫，卻欣賞米開朗基羅、魯本斯那種開闊自由的精神。他受到好友傑利柯的啟發，作品熱情奔放，筆觸活潑大膽，相當注重色彩的運用，對後來印象派的發展影響很大。

➔ 浪漫主義──為理想奮鬥犧牲的永恆熱情

　　這是德拉克洛瓦最具影響力的重要作品，內容描述巴黎於1830年爆發七月革命。當時的國王查理十世專制獨斷，巴黎市民紛紛走上街頭抗議，逼迫國王下台，改由民選的路易·菲利普擔任國王。七月革命讓德拉克洛瓦深受感動，他覺得自己雖然沒有參與這場聖戰，至少可以把這個重大事件畫下來。

　　烽煙四起的巴黎街頭，各階層的市民紛紛放下工作，挺身為生活而戰，就連村婦也揮著國旗高呼前進。他們面對遍地死傷一無所懼，強光照在村婦身上，她的神情與姿態宛如一位女神。德拉克洛瓦也在畫中握緊槍桿，臉上流露熱血澎湃的決心，鮮活的色彩和動感的人物，讓畫面顯得細膩、生動，形成一股銳不可當的氣勢。這不但是描繪近代政治的重要畫作，更是浪漫主義精神的最佳體現。

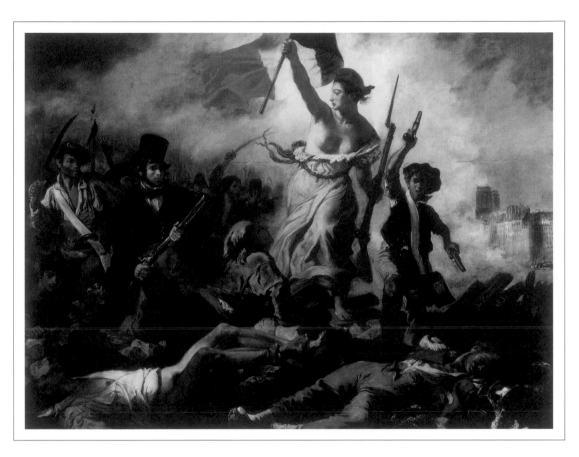

自由領導人民 1830
油彩・畫布，260×325 cm　法國　巴黎羅浮宮

解析說明如下

　　《自由領導人民》色彩瑰麗，明暗對比強烈，畫面凝聚出慷慨激昂的情緒，宛如一張生動細膩的政治海報。當時的法國政府出資買下此畫後即束之高閣，不敢輕易對外展示，以免過度刺激民眾的情緒，可見原畫作之氣勢磅礡。如今這幅畫高掛巴黎羅浮宮，它代表一段追求自由、平等、博愛的光榮歷史，法國人深深引以為榮。

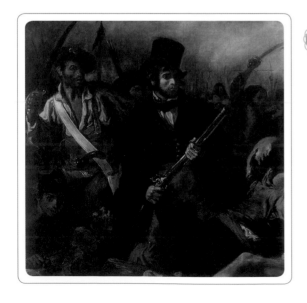

1　追隨自由女神的畫家 🔍

畫中戴著高帽，手裡握著長槍的知識分子就是畫家本人。德拉克洛瓦以此種方式和人民齊上街頭為自由而戰，好彌補自己未能親自為自由而戰的遺憾。

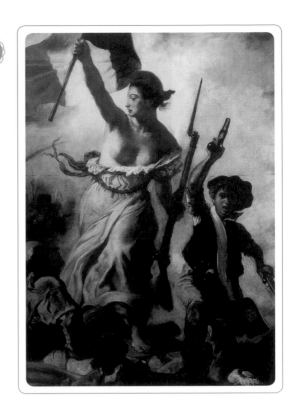

在浪漫主義奔放熱情的想像之下，自由化身為一位女神，她慷慨激昂地揮動紅白藍旗幟，渾然不覺自己的坦胸露背。有藝評家認為女子裸胸帶有色情意味，加上強烈的明暗效果，讓她的腋窩似乎有著黑黑的腋毛，看起來實在不雅。她簡直不像女神，而像村姑、農婦了。然而處於動亂不安的年代，或許她正代表了新時代的街頭維納斯。

身旁的小頑童揮著短槍，看起來聰明伶俐，據說雨果三十年後看到此畫從中得到靈感。他在名著《悲慘世界》創造了一位包打聽的迦夫羅契，這位生於革命時代的早熟男孩，就是參考畫中男孩的身影。

③ 與女神
相互呼應的青年

受傷的青年匍匐在自由女神腳邊，帶著希望仰頭往上看，他的藍色上衣和紅色腰帶顯得特別鮮明，姿勢也很有動態感。仔細一看，他與姿態略微傾斜的女神，形成一個奮力支撐全圖的有效因素。

泰梅賴爾號戰艦

泰納（William Turner）1775～1851

泰納是英國浪漫主義的畫家，他專攻風景畫，喜歡描繪港口景色和大自然的奧妙。他特別擅長捕捉惡劣天氣的狂風怒潮，這種驚心動魄的作品在當時尚不被世人接受，部分藝評家甚至覺得他只是拿著石灰水亂攪一通，但這種開創性的筆法卻在二十世紀深受肯定，如今他是英國人最引以為傲的藝術家。

➤ 英國人最引以為榮的畫作

西元2005年英國舉行一次藝術品票選，希望選出收藏在英國境內最精彩的十大畫作，結果第一名不是梵谷的《向日葵》，也不是范艾克的《阿諾菲尼的婚禮》，而是泰納的《泰梅賴爾號戰艦》。

「泰梅賴爾號」在1805年的特拉法加海戰居功偉厥，一舉重創拿破崙和西班牙的聯合艦隊，奠定英國海上霸主的地位。然而工業革命以後，這種帆船戰艦漸漸被蒸汽船取代，泰納畫的正是這艘即將除役的老戰艦，它被另一艘拖曳船拉回港口，準備進行拆卸解體，身後有滿天紅霞和水中倒影相呼應，頗有夕陽無限好，只是近黃昏的感嘆。

曾經是戰績彪炳的主力軍艦，如今功成身退，就要退回休息的港灣，這是「泰梅賴爾號」最後一次航行。就像身後的霞光萬丈，日落前總要再一次發光發熱，讓世人留下最美的印象，而船艦左方已經有淡淡的月亮升起，看來再輝煌燦爛的英雄也要面臨交棒的一天。

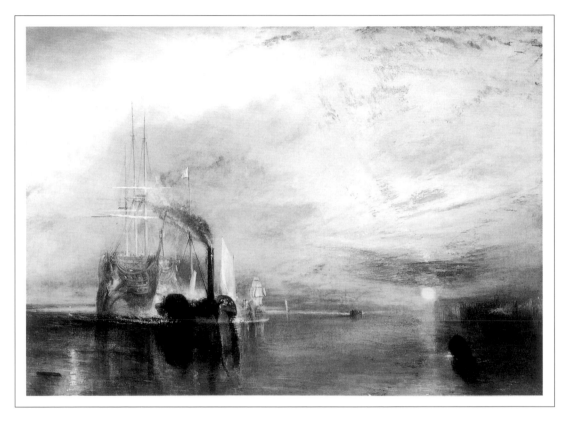

泰梅賴爾號戰艦 1838～1839
油彩‧畫布，91×122 cm　英國倫敦 倫敦國家畫廊

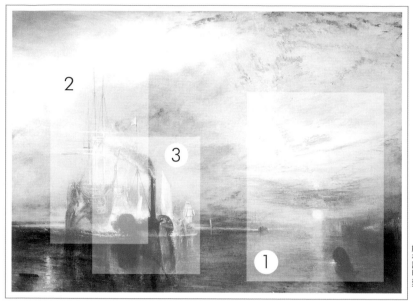

解析說明如下

　　風景畫不但壯觀瑰麗，還有一抹淡淡惆悵的心情，雖然畫面看不到半個人，卻依然發人省思，從風景畫也能悟出人生哲理，難怪英國人會那麼以此畫為榮了。

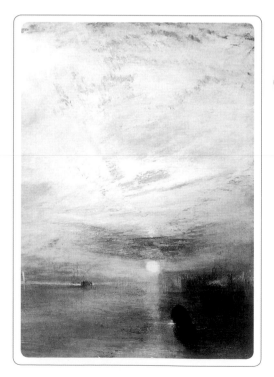

① 澎湃壯闊的大師之筆 🔍

泰納擅於掌握大自然空氣和光線的微妙變化，他以極其厚重的顏料營造出晚霞的金光萬丈；接著又急劇轉為淡淡的紫藍色，勾勒出遠方的海面，他的技法和印象派莫內的《印象·日出》（頁139）完全不同，看起來更為澎湃、壯闊。

泰納或許親眼目睹「泰梅賴爾號」的最後航行，但是整幅畫的構圖安排應是出自他的浪漫想像，藉由絢爛的晚霞落日來呼應戰艦的末日。

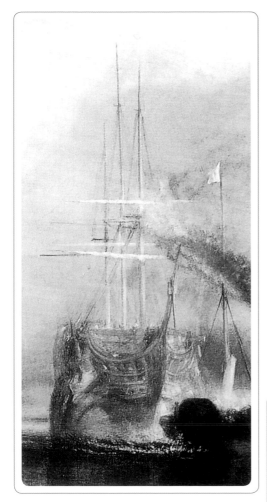

2 絢爛前的一抹蒼白 🔍

「泰梅賴爾號」上的風帆高高捲起，它已經是一艘沒有自主能力的空殼，再加上泰納以米灰色調描繪船身，讓「泰梅賴爾號」看起來更加蒼白死寂，遠遠望去就像一艘孤寂、蕭條的幽靈船。

🔍 拖曳船的黑暗對比 3

位於「泰梅賴爾號」前方是黑漆漆的拖曳船，它已具備了最新的蒸汽動力。黝黑的煙囪吐著猛烈的火舌，拉著退役的戰艦逆流而上，它就像一名無情的黑暗使者，催促著「泰梅賴爾號」走向終點，看起來森鬱嚇人。

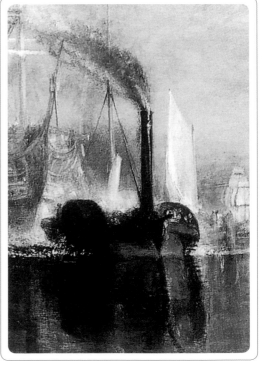

畫家工作室

庫爾貝（Gustave Courbet）1819～1877

庫爾貝是法國寫實主義的先鋒，他只畫眼見為憑的題材，喜歡把當代生活如實搬上畫布。許多人覺得他的畫很「醜」，因為現實不見得都是唯美安詳的。他有一句名言就是：「我不會畫天使，因為我沒有看過祂們。」

➤ 描繪社會百態的縮影

庫爾貝把這幅畫命名為「畫家工作室——真實的寓意畫」。他一向認為藝術不該是矯揉造作的唯美浪漫，而是要呈現社會的真實狀況，所以他立志畫出社會的縮影。而這幅《畫家工作室》確實囊括了當時各階層的人物：畫面右邊有藝術評論家、貴族、詩人等文人雅士；左邊則是基層的勞動階級而社會本來就該是包羅萬象的。

如果說畫家的工作室就是他的全世界，那麼庫爾貝認為這個世界不該只有耶穌、維納斯和王公貴族。他要面對的是過去鮮少被藝術家關注的一群，藝術家應該有某種社會使命，畫下真實社會的面貌，提供人們探討省思的依據。雖然這幅畫名為《畫家工作室》，但其實是一扇開往真實世界的窗。與其說庫爾貝是一名革命性的畫家，或許他更像一位社會改革家。

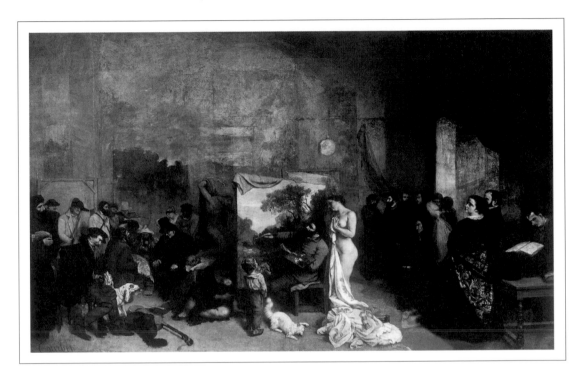

畫家工作室 1855
油彩・畫布，361×598 cm　法國巴黎　奧賽美術館

庫爾貝用了巨大的畫幅來詮釋他的理想，可惜當年這幅作品並未入選巴黎沙龍展，這讓庫爾貝覺得氣憤不平，乾脆在沙龍展外面另租場地，自行展出不被官方認同的作品。這多少也顯示出庫爾貝不喜歡隨波逐流的個性，這種追求寫實自然的理念，為藝術開創了全新的道路，影響後來的杜米埃、米勒等畫家。他們開始認為，藝術家不該只是歌頌聖人、皇室和英雄，他們更可以關心社會議題，將藝術和現實相互結合。

🔍 處處充滿寓意的人文畫作 ①

庫爾貝背對著名流雅士，卻面向一群「上不了檯面」的基層群眾。他覺得藝術家應該將眼光放在這些小人物身上，於是他畫出真實的勞工、乞丐、老漢；地上甚至還有一位正在哺乳的母親，她大剌剌的粗鄙模樣，和以往聖母餵哺聖嬰的形象更有著天壤之別。

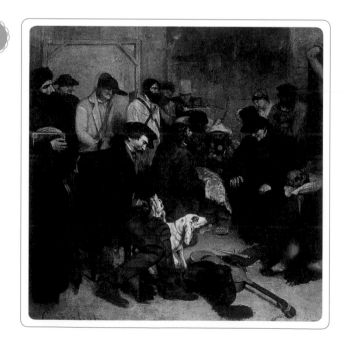

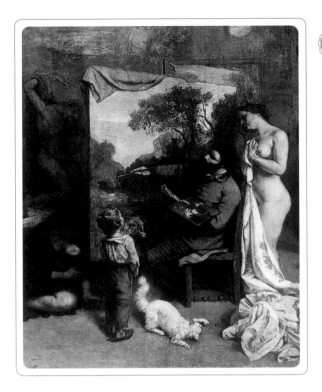

在這件巨幅作品當中,焦點視線很容易落在唯一沒有穿衣服的裸女模特兒身上,但這位裸女卻是腰粗臀肥,和以前西洋畫作看到的玲瓏身段大不相同,果然真實世界不是人人都有魔鬼身材的。畫架左邊還有另一位隱在暗處的裸體模特兒,他的姿勢和身材都是古典繪畫經常使用的,庫爾貝刻意讓他隱身暗處,暗喻學院派的唯美標準離現實是相當遙遠的。

庫爾貝在畫中帥氣地揮灑彩筆,男孩出神地看著他,看來新生代對他的繪畫理念覺得相當新鮮有趣。

在畫面最右邊的是庫爾貝的好友波特萊爾,他是法國現實主義的詩人,他的詩作意涵也是摒棄浪漫派的矯揉造作,主要在探討萬物的真實意義。畫中他正在讀自己的詩集《惡之華》,這是庫爾貝透過畫作向他致敬的方式。

拾穗

米勒（François Millet）1814～1875

米勒出身農家，最擅長描繪真實的農村生活，因此獲得田園畫家的美稱。他在西元 1840 年左右搬到巴黎近郊的巴比松村，當時有一群喜歡風景畫的藝術家都在這裡實地寫生，米勒也加入他們，不過他的作品大多以農民為主題。由於十九世紀中葉正是平民反抗貴族最強烈的時代，米勒這種貼近平民生活的作品，相當受到普羅大眾的喜愛。

➤ 以平凡農婦入畫，刻畫人生最真的美德

《拾穗》是米勒最有名的作品，也是他初期找不到創作方向，第一幅突破創作瓶頸的傑作，從此他便確立以田園繪畫為理想目標。他可說是第一位選擇農村生活為畫作主題的藝術家。

畫中的三位婦人彎腰撿拾殘留在田裡的麥穗，那是貧賤家庭勉強養家糊口的粗活。過去畫家只為有錢的教廷和貴族服務，基層平民哪裡有機會躍升為繪畫的主角？

米勒卻把農民當成史詩英雄，將三位農婦安排在畫面正中央。他們低頭辛勤工作，衣著樸實，面貌幾不可辨，背後襯托著一望無際的田野，整個畫面籠罩在金黃色的暖光中。他們勞動收穫的姿態，更成了令人折服的美感，黃澄澄的麥田在她們身後展開，整幅畫不但生動和諧，更顯得莊嚴神聖。米勒看到平凡人物的偉大之處，這種簡樸踏實的美感很值得細細品味。

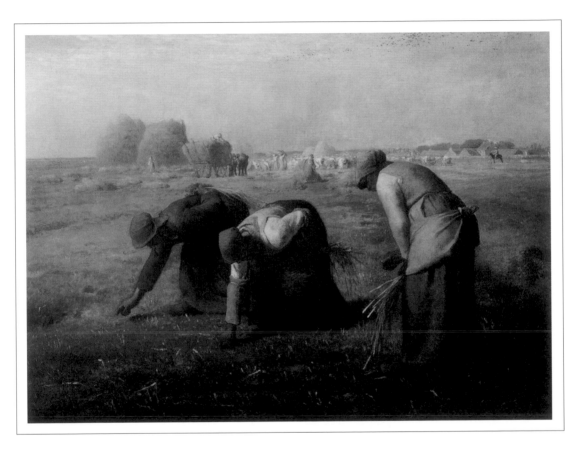

拾穗 1857
油彩・畫布，83.8×111cm　法國巴黎　奧賽美術館

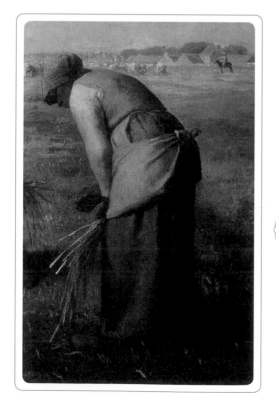

原本卑微可憐的小人物,在畫中彷彿擁有不一樣的生命,變得莊嚴神聖,這比任何宗教聖人的殉難畫作更親切,也更教人感動,這就是《拾穗》一直受到世人喜愛的不朽魅力。

1 深刻描繪小人物 踏實認分的精神 🔍

畫面右邊應該是年邁的祖母,她的手腳不再靈活,還要以手扶著膝蓋才能勉強彎身,不過她依舊盡力幫忙家計。米勒並非在於突顯她的悲慘命運,而是要捕捉老農婦的認分踏實,表現小人物樂天知命的人生態度。

2 老中青三代的拾穗精神 🔍

兩名農婦彎低了腰，她們必須如此親近土地，才能揀拾賴以維生的麥穗。這兩位農婦可能是母女，戴紅帽的是母親，她是家中最操勞的女人，懷裡揀拾的麥穗也最多。戴藍帽的可能是年輕的女兒，雖然必須幫忙做家事，但少女難免有貪玩愛美之心， 她的帽巾整個蓋住後頸，似乎害怕曬得太黑，左手也放在腰後休息，手上只有一小把麥穗。

3 大地主退居配角 🔍

遠方的田園隱隱有輛收割滿載的馬車，農場主人只成了遠方依稀的人影。在過去奴僕工人之流只是繪畫的小配角，扮演服侍王公貴族的陪襯地位，如今米勒卻反其道而行，有錢的大地主僅是背景的小小人影，流汗勞動的農婦才是他大力刻劃的人性光輝。

土耳其浴女

安格爾（Ingres）1780～1867

安格爾是大衛的學生，擅長精緻細膩的肖像畫，作品深受當時名流貴婦的歡迎。他承襲老師的畫風，畫作線條工整，構圖十分嚴謹。他極力反對以德拉克洛瓦為首的浪漫主義，雙方互有爭辯。安格爾一生堅持傳統學院派的風格，堪稱最後一位捍衛新古典主義的大師。

➤ 以細膩寫實的女體美創造虛擬實境

安格爾一生畫了不少裸女，其中最著名的就是一系列富有東方情調的土耳其浴女。早年的《瓦平松浴女》獲得藝術界一致好評，認為安格爾塑造一種安詳、純淨的女體美；但稍後的《大宮女》卻因為線條美感和人體比例引發不少爭議。

而這幅《土耳其浴女》則是安格爾在八十二歲高齡的作品，歷經大半生的沉潛與熟成後，這幅作品更顯得爐火純青，畫中集結二十多位或坐或躺、姿態各異的裸女，許多人物的姿勢在過去作品依稀可見，堪稱融合安格爾對人體美學的畢生心得，展現一生所學的代表作。

安格爾以絕佳的古典技法，再融入東方情調的想像，創造一幅滿室生香的《土耳其浴女》，一群裸身的浴女一邊享受蒸汽浴，一邊進行她們日常的社交活動，這樣的畫面不僅引人遐思，也比過去單一的浴女圖更豐富優美。

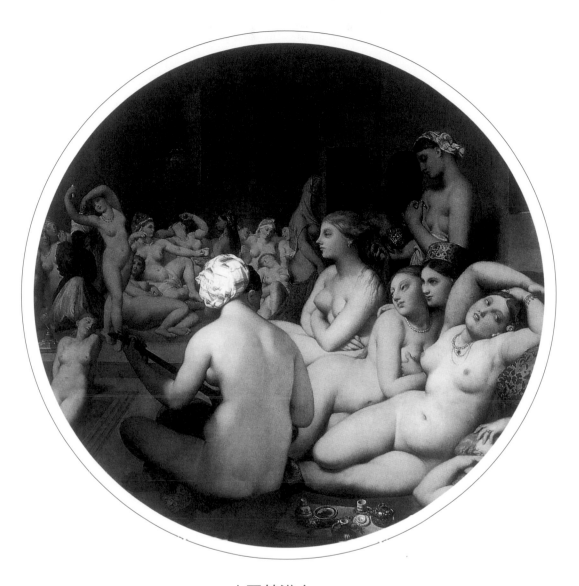

土耳其浴女 1863
油彩‧畫板，直徑108cm　法國巴黎　羅浮宮

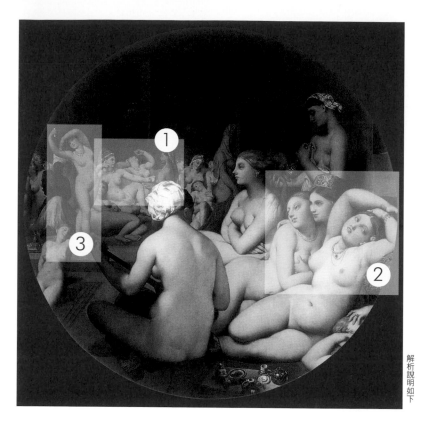

<div style="text-align:right">解析說明如下</div>

經過歲月的洗滌，安格爾對裸女的主題更加得心應手了，他以細膩寫實的人體之美，構築一個超越真實的想像情境，如此勻稱和諧的浴女群像，堪稱安格爾最登峰造極的傑作。

🔍 **異國情調的 ① 迷戀與幻想**

安格爾從蒙太居夫人的書信知道東方有土耳其浴的風俗，信中提到：「美麗的女子裸身齊聚一室，她們彼此交談，有的還在工作，或是在喝咖啡、吃水果，許多貴婦慵懶的斜臥，任由妙齡奴婢幫她們編織頭髮⋯⋯。」像這樣美妙的異色風俗，顯然引起西方男人的想像與迷戀。

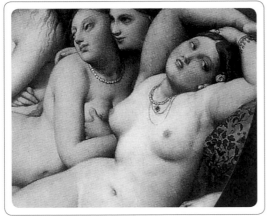

2　古稀老翁的青春熱情 🔍

安格爾雖然很喜歡透過裸女來表現人體之美，但如此玉體橫陳的畫面在當時實在驚世駭俗，原本訂購的客戶收到畫作後覺得太不雅觀，幾天後又把畫作退還。

安格爾將原本方型的畫作修剪成圓形的，還在畫作上簽署1862的年分，相當自豪身為八十二歲的老翁，內心還有三十歲的熱情，但安格爾顯然繼續修改這件作品，直到1863年才正式完筆。

3　集過往體態之大成 🔍

部分畫中人物的姿態來自安格爾過去的作品，他經常重覆相同的作畫主題，批評者因此說他缺乏自由開放的想像力，但安格爾只想師法拉斐爾那種高貴理性的美感，將洗練、純粹的人體之美發揮得淋漓盡致。

安格爾的浴女系列

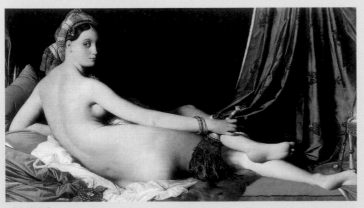

《大宮女》1814

《瓦平松浴女》1808

維納斯誕生

布格羅（Adolphe-William Bouguereau）1825～1905

布格羅是法國學院派的重量級藝術家，他接受正規的美術教育，還得到羅馬大賞赴義大利留學，此後作品年年入選沙龍展。布格羅的畫風唯美精緻，就算畫的是平凡農婦或吉普賽人，照樣美得不食人間煙火，以極其唯美的方式觸動人心。

➤ 豐富的S型構圖／唯美的視覺經驗

《維納斯誕生》是布格羅壯年期的成熟作品，構圖相當美妙。只見維納斯居中而立，海中的人魚族和空中的天使環繞成S型，眾人皆用愛戴的眼光看著這位新生的女神。畫面活潑不呆板，人物的神態、表情都是美好而喜悅的，這正是布格羅追求的唯美主義，他認為藝術就該表現真善美的境界，不容許畫中有醜陋瑕疵之處。

亭亭玉立的維納斯宛如出水芙蓉，展現幾近完美的體態，近二十位人物簇擁著她，共同見證愛的誕生，整個畫面豐富卻不擁擠，氣氛愉悅卻不凌亂，布格羅實在有過人的構圖技巧。

這樣的畫作在十九世紀雖然很受歡迎，不過到了二十世紀卻一落千丈，除了因為新興畫派如雨後春筍的崛起；也因為歐洲捲入二次世界大戰，處在身心俱疲，百廢待興的年代，大家都沒有閒情逸致欣賞這種脫離現實的畫作。

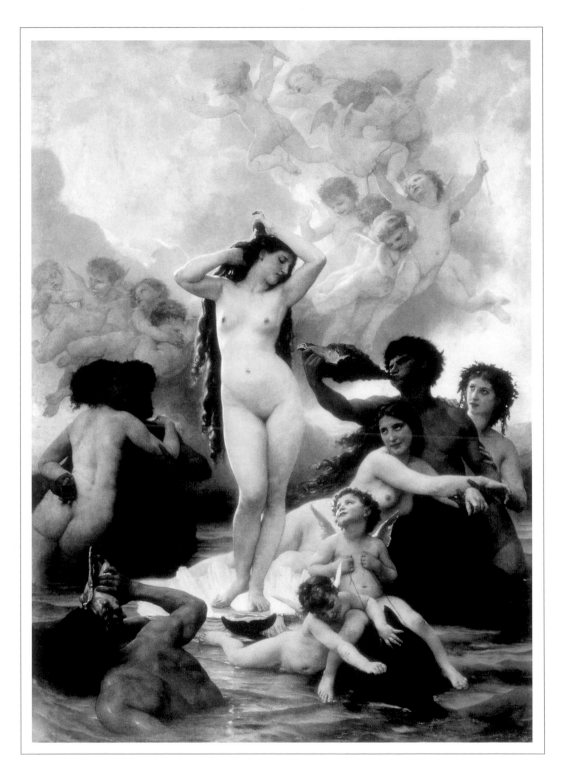

維納斯誕生 1879
油彩・畫布，300×218 cm　法國巴黎 奧賽美術館

解析說明如下

今日，讓我們再回頭欣賞《維納斯誕生》，如此細膩的筆觸和甜美的風格，依然值得肯定。雖然布格羅的作品美得有些超凡脫俗，感覺與現實完全脫節，但處在藝術多元發展的今天，這未嘗不是一種恬適美好的視覺經驗。

🔍 零瑕疵的極致美感 ①

維納斯是愛和享樂的女神，她站在海面的貝殼上，一頭飛瀑般的秀髮浪漫優美，尤其在眾星拱月之下，愛神的身影顯得特別迷人。

布格羅的表現方式讓人聯想到波提切利的《維納斯誕生》，所不同的是波提切利多少帶著人文省思與寓意，但布格羅純粹只想藉由婀娜多姿的維納斯來表現極致的美感，這是他理想中的完美形象。

2 見證愛情誕生的男女 🔍

溫柔相擁的寧芙仙子，兩手在背後緊緊相握，雙雙看著愛情之神微笑，流露出兩情相悅的美好。他們的表情、姿態都很動人，雪白與古銅色的肌膚表現了一剛一柔的對比，更突顯布格羅詮釋人體美的精湛技巧。

🔍 初出水面的水漾感 3

人魚吹起海螺號角，宣告維納斯的誕生，從水面浮出的上半身彷彿還泛著水光，看起來水亮逼真，結實有力的肌肉線條充分展現陽剛之美。

藝術簡貼 ⑪

學院派與羅馬大賞

學院派代表「科班」出身的藝術家。這些藝術家接受美術學院的嚴格教育，產生一種師生相傳的制式風格，畫風趨於保守，固守「老師教的」形式美感。

羅馬大賞則是法國路易十四為了獎勵藝術而設立的獎學金。作品每年由皇家美術學院評選，得到羅馬大賞的藝術家可遠赴義大利學習古典藝術。羅馬大賞是肯定藝術家的最高榮譽，布雪、大衛、安格爾、布格羅等人都拿過這個獎項；德拉克洛瓦、馬奈與竇加卻一直與此獎無緣。不過羅馬大賞於西元1968年已宣告廢除。

從非主流到主流

　　歷史經常上演主流和非主流之爭,在政治上如此,在藝術上更是如此。十九世紀後期的歐洲,正是這種乾坤大扭轉的時代;原本主流是正統的學院派,非主流的藝術家卻看不慣其保守嚴謹的風格,紛紛自創新路。於是在英國有反對學院派的拉斐爾前派,在法國則見印象派的興起。

　　風水輪流轉,原先居於主流地位的學院派,到了二十世紀卻一落千丈,受到世人忽略或冷漠的對待。反倒是十九世紀後期,遭受藝術界主流打壓的印象派和後印象派,如今在藝術市場屢創天價,隨便一幅畫都可以叫價七、八千萬美元,甚至能有上億美金的身價;讓人很難想像莫內、雷諾瓦、高更和梵谷等藝術大師,當初都經歷過乏人問津的窘境。

　　且讓我們來欣賞這些藝術作品,看看這群畫家面對坎坷的藝術環境,如何勇敢開創自己的風格,進而引領時代的流行。

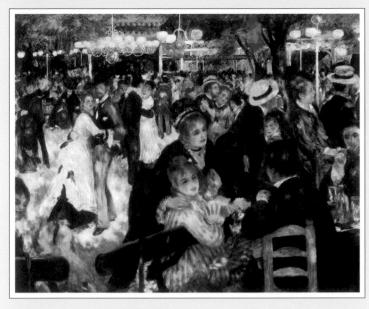

雷諾瓦／煎餅磨坊舞會 1876
油彩・畫布 131×175cm
巴黎奧賽美術館

日本商人齊藤買下嘉舍醫生的同時，也買下這幅作品，當時他花了7810萬美金的
代價購得，不過齊藤破產之後這幅畫就下落不明了。目前奧賽美術館保存了另一
幅尺寸較小的同主題作品。

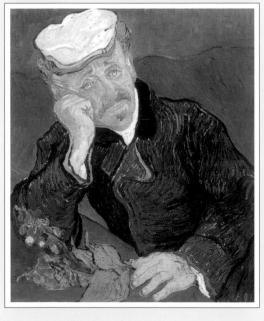

梵谷／嘉舍醫生 1890
油彩・畫布 67×56cm
私人收藏

這幅作品在西元1990年由日本商人齊
藤先生以美金8250萬購得。齊藤很迷
這幅畫，甚至留下遺言，死後要把這
幅畫燒成灰陪葬。此言引起國際撻伐
與嘩然。他在西元1996年去世，幸好
這幅畫並沒有真的成為陪葬品。

草地上的午餐

馬奈（Edouard Manet）1832～1883

嚴格來說馬奈並不屬於印象派，但是他前衛的風格受到年輕藝術家的熱烈崇拜，是帶領寫實主義走向印象派的關鍵人物。他討厭矯揉造作、細節繁複的藝術；擅長用強烈鮮明的色彩，描繪當代時髦的生活。馬奈可算是西洋繪畫進入現代藝術的分水嶺。

➷ 挑戰藝術的無限可能

馬奈在西元1863年完成兩幅極具爭議性的作品，那就是《草地上的午餐》和《奧林匹亞》。其中《奧林匹亞》還入選了沙龍展，只是被民眾批評得很慘——許多人認為尋常女子不該擺出像維納斯女神那樣的裸體臥姿；另一幅《草地上的午餐》則落選了，這幅畫連學院派也看不下去，直斥這幅畫荒誕不經。

事實上，這幅畫還是馬奈從文藝復興的名畫得來的靈感，構圖甚至是參考自大師拉斐爾的作品。

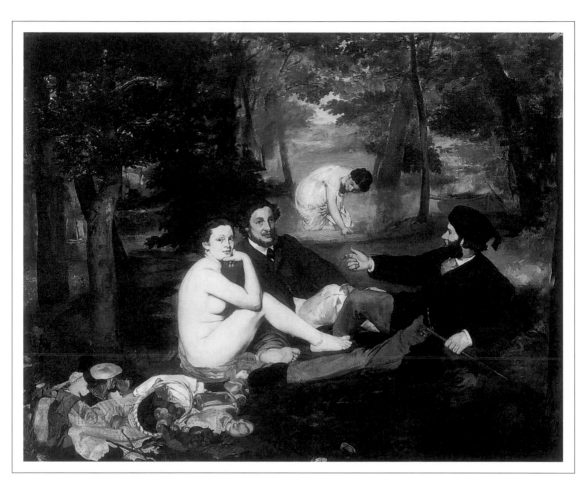

草地上的午餐 1863
油彩‧畫布，81×110cm　法國巴黎　奧賽美術館

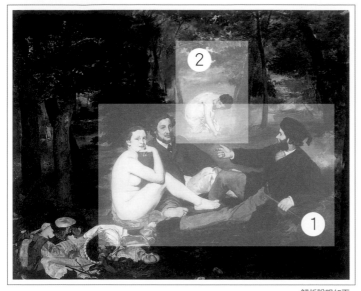

解析說明如下

或許馬奈太過勇於突破傳統禁忌，以創新的題材和繪畫技巧完成了跨時代的作品，這些創舉在當時雖然備受爭議，卻也讓他成為現代藝術的推手，引領新一代畫家挑戰藝術創作的無限可能。他汲取傳統觀點，以自己的創作風格完成了此幅引人注目的畫作。但既然是習自古典作品，為何會在當時引起一場軒然大波？

1 創新前衛的上色技巧 🔍

除了裸女野餐感覺很突兀，藝評家對馬奈採取平塗法相當不以為然，以往都會用各種深淺膚色來營造立體感，但馬奈卻只是均勻塗上雪白的膚色，這種表現方式相當新穎前衛，事實上，在充足的光線之下，物體表面有可能看來扁平，如同一片單純的色塊。

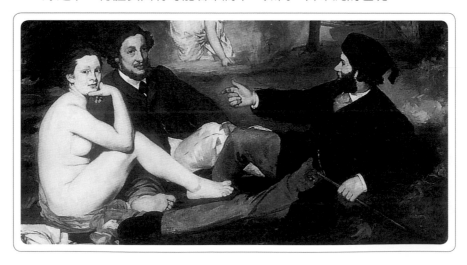

馬奈原本要以《浴女》為畫名，但他清楚這樣的主題一定不會被官方接受，所以才改以《草地上的午餐》送審，可惜還是名落孫山。

畫中女子在林間撩起裙擺，悠閒的泡水洗腳，這是多麼寫意的田園樂趣啊！雖然當下許多舊派藝術家無法接受，但年輕人卻彷彿看到新的方向，思考更多元的作畫主題。後來的雷諾瓦、竇加紛紛以浴女為創作主題，那時候這種主題早已不足為奇了。

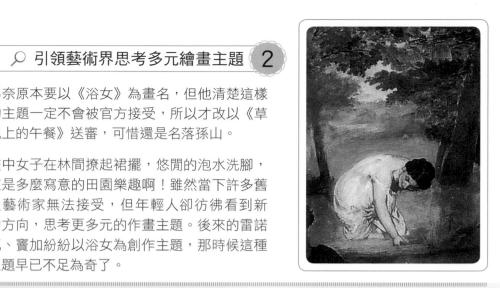

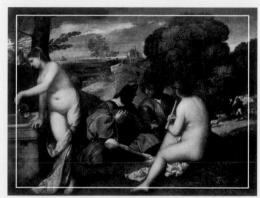

吉奧喬尼／牧歌 1508～1509
油彩・畫板 110×138cm
法國巴黎 羅浮宮

萊蒙特／巴黎士的審判（局部）1510～1520
直刻版畫，29.1×43.7cm
美國紐約 大都會美術館

【馬奈的靈感來源】

馬奈的《草地上的午餐》為何在當時引起軒然大波？我們或許可從下列各圖的比較窺見一絲端倪。

據說馬奈和朋友到亞尚特伊遊玩，看到鄉間優美的風景，就想到吉奧喬尼的《牧歌》，於是靈機一動，打算畫一幅現代版的田園抒情畫。

吉奧喬尼和提香同是威尼斯畫派的重要畫家，這幅《牧歌》描繪的是詩人與繆思女神在山林間吟詩作樂的雅趣。然而轉換成現代版的牧歌，卻成了衣冠整齊的紳士和放蕩的裸女同坐林地，也難怪很多人覺得馬奈的畫太猥褻。

【大膽援用拉斐爾的黃金構圖】

另一方面馬奈參考拉斐爾替好友萊蒙特的版畫《巴黎士的審判》所創作的素描稿，金字塔造型使得整個構圖顯得相當均衡和諧。然而拉斐爾畫的是三位河神，同樣的姿勢換成當代男女，其中裸女還轉頭大方的微笑，這樣的安排就令人難以接受。

印象・日出

莫內（Claude Monet）1840～1926

莫內是法國畫家，從小就展現繪畫才華，以諷刺漫畫起家，喜歡到戶外寫生。他精於觀察光影的變化，然後迅速下筆，捕捉大自然瞬間的氛圍，是十九世紀印象派運動的領導人。

➤ 印象派的日出

提到印象派，就不得不提到這幅《印象・日出》，事實上印象派之名就是由這幅畫來的。當初看到此畫的藝評家極盡譏諷，表示除了一個圓圓的太陽，其它什麼都看不到，頂多只是個模糊的印象，連貼牆壁的壁紙都比這幅畫強些。沒想到莫內非但不以為忤，還邀集畫家好友，定期舉辦畫展，從此這群年輕藝術家就被稱為印象畫派了。

➤ 以視覺融合筆觸的創新之舉

印象派的畫作通常要遠看，因為近看只能看到一些雜亂的筆觸，必須在一定距離讓視覺將繪畫內容混合一體，才會看到奇幻的色彩效果。不過在遠看的同時，我們不妨也湊近細看，欣賞莫內是如何下筆才完成如此神乎奇技的《印象・日出》。

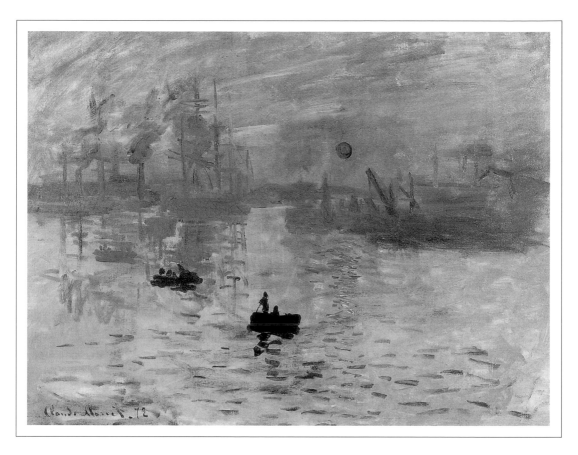

印象．日出 1872
油彩．畫布，48×63cm　法國巴黎 瑪摩丹美術館

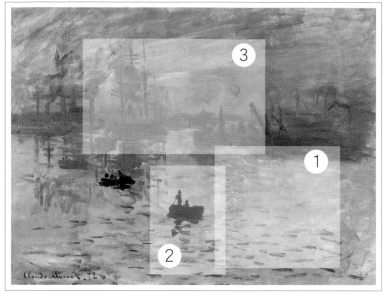

解析說明如下

太陽初升的港岸，四周還有些霧濛濛的，遠方的船隻和港口都還是灰藍一片，小船上隱約只看到搖槳的人影，雖然只是幾筆自由寫意的色彩，卻道盡海港從夜晚甦醒的美麗瞬間。

1 與時間賽跑的寫意

近看畫布，莫內只是畫上一大片青綠色，然後以快速的幾筆墨綠，來表現水波蕩漾，再以短筆觸畫一排橙色，這就是旭日初升的倒影。因為要捕捉太陽從晨霧透出亮光的剎那，作畫速度必須要十分迅速。莫內經常揹著畫架到戶外實地寫生，他通常選擇方便攜帶的小型畫幅，當然他下筆也要輕快迅速，因為光線是不等人的。過了幾小時四周的光線絕對會不一樣，據說莫內最快曾經在七分鐘之內就畫好一幅《白楊樹》。

2 簡單不等同粗糙 🔍

墨綠色的小船只是來回快速的幾抹筆觸，近看會覺得草率粗糙，這也是作品在第一屆印象派畫展讓藝評家最不能接受的地方，他們覺得這幅畫簡直比素描草稿還隨便。不過單靠幾抹色彩就能表現港上漁船的形與意，這和十九世紀以前的繪畫是完全不同的境界。

🔍 躍出灰藍的 3 一點橙紅

整幅畫就是紅色的太陽輪廓最清楚，成為視覺焦點的凝聚。四周淡藍的船桅和倒影連成一片，莫內不拘泥於傳統筆法，以單純的藍色和鮮明的橙紅為對比，給人霧中濛濛的日出印象。

藝術簡貼 12

戶外寫生的流行

過去畫家很少在戶外完成畫作，許多畫家作品中的田園背景都是靠記憶、想像或直接臨摹古典作品而來。以前交通不便，而且調製油彩又很麻煩，自然限制了畫家的行動力。但自從西元1860年代發明了蒸汽火車和錫管顏料，終於克服戶外寫生的困難，畫家只要準備小幅畫布，帶一些錫製小管的顏料、畫筆，再跳上火車，就可以遠離擁擠吵雜的都市，來到風光明媚的郊外了。從此，戶外寫生開始流行起來，巴比松派、印象派也隨之興起。

舞台上的排練

竇加（Edgar Degas）1832～1883

竇加除了擅長油畫，粉彩和雕塑也很拿手。他是印象派畫家之一，每年印象派畫展他幾乎都會參加，但他不喜歡彩繪大自然的光影，反而偏愛彩繪芸芸眾生的工作之美，作品宛如當代生活的寫照。

➢ 捕捉芸芸眾生的工作之美

芭蕾舞者是竇加最喜愛的題材，他一生留下大約一千兩百件作品，其中有超過三百件都在描繪芭蕾群星。但竇加不喜歡請模特兒擺姿勢讓他作畫，反而喜歡從現實生活中尋找活潑有趣的舞者姿態，捕捉她們暖身練習、舞台表演、謝幕，甚至打哈欠、調整舞衣等小動作，因此他的作品相當生動自然。

《舞台上的排練》就是這樣的作品，一群芭蕾舞者在台上彩排練習，有人還在綁鞋帶、拉舞衣，有的已經墊起腳尖在練習。竇加以俯視的角度構圖，彷彿他就坐在包廂當場作畫一樣。他將這幅作品送去參加1874年的印象派沙龍展，結果相當受大眾歡迎。

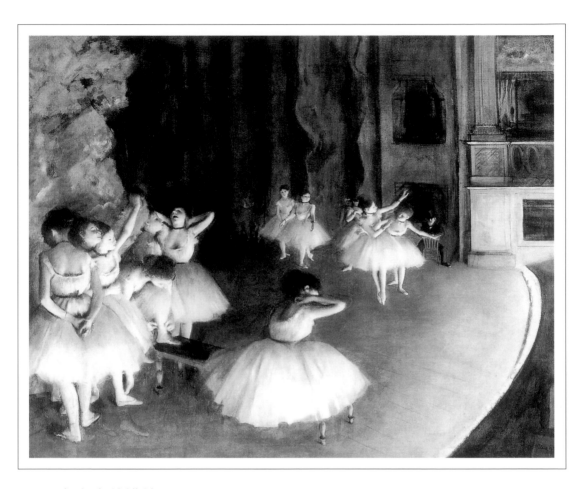

舞台上的排練 1873～1874
油彩・畫布，65×81cm　法國巴黎 奧賽美術館

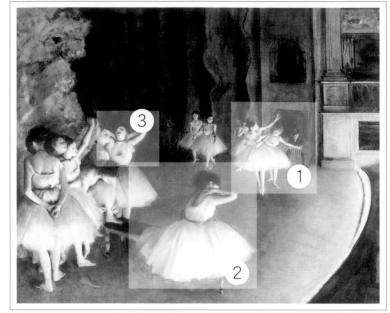

解析說明如下

當巴黎社交圈流行上劇院看芭蕾舞，竇加卻捨棄精心設計的演出，反而迷上舞者幕後的練舞人生。他以冷靜敏銳的眼光觀察她們，展現出舞者最不經意的真實面。對竇加來說，戲外的人生沒有經過排練設計，更能呈現真誠不造作的美感。

1 角落一雙敏銳的眼睛 🔍

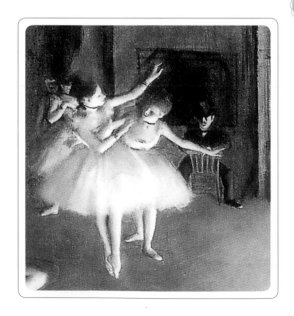

墊高的足尖讓腿部看起來更修長迷人，芭蕾舞的步法一向靈動優雅，竇加長期觀察她們的舉手投足，所以能傳神表達舞者曼妙的姿態。竇加並不特別描繪紅極一時的芭蕾明星，有時甚至連舞者的面貌都很模糊，因為他想畫的是舞蹈的律動，而非當時的名伶。

舞者旁邊坐了一個不知名男子，他可能是舞台指揮、編舞教練，甚至是某位芭蕾舞者的「仰慕者」。許多舞者都靠名流富商「捧場」，這也是當時的舞蹈生態。

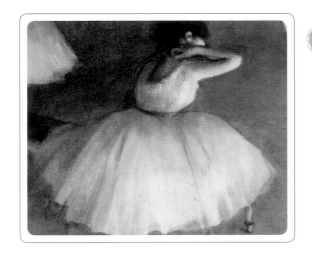

2 如真似幻的舞台人生 🔍

舞者坐在椅子上，伸長手臂抓抓後頸，如此生活化的動作，彷彿竇加在現場寫生一樣。其實竇加只是經常在戲院和後台觀察她們的動作，再利用照相或素描草稿做些紀錄，真正的畫作都是回到畫室再繪製完成的。事實上當竇加在創作這幅畫時，這座芭蕾舞劇院已經因為大火燒毀了。

🔍 讓視覺停留在 3 最自然的一刻

竇加的作品往往給人一種窺覬的感覺，好像他是湊著鑰匙孔偷看，才能捕捉畫中人物毫不扭捏的姿態，無論是抓背或打哈欠，都是不經掩飾的自然反應。

藝術簡貼 13 ⋯⋯⋯⋯⋯⋯⋯⋯⋯⋯⋯⋯⋯⋯⋯⋯⋯⋯⋯⋯⋯⋯⋯⋯⋯⋯⋯⋯⋯⋯⋯⋯⋯⋯⋯⋯

印象派畫展

一群新生代畫家由於作品過於前衛，很難被當時的官方沙龍接受。於是幾個畫家好友聯合起來，趕在官方沙龍展的前兩星期，就先行舉辦獨立畫展。第一屆畫展於1874年舉行，當時因為展出莫內的《印象・日出》，因此有了「印象派」之名。

儘管第一屆畫展被批評得體無完膚，他們又吸收更多畫家，接連於1876、1877、1879、1880、1882和1886年舉辦印象派畫展。這群印象派畫家包括莫內、雷諾瓦、畢沙羅、竇加、希斯里、希涅克和卡莎特等人。

船上的午餐

雷諾瓦（Pierre-Auguste Renoir）1841～1919

雷諾瓦也是印象派的重要畫家之一，他和莫內經常相約到戶外寫生。同時雷諾瓦也是優秀的人物風俗畫家，藝評家盛讚他是繼魯本斯、布雪之後，最能掌握人體膚色質感的畫家。他畫的人物經常是紅潤健康的，作品洋溢著陽光般的溫暖氣息。

➤ 河濱旅店的假日盛事

雖然雷諾瓦和莫內一樣，為了追求乏人問津的新風格，經常搞得三餐不濟，但他喜歡用鮮豔明亮的色彩作畫，讓人看了心情就愉快起來。

《船上的午餐》正是他風格成熟時期的代表作之一，內容描繪巴黎人假日到郊區活動的情景，由於十九世紀中葉巴黎擁進許多外來人口，居住品質奇差無比，所以從上流社會到苦哈哈的藝術家，假日都愛往郊區跑。夏都小鎮就位於塞納河河岸，其中一家河濱旅店的老闆富爾奈斯在河邊搭了一個木棚，每到假日就在這裡賣午餐給巴黎來的遊客，他們最愛帶著女友來河邊划船、用餐。

從畫中遠景也可以看到許多船隻，假日來此划船、游泳是巴黎人熱愛的運動。雖然中文畫名往往被翻譯成《船上的午餐》，但其實並非在船上用餐，比較貼切的翻譯應該是《划船者的午宴》。

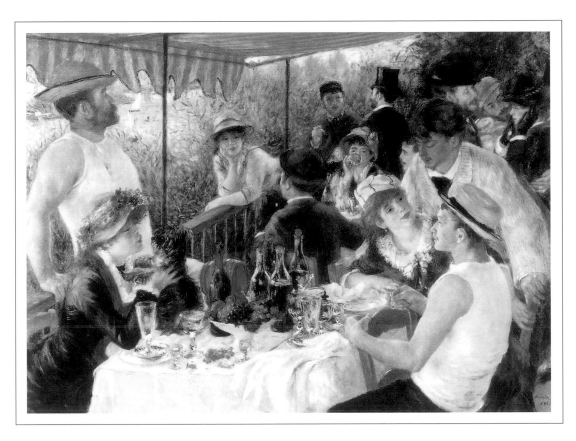

船上的午餐 1881
油彩‧畫布，130×173cm　華盛頓　私人收藏

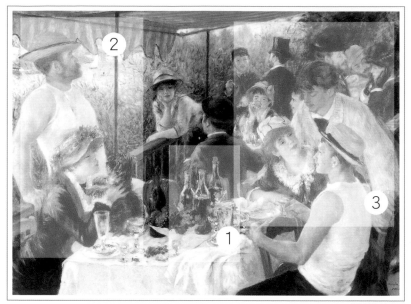

解析說明如下

　　陽光普照的假日午後，吸引各階層的巴黎人來到郊外。他們之所以齊聚於河濱餐館，大致有兩個共同點：一個是對划船運動的喜好，一個則是對藝術的喜好。朋友都願意幫助雷諾瓦完成這幅河濱午宴的作品，天氣這麼好，再加上朋友義氣相挺，也難怪這場盛宴如此溫暖歡樂了，因為除了愜意的假日活動外，更有滿滿的人情味在席間流動著。

🔍 眾人環繞的靜物寫生 1

光看桌上的食物，這真像一幅美麗的靜物畫，這是划船者和女友用餐過後的情景，食物被收了下去，只留下水果、葡萄酒瓶、橡木酒桶。酒杯裡的酒快喝乾了，酒瓶也空了一半，這表示大家吃得開懷也喝得盡興，正酒酣耳熱地在閒聊呢！

2 柔和輪廓讓形象更自然 🔍

雷諾瓦雖然喜歡到郊外尋找作畫需要的明亮光線，但他實在吃不起這樣的大餐，更請不起專業模特兒。所幸雷諾瓦喜歡以朋友入畫，這樣感覺更親切，而朋友也都願意幫他。畫中逗著小狗玩的是艾琳，她後來成了雷諾瓦的太太。

畫中人物的輪廓顯得相當柔和，雷諾瓦不用粗重的線條去勾勒造型，看起來很有流動感，反而顯得更生動自然。

🔍 細膩巧妙的 3 人物寫真

雷諾瓦的構圖熱鬧卻不顯凌亂，每個人都有相對應的眼神，整幅畫作更由兩道穩固的對角線緊密構成。使得眾好友的約會，看來不僅歡樂更見渾然天成。

右上衣著講究的人物來自上流社會，戴著黑手套是珍薩瑪麗，她是當時知名的女演員。兩位紳士對她大獻慇勤，讓她不禁搗起耳朵；左邊戴高禮帽的是熱愛藝術的銀行家，身穿白色條紋外套的就是店老闆富爾奈斯先生，他正在關心客人用餐是否盡興，氣氛相當熱鬧融洽。

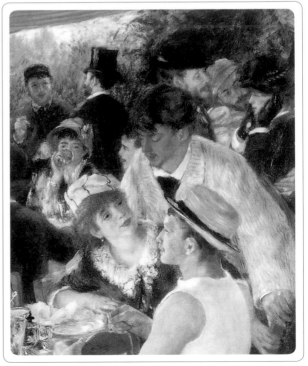

X夫人

沙金（John Singer Sargent）1856～1925

沙金擅長人物肖像，早期在巴黎參加沙龍展而聞名，政商名流紛紛找他畫像。當印象派畫家還在辛苦追求光影的變化時，沙金已經是名利雙收的年輕藝術家。英王甚至認為他是世界上最傑出的人像畫家。

畫者無心，觀者有意

《X夫人》是沙金最成功的人物畫像，畫的又是巴黎社交界最美麗的歌朵夫人。照理這應該是一幅精彩絕倫、令人驚嘆的作品，沒想到公諸於世後，卻在當時引起一陣蜚短流長，沙金因此憤而遠走英倫，隨後回到美國故土發展他的藝術生涯。

讓我們來看看這幅美麗的貴婦畫像，為何竟會掀起如此大的反彈聲浪？追究原因不過是一條垂落的肩帶作祟，而讓一幅栩栩如生的人像，變成顧客顏面掃地的禍首，這大概是沙金始料未及的事情。

敏感細膩的沙金最後還是私下修改了肩帶的位置，直到晚年才讓這幅曾經引起新聞話題的畫作重新問世。他心中或許永遠抱憾，曾經美好的情誼會因輿論而變調；而他在意，執著的藝術之美，竟成了無聊人士生事的犧牲品。

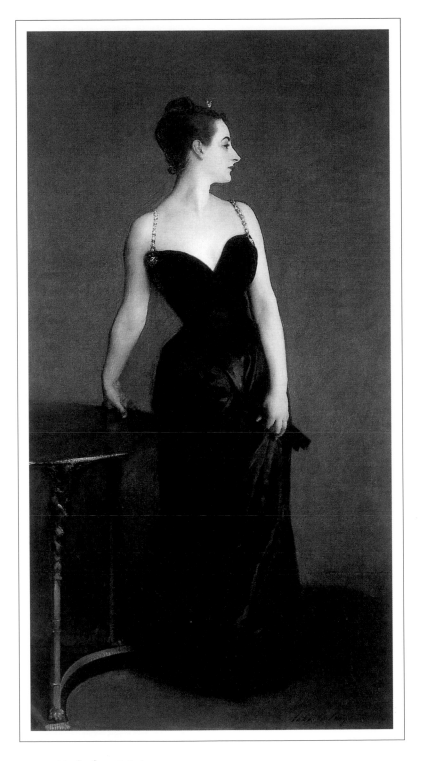

X 夫人 1884
油彩‧畫布，209×110cm 美國紐約大都會博物館

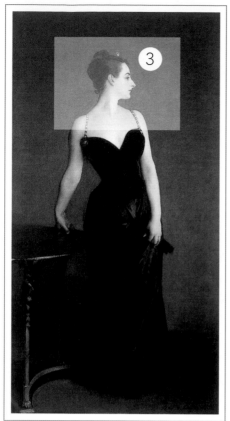

或許各個時代的藝術尺度都不盡相同，如今再看《X夫人》，無論肩帶是否固定在肩膀上，似乎都不影響它的生動細膩，這無疑是沙金最好的肖像作品。

解析說明如下

🔍 永恆美好的側臉 ①

沙金見到歌朵夫人簡直是驚為天人，一心想為她畫一幅美麗的肖像，以便送去參加沙龍展。在正式作畫之前他花了不少時間揣摩練習，以素描、水彩和小型油畫捕捉歌朵夫人的神韻。這三張習作都是於1883年完成的，到了1884年沙金才以精心繪製的《X夫人》送審，並順利獲選巴黎官方沙龍展。

2 滑落的肩帶惹出非議 🔍

《X夫人》在1916年被紐約大都會博物館買下，但內容和1884年在巴黎沙龍展的時候有些不同。從當時的歷史照片可以看到歌朵夫人的右邊肩帶是垂落，感覺有些慵懶性感。

不過巴黎民眾卻不領情，原本歌朵夫人是高雅的銀行家太太，因此畫卻飽受嘲笑，批評她的姿勢過於輕佻，給人色情聯想。甚至連過去的情史八卦都被挖出來，報上還刊登漫畫諷刺她。歌朵夫人當然很難過，要求沙金把畫從沙龍展撤下來，這幅畫她也不要了。沙金雖然沒有照辦，但心裡恐怕也不好受，所以才會在事件之後又悄悄將肩帶畫到現在版本的位置。

🔍 雪白肌膚的祕密 3

沙金似乎認為夫人的側面輪廓最美，許多幅習作都是以歌朵夫人的側面入畫。巴黎人還批評畫中歌朵夫人的皮膚過於白皙不自然，其實夫人只是求好心切，在身體和手臂都擦上一層蜜粉後才讓沙金作畫，希望自己的皮膚看起來細緻完美，再配上高雅的黑色禮服，更襯出一身似雪的肌膚。

大碗島的假日午後

秀拉（Georges Seurat）1859～1891

秀拉是法國畫家，他運用光與色的科學原理，以點狀的細膩筆觸進行彩繪。他參加過最後一屆印象派畫展，但他獨樹一格的點描派畫風已經是全新的技法和風格，因此秀拉通常被歸類為後印象派主義的畫家。

➷ 無聲靜謐的驚人魅力

《大碗島的假日午後》是秀拉二十五歲那年的作品，也是他短短三十一年人生最重要的代表作。內容也是描繪巴黎的假日生活，但氣氛卻和雷諾瓦《船上的午宴》完全不同。畫中的雖然人物眾多，卻顯得疏離冷淡，並無熱鬧溫暖的感覺，而是呈現一種寧靜理性的秩序感。

或許處在擁擠吵雜的巴黎，每天面對工作壓力和停不下來的速度，確實需要畫中這樣的空間。那裡只有陽光、綠樹和草坪，沒有煩惱喧囂，也不需與人交談，時間好像靜止了，畫中一片安詳寧靜，讓人捨不得把眼光移開，這是秀拉精心營造的獨特魅力。

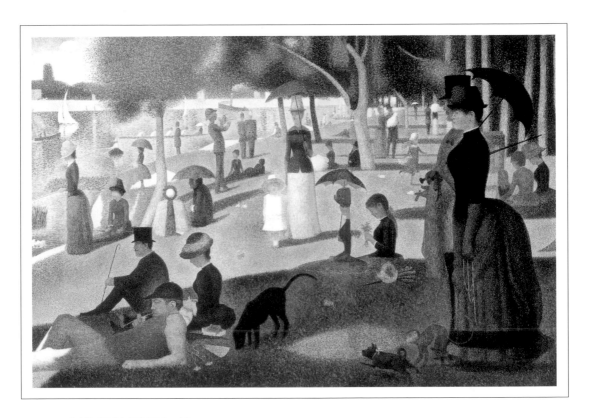

大碗島的假日午後 1884～1886
油彩・畫布，205×305cm　美國芝加哥　芝加哥藝術中心

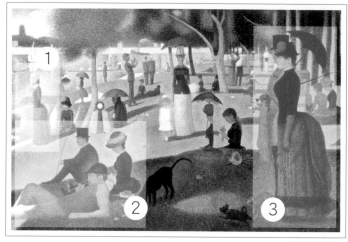

解析說明如下

　　秀拉花了兩年時間才完成這幅傑作，畫面布滿細膩繽紛的色點，呈現新穎有趣的視覺效果，因而在1886年的印象派畫展一鳴驚人。不過這一年是印象派畫家最後一次共同舉辦畫展，之後這群藝術家就逐漸分散活動，各自追尋不同的創作方向了。

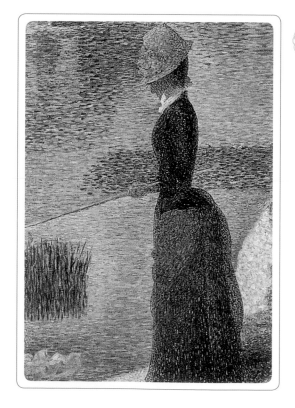

1 宛如希臘神廟的 神祕列柱 🔍

岸邊垂釣的女子，宛如希臘神廟的列柱一樣動也不動。秀拉從古希臘雕刻家菲迪亞斯的作品得到靈感，希望用這種冷靜堅定的調性來表現當時的巴黎人，因此畫中人物看來特別遙遠神祕。

有人認為河邊垂釣的女子代表她在「釣男人」，因為法文的「釣魚」和「罪孽」的發音非常近似，而畫中其它地方也有類似的隱喻。事實上歐洲在十九世紀中葉之後，稱得上是賣淫的黃金時代，光是巴黎就有超過十二萬名妓女，不少男人因此身染梅毒，包括畫家馬奈和高更都是。

2 無言的個體疏離世界 🔍

秀拉描繪了將近四十個人物，不過他只畫外形，並沒有賦予他們人性，彷彿每個人都是沒有生命的木偶。許多人在草地上乘涼，卻沒有人交談，天氣那麼好，卻也沒有人脫掉上衣做日光浴，每個人都包得緊緊的，感覺有些不真實。

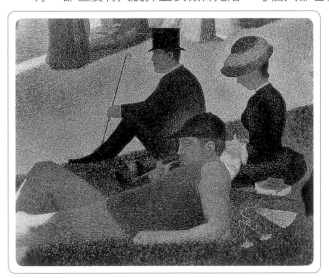

🔍 午後幽會時光 3

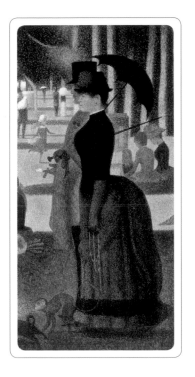

戴高帽紳士顯然來自上流社會，他們假日大多到布隆涅森林一帶活動，會跑到這個以工人為多數的大碗島，多半是瞞著太太出來幽會。他身旁的女子可能就是交際花，只見她手裡牽著猴子，還有一隻小狗在附近跑來跑去，這些都是當時奢侈的寵物，也只有高級妓女才時興這玩意兒。

藝術簡貼 14

點描法──利用視覺補色

十九世紀中葉已經有不少關於色彩和光學的科學論述，秀拉對這些理論很感興趣，於是將這些理論應用在繪畫上。以往畫家會用藍色加黃色來調出綠色，但秀拉卻是畫上許多藍色和黃色的點觸，讓觀畫者自行用視覺補色的原理，自然而然就看到綠色，這就是他獨特的「點描法」繪畫。像這樣的作品近看是看不到什麼畫面的，必須站在一定的距離之外，才能看出畫家要表現的人物輪廓和色彩。

星夜

梵谷（Van Gogh）1853～1890

梵谷生於荷蘭，早年畫作顯得陰暗沉重，隨後前往法國繼續創作，色調才整個鮮豔起來。雖然現在他是無人不知無人不曉的天才畫家，但他生前卻得不到認同，畫作完全賣不出去，又深為精神疾病所苦，作品充滿強烈的悲劇意識。當時的人不太能瞭解這種獨特的風格形式，但如今梵谷、高更、塞尚被認為是現代藝術的三大先驅，對二十世紀的表現主義和野獸派影響深遠。

➛ 無須與現實相符的表現主義

1888年是梵谷創作的關鍵期，這一年的聖誕節前夕，他和高更大吵一架後，竟然割下自己的耳朵，隔年自願住進聖雷米村的精神病院療養，同時發憤作畫。《星夜》正是這段期間的代表作品，有如黑色火苗的絲柏樹、旋風般的黑夜藍天、煙火般的月亮星辰，從此風景畫不再要求和現實「完全相像」，也可以是表現畫家情感的「內心風景畫」，因此梵谷被視為二十世紀表現主義的先驅。

這幅《星夜》成為現代人最喜歡的梵谷作品之一，美國民謠歌手唐麥克林為了紀念梵谷，寫了一首旋律、意境都很美的歌曲《星夜》，更讓這幅畫遠近馳名。

➛ 狂野變形的內心世界

繁星點點的夜裡，燦爛的星辰熱烈燃燒，漩渦似的雲朵飄在紫藍色的霧裡，鬼魅般的絲柏樹伸向天空，正如唐麥克林所唱的歌詞：「我知道你清醒時有多麼痛苦，你多麼想解放這一切感覺。」

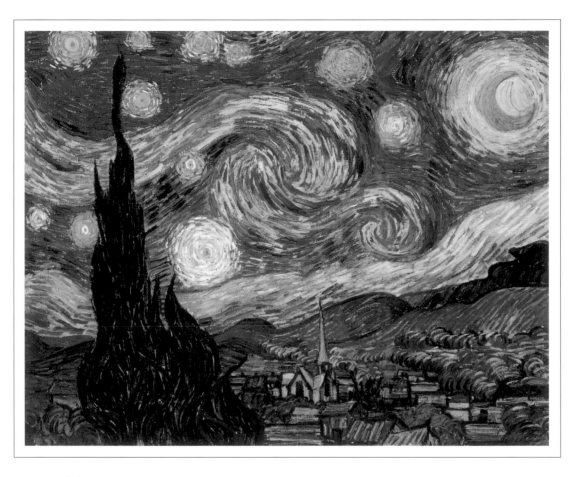

星夜 1889
油彩・畫布，72×92cm　美國紐約　現代美術館

解析說明如下

　　這正是梵谷宛如惡夢般的風景變形，整幅畫充滿瘋狂、熱情、不安、紊亂的糾結情緒。就因為如此強烈的色調和筆觸，讓這幅《星夜》深深震撼世人的心。

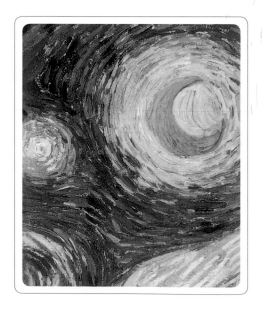

1 厚重、狂放，火焰般的筆觸 🔍

　　若是印象派畫家來表現月暈和星空，下筆一定是清淡柔和，很有月朦朧、星朦朧的美感。但梵谷的筆觸卻相當厚重凌厲，近看簡直就像浮雕的紋路了。畫中的月暈宛如火球般熱力四射，十一顆星辰就像夜空的殞石或煙火，整個夜空像漩渦般的旋轉扭曲，壓得人喘不過氣來，頗有山雨欲來之勢。

2 吞噬雷米小鎮的心情亂流 🔍

星空底下就是位於南法普羅旺斯的聖雷米小鎮，村莊僅佔不到三分之一的畫幅。感覺一大片漩渦星空沉重地壓在村莊上頭，就要把整個村子吞沒了，梵谷用粗黑的線條勾勒房舍輪廓，造型趨於精簡、厚實。

3 龐然喧囂的寂寞與痛苦 🔍

普羅旺斯鄉間常見翠綠的絲柏樹，卻在梵谷眼中成了夜裡如綠褐色的巨大海藻；也像張牙舞爪的鬼火，從地面竄入天空，有種龐然可怕的孤獨感。從如此詭異的星空和綠樹中，彷彿看到梵谷狂熱、紊亂的精神狀態。隔年六月梵谷終於受不了痛苦的煎熬，在麥田舉槍自盡，結束他淒苦悲然的一生。

我從何處來？我是什麼？
我往哪裡去？

高更（Paul Gauguin）1848～1903

高更原本在法國擔任股票經紀人，生活相當優渥，但他執意發展藝術生涯，先後到法國布列塔尼、普羅旺斯和法屬玻里尼西亞群島的大溪地作畫，尋找心目中原始純粹的美感。他憎恨文明，喜歡彩繪蠻荒土著的文化與生活，作品色彩鮮豔，相當具有個人特色，是後印象派主義重要畫家之一。

🌿 以創作徹底抒發痛苦

　　這幅畫無疑是高更最重要的作品，雖然高更表示他是在作品完成以後，才想到這麼長的畫名，但是他在作畫的時候，一定不斷思考這三個問題：我從何處來？我是什麼？我往哪裡去？所以才能畫出這幅充滿人生哲理的作品。

　　整幅畫由出生到衰老大約可以分成三段，正好符合畫名的寓意。當時高更正逢人生低潮，女兒驟逝，自己又多病痛，他原想完成一幅代表作就到山上仰藥自盡，但或許創作這幅畫讓他的心情得以抒發。也或許自殺未遂之後對人生有更透徹的領悟，高更又繼續他的藝術創作，完成更多精彩的作品，包括頗受好評的《兩個大溪地女人》。

我從何處來？我是什麼？我往哪裡去？ 1897
油彩・畫布，96×130cm　美國波士頓美術館

高更以大溪地為藍本，構築一個美麗的熱帶天堂，那裡有綠樹小溪，也有遠山和大海，還有溫暖的陽光和自由的空氣。高更在這裡提出三個關於人生的問題，畫中並無明確解答，他只想留下最美麗的遺言，讓世人永遠記得他曾經困惑與抑鬱的旅程，如此充滿原始情調的人生風景畫，確實讓後人看了敬佩、讚嘆不已。

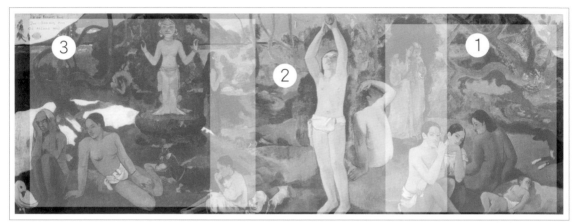

解析說明如下

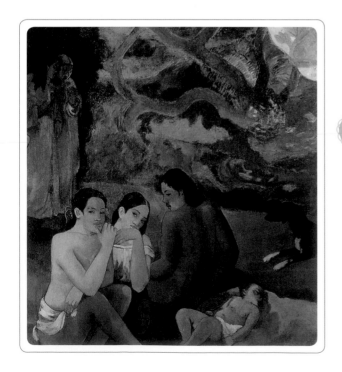

1 春天的生命之水 🔍

三名少女圍著嬰兒而坐，背景有春天的小溪，這部分正是在探討「我從何處來？」

畫面最右邊還有隻謎樣的小黑狗，憑空跳進畫面來，正好和畫面最左邊的白鳥遙遙呼應，據說這隻黑狗是畫家本人的象徵。

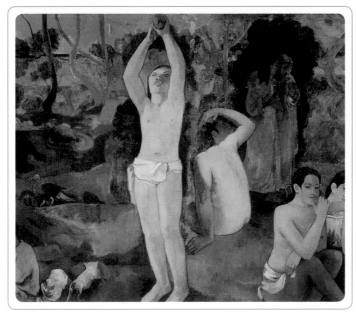

2 你是誰？
仰頭擷果之人 🔍

畫面中段在省思「我是誰？」男子伸手採摘水果，身後有兩名女子躲在暗處沉思，另一名男子坐在地上抱著頭，感覺有點困惑。

有人認為果樹代表智慧之果，人類因為摘取禁果有了知識，也衍生各種煩惱困惑。但也有人認為高更厭惡西方文明，他純粹只想表現原始生活的「人」，人類摘取果實食用是本能，就和四周的雞、貓、羔羊一樣，都要和大自然和平共處。我是誰？就是親近大地的萬物之一而已，這也是高更想追求的原始生活。

🔍 **死亡，3**
人類永遠的疑問

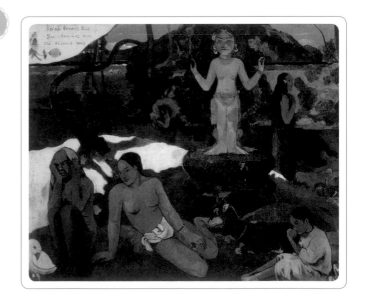

畫面左邊在探討「我往哪裡去？」背景有一個印尼婆羅浮屠的石雕，左下角是垂垂老矣的病婦，和身旁健康姣好的婦人形成強烈的對比。

生命終有走向盡頭的一天，古老的神像是否能回答人死後會往哪裡去？如果最右邊的黑狗代表一腳跨入世界的高更，那麼白色怪鳥或許代表來世，人死後靈魂是否會飛向另一個世界？

蘋果和橘子

塞尚（Paul Cezanne）1839～1906

塞尚是法國後印象主義的畫家，擅長用色塊堆砌物體的飽實感，這種創新的繪畫在當時不被接受，直到晚年他才受到藝術界的肯定。塞尚可以說是徹底打破十九世紀的美學觀念，帶領近代藝術走入二十世紀的全新美學，從此繪畫不必畫得逼真、寫實，藝術家個人的風格和創意才是最重要的考量，塞尚也因此被稱為「現代藝術之父」。

�748 藝術不是複製，而是畫家自我風格的展現

　　塞尚經常以靜物練習他的技法，蘋果、橘子和水梨等圓形水果更是他的最愛。他喜歡用色塊的對比來呈現物體的結構，這是他一生追求的形式美學。當世界已經有了照相機，所以藝術不該只是一味的複製現實，而是該找出自己的特殊風格。

　　塞尚一心想在色彩之間找到和諧對應的關係，因此他畫的高山綠樹，甚至是水果靜物，都是由大大小小不同的色塊構築而成，開創一個新穎、簡潔的視覺畫面。

　　這幅《蘋果和橘子》正是塞尚晚年的成熟之作，他從各個角度展現物體紮實的結構，這種以色彩構成物體的方式，深深影響了二十世紀的立體派和野獸派。

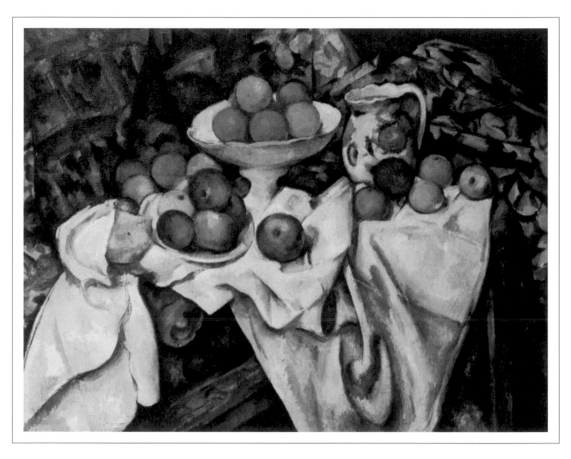

蘋果和橘子 1899
油彩‧畫布，74×93cm　法國巴黎　奧賽美術館

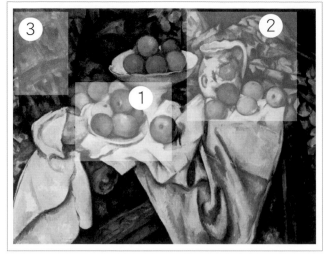

解析說明如下

　　相較於印象派迷濛的浮光掠影，塞尚的靜物顯得紮實沉穩。他以厚重的顏色畫出風景人物的立體感，即使是一顆簡單的蘋果，上面也佈滿青青紅紅的色塊，感覺非常有現代感。或許當時的人覺得這樣的水果過於怪異，不過有誰想得到，一百年後塞尚的一幅水果靜物，竟然以美金六千多萬元的高價拍賣成交。看來他筆下的蘋果、橘子恐怕是全世界最貴的水果了。

1　物體存在於色彩間的對比 🔍

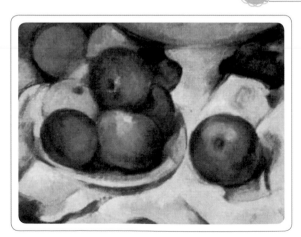

一個平面的圓形，如何將它變成立體的圓蘋果？塞尚利用白色桌巾突顯蘋果的存在，同時以紅色和橙色的色塊，讓蘋果有球體的紮實感。塞尚認為物體的線條和明暗都不存在，所存在的只是色彩之間的對比而已。

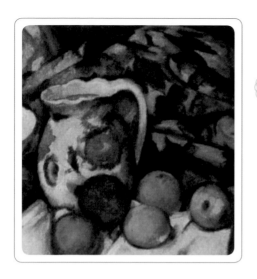

2 以飽滿色澤呈現物體本質 🔍

塞尚不喜歡印象派畫家為了捕捉光影，總是使用朦朧清淡的顏色，他認為那種色彩過於浮面，因此他一向使用飽滿的顏色來表現物體的本質，就連壺裡的清水也有厚實的色彩。

🔍 捨棄全真質感， 3 凸顯個人風格

以往的藝術家總是盡力畫出逼真的布料質感，讓人一看就知道是絲絨、錦緞或毛皮，畫得越像，就是技巧越高的畫家，但塞尚寧可犧牲部分的真實感，只以短促的筆觸畫出一格一格的色塊來表現。這是他個人獨特的風格，他經常用這種方形筆觸構築整幅畫的世界。

藝術簡貼 15

後印象主義

後印象主義並不代表印象派的延續，而是指印象派之後的繪畫風格，它完全突破印象派的技法和理念。雖然印象派集結許多才華洋溢的年輕畫家，每年自行舉辦印象派畫展，聲勢有越來越壯大的情況。卻也有不少畫家慢慢覺得藝術不能只注重光影和色彩分析，最重要的還是要表現畫家個人的情感，像高更、梵谷都是屬於後印象主義畫派。塞尚早期雖然參加過印象派畫展，但後期他不再贊同印象派的方向，也開始走自己的道路。

夢

盧梭（Henri Rousseau）1844～1910

盧梭沒有受過正規的藝術教育，他原本的職業是關稅員，到了中年才因為喜歡畫畫而專職創作。他的技法看似生澀笨拙，人物比例經常有誤，也不講求景深和構圖的均衡，經常受到其他藝術家的挖苦嘲笑。然而他的作品卻充滿不可思議的童趣和幻想力，是十九世紀末到二十世紀初期最另類的素人畫家。

➤ 色彩豔麗、豐富生動的赤子心

《夢》是盧梭逝世那年的作品，也是他最有名的代表作之一。畫中有他喜愛的熱帶叢林背景，還有吹笛巫師和各種鳥類、動物。奇怪的是在這片濃密的蠻荒森林裡，竟然放了一張典雅的歐式躺椅，上面臥著一位姿勢、比例不甚自然的現代維納斯。盧梭表示他畫的是初戀情人正聽著音樂，卻迷迷糊糊入睡，做了一個有巫師吹笛的熱帶叢林夢。這樣的畫作想必讓當時的專家們看得瞠目結舌，然而盧梭卻以豐富生動的色彩和天真浪漫的童心，徹底征服世人的心。他的畫就是有一種難以言喻的魅力。

盧梭去世的時候，超現實主義畫派尚未萌芽，但他那種天馬行空的想像世界，完全符合超現實畫派的理念。正是因為他的風格超越當時的現實太遠，導致作品求售困難，因此晚景十分窘困。也沒有像莫內、雷諾瓦等印象派畫家，在後期得到應有的尊敬和器重。

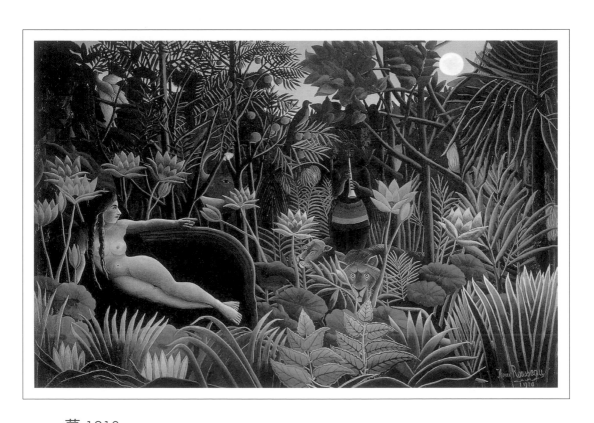

夢 1910
油彩・畫布 204.5×298.5cm 美國紐約現代美術館

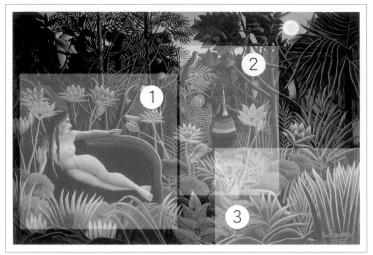

解析說明如下

　　《夢》是盧梭最登峰造極的作品，畫中的裸女、動物和植物的配置相當均衡，形成一片充滿奇趣的夢幻森林。就連當時的詩人藝評家阿波利奈爾也忍不住說：「這幅畫真是無可爭辯的美麗迷人，我想今年不會再有人嘲笑盧梭了。」只可惜那是盧梭在世的最後一年。

🔍 連結現實情境與虛幻想像　1

畫中的躺椅是盧梭照著畫室的躺椅畫的。雖然畫中裸女的側臉和手勢看起來不太自然，胸部也很不真實。但他將現實中的畫室與想像中的熱帶叢林結合在一起，兼具居家與異國風情，這種奇妙的組合讓當時的前衛藝術家大為讚賞。

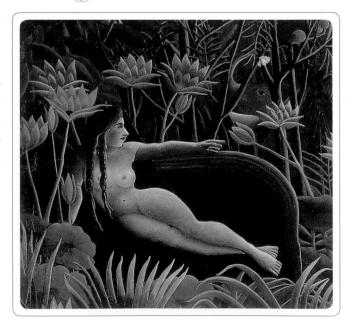

2 變形花草與溫馴猛獸 🔍

據說盧梭曾經隨拿破崙三世遠征墨西哥，所以作品才充滿濃厚的熱帶風情，但這樣的說法並沒有根據。盧梭筆下的叢林世界大多參考自巴黎的植物園和動物園，他從植物生長到開花過程，都做了詳細的筆記。然而這些花草動物到了他的畫中，卻都轉變成不知名國度的奇花異草。

圖中的獅子雙眼圓睜，感覺很卡通化，或許是巫師的音樂催眠了猛獸，而使牠們看來毫不兇狠。

3 勾勒線條脈絡，用童心清晰上色 🔍

很少有畫家這樣一筆一劃去勾勒每一片葉子，甚至連葉子上的脈絡都畫得清清楚楚，這簡直是小學生才會使用的畫法。但是盧梭卻用了各種不同的綠色，認真地畫了一整片綠色叢林，讓畫面的色彩更繽紛。

世紀末與新時代

　　從十九世紀末進入二十世紀初期，出現了所謂的世紀末恐慌。人們面對世代交替，對未來更加惶恐不安，同時這也是個思想、知識爆炸的時代。許多人受到佛洛伊德、尼采、馬克斯等思想家影響，對世事的看法也有所改變。傳統的學院主義已經沒落，藝術家紛紛藉由繪畫表現自己的心情，藝術再也沒有什麼規則可言。表現主義經常描繪世紀末對死亡、絕望的焦慮；維也納的新藝術卻以優美奢華的風格，要裝飾這個跨時代的美麗。

　　二十世紀展開了一個百家爭鳴，長江後浪推前浪的時代。早期有風格很像方塊或木雕的立體派；同期的野獸派則以鮮艷的平面圖騰取勝。接著歐洲先後發生兩次世界大戰，對人類的身心造成嚴重的傷害，成為夢想與衝突交錯的年代，許多畫家逃入藝術的世界，或藉由藝術發聲，對當時的社會提出省思和批判，超現實畫派、抽象藝術紛紛出籠，很可能昨天還是前衛藝術家，今天就落伍了。這個時代的藝術家努力開創自己的道路，甚至連馬桶、破銅爛鐵都可以是創作素材。藝術的形式更繽紛活潑了，且讓我們以同樣活潑開放的心態，來欣賞這一百年來的經典作品吧！

馬諦斯／紅色的和諧 1908
油彩・畫布 180 ×220cm
聖彼得堡 艾米塔吉美術館

馬諦斯的作品則完全是平面鋪
陳，以鮮豔奔放的顏色和簡單的
線條，呈現全新的繪畫視野。

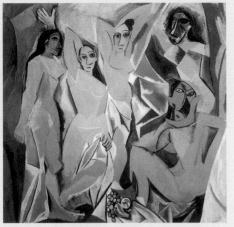

畢卡索／亞維農姑娘1907
油彩・畫布 244×233cm
紐約 現代美術館

這幅作品在當時是一大創舉，顛
覆了傳統空間構圖的概念，人物
造形宛如木雕，預告立體主義的
來臨。

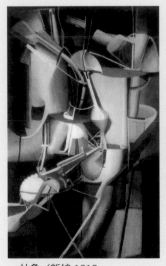

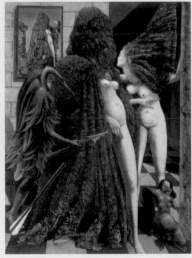

恩斯特／掠奪新娘1940
畫布・油彩130×96cm
義大利威尼斯
佩姬古根翰美術館

恩斯特是達達主義的健
將，他畫的人物總是奇
形怪狀，徹底顛覆二十
世紀的美學形象；但他
卻是最有原創力的藝術
家，超現實主義的達利
亦深受其影響。

杜象／新娘 1912
油彩・畫布 89.5×55.6cm
美國 費城美術館

以前不管什麼畫派，至少還看得到人物的嘴臉身
體，但是一遇到達達主義，什麼都說不準。這幅
《新娘》找不到半點人形，畫中以蒸餾器暗示情慾
的進入與抒發，這種畫絕對讓傳統派譴責，卻讓前
衛派大聲叫好。

吶喊

孟克（Edvard Munch）1863～1944

孟克是挪威著名的畫家和版畫家，也是歐洲表現主義運動的先驅。他從小經歷親人的生病和死亡，作品經常流露痛苦焦慮的情緒。事實上，這些不安的感情也正是支持孟克創作的動力，他要透過繪畫抒發備受折磨的內心世界，這正是世紀末藝術的特質之一。

❧ 以誇張扭曲的線條表現內心驚恐

《吶喊》是孟克最有名的作品，畫中驚恐的表情和流動不安的線條總讓人留下深刻的印象。據說孟克某天看到天空突然變成一片猩紅，當時又病又累的他，覺得好像世界末日到了，一股焦慮恐懼的心情油然而生，才讓他畫下這幅驚恐萬分的作品。

火紅的天空，詭譎的藍海，整個世界像要翻騰起來，所幸還有一條筆直的橋樑能暫時容身。橋上孟克掩住耳朵，背對這可怕的一幕，臉龐因恐懼焦慮而變形；嘴巴張得大大的，雖然聽不見聲音，但強烈的色彩和波動的線條似乎都替他吼叫，這樣的吶喊確實震撼人心。

❧ 讓小偷情有獨鍾的大師鉅作

孟克對於相同主題經常一畫再畫，《吶喊》就有四個版本，分別存放在孟克博物館和奧斯陸國家畫廊等地。為了讓世界各地有更多人能看見這幅作品，孟克甚至將它製成版畫，方便重複印製。不過小偷似乎對這幅畫情有獨鍾，1994年存放在奧斯陸國家畫廊的《吶喊》，在冬季奧運會期間趁亂被偷；2004年存放在孟克博物館的《吶喊》再度被歹徒持槍劫走。所幸兩幅畫最後都找了回來，但也讓《吶喊》的知名度更高，許多卡通、漫畫甚至電影都模仿過這張表情十足的臉孔。

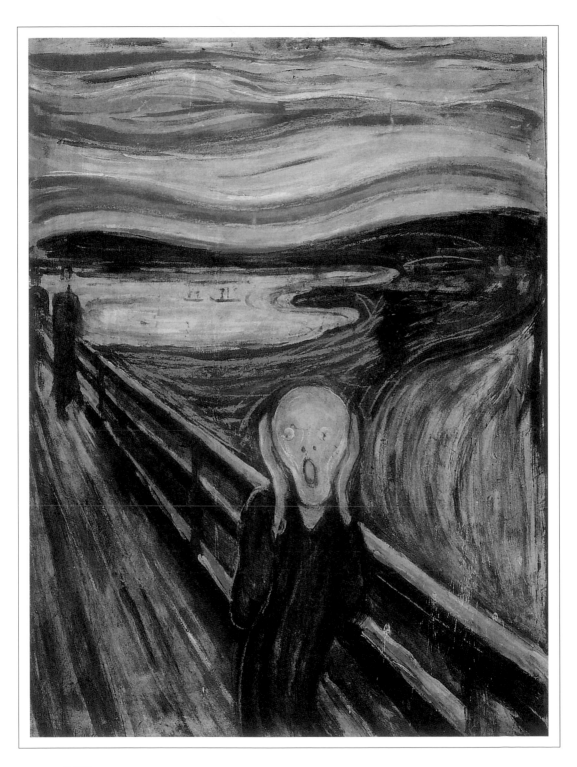

吶喊 1893
蠟筆、蛋彩・紙板91×73.5cm　挪威　奧斯陸國家畫廊

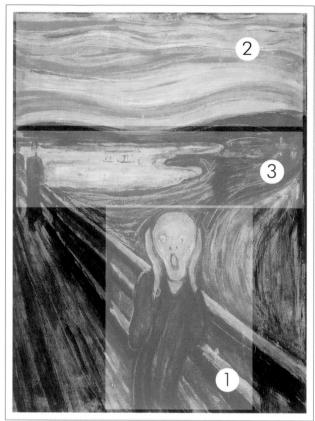

畫中，所有的色彩與線條，似乎都與變形的頭顱做了最深切的呼應。外在的扭曲、旋轉，呈現出內心的驚恐慌亂、觀畫者無從得知畫中人物為何而懼，反倒更令人不安，從而聯想自身的痛苦，由心靈傳送出一聲聲的吶喊。

解析說明如下

① 最具震撼的發洩與吶喊 🔍

畫中的孟克造型極簡，彷彿就像個預見死亡的骷髏頭。他兩手摀著耳朵，什麼也不想聽，但是扭曲的五官和身形，就可以感受到吶喊的聲嘶力竭，彷彿全身都跟著震動變形了。

整個畫面除了一座筆直的橋樑，周遭的一切似乎都因為這一聲吶喊翻騰起來。這是世紀末的焦慮和恐慌，十九世紀後期工業迅速現代化，被機器取代的人力往往覺得無所適從，內心壓抑著痛苦惶恐，看不到自己的未來，很多人都有這樣尖叫發洩的衝動。

2 鮮豔如火海的末日天空 🔍

天空就像一片怵目驚心的火海，據說天空之所以出現一片紅光，是因為當時印尼發生大規模的火山爆發，導致北歐天際出現火山灰所產生的紅光，報紙也提過這個異象。

3 漩渦般吞噬人心的背景 🔍

河水好像隨著聲波向外擴張，幾乎要溢到畫布之外。紅色的天空與藍紫色的水面形成強烈的對比，旋轉扭曲的線條充滿動態感，充分表現孟克紛擾不安的情緒。

藝術簡貼 16

表現主義

興起於西元1905年左右，藝術家不再描繪外在世界的真實情景，而是致力將畫家的內心世界表現出來。由於時空背景影響的關係，這些作品大多在挖掘人類心理陰沉、黑暗、恐懼的一面，像挪威的孟克、奧地利的柯克西卡和席勒、德國的馬爾克等都是表現主義的畫家。

女人三階段

克林姆（Gustav Klimt）1862～1918

克林姆是奧地利分離派的畫家，作品融合古埃及、希臘和義大利的風格，作品具有華麗的裝飾性，但經常給人情色聯想。初期頗受衛道人士批評，到了晚年才得到全面性的肯定，而認為他是二十世紀奧地利最偉大的畫家。

✎ 以女性裸體省思生命

　　克林姆擅長以流動的線條和華麗的裝飾風格，描繪世間男女形象。最有名的作品包括《吻》、《擁抱》等情愛主題。而以女性裸體作為生命省思的則有《女人三階段》、《死亡與生命》等等；畫中璀璨豐富的生命力，以及垂垂老矣的死亡陰影，形成對比強烈的畫面。

　　克林姆所處的維也納，正是奧匈帝國瀕臨瓦解的時代，面對新舊時代交替的世紀末，他以華麗動人的情愛圖騰，掩飾巨大無力的恐慌矛盾，表現「人生得意須盡歡」的情愛淋漓，那種奢華、慵懶，又帶點頹廢的美感，深深魅惑世人的心，也連帶影響二十世紀的裝飾藝術。

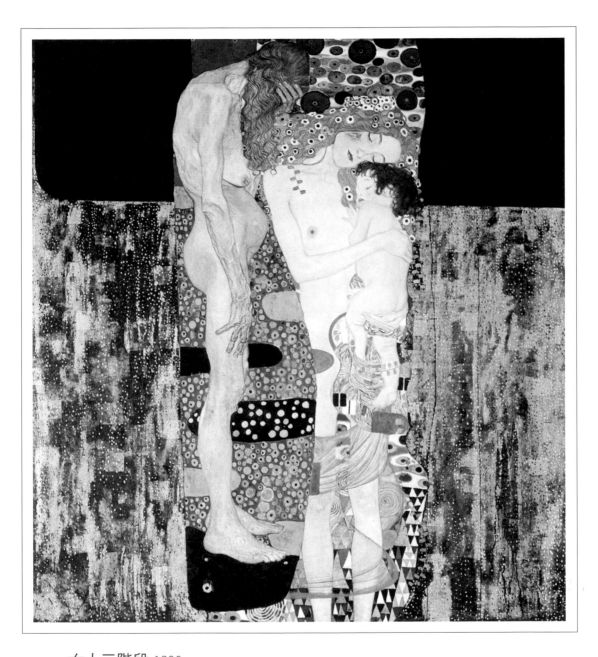

女人三階段 1905
油彩・畫布 180×180cm　義大利 羅馬國家現代藝廊

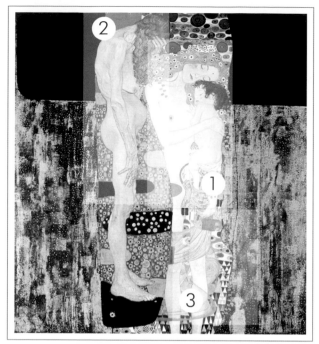

每個人都會經歷生老病死的循環，逐漸步向死亡的終點，克林姆卻以燦爛奪目的色彩裝飾這一段必經的旅程。既然避免不了生死輪迴，何妨以華麗甜美的姿態做最後終結？這就是他在世紀末所呈現的獨特美感，然而在奢華頹廢的氛圍之中，多少能窺見新世紀正蠢蠢欲動，彷彿隨時就要破繭新生，進入下一個繁榮光明的盛世。

解析說明如下

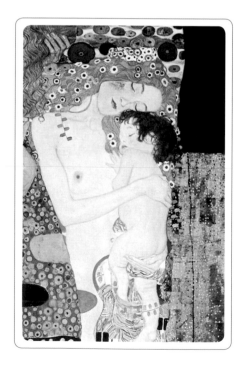

1 瑰麗閃亮的流金歲月 🔍

少婦抱著女孩甜甜沉睡，她們的膚色紅潤柔嫩，流露青春的美好。坊間不少名畫複製的商品都會擷取這個局部圖，因為這是人生最美的階段。

克林姆是金匠之子，他擅長用金箔來裝飾畫中人物的衣服和底色；畫中少婦的金髮和身後的金色裝飾面板都顯得流金燦爛，看起來光彩動人。這種結合工藝和藝術的手法，形成克林姆最獨特的風格。

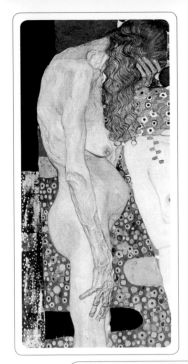

2 華麗而青春映照年華的衰敗 🔍

在童稚與成熟美的旁邊，緊接著一位年華已逝的老嫗，她的頭髮失去光澤，乾癟下垂的胸部和隆起的小腹更是教人怵目驚心，連她自己都掩著面，不忍卒睹青春的消逝。

老婦身後是金光燦爛的華麗背板，旁邊又是青春健美的少婦和小孩，更加突顯她一身血管、青筋畢露的老態，讓人有光陰飛逝、歲月無情的感嘆。

🔍 以幾何圖像取代實物 3

藍色薄紗纏繞在少婦的腿間，底下有各種渦紋、圓點的圖騰。金色與黑色的背景佈滿白色細點，形成華麗優雅的平面裝飾。克林姆經常捨棄寫實的房間擺設，而是以精緻的線條、裝飾性的圓點、矩形，讓整個畫面更新穎，更富現代感。

藝術簡貼 17

新藝術運動與分離派

新藝術（Art Nouveau）始於1880年代，是一種為追尋更符合當代美學的新生活藝術，主張藝術應落實在生活上，舉凡建築、傢具、日常用品等，都要講究美感，花朵枝蔓的線條常應用在這些作品中。慕夏的海報就常看到這類設計。

分離派（Vienne Secession）則是克林姆在維也納發起的藝術團體，以便和傳統學院派徹底脫離，風格雖然不太一樣（分離派的線條較簡約，多直線設計；新藝術則是精緻複雜，以花草藤蔓為裝飾），但同是新藝術運動的一部分。

白晝1899／慕夏 1860～1939
石版印刷107.7×39cm　私人收藏

生命的喜悦

馬諦斯（Henri Matisse）1869～1954

馬諦斯是法國野獸派畫家，和畢卡索齊名，堪稱二十世紀最偉大的法國藝術家。他一生嘗試多種技法風格，晚年由於臥病行動不便，更發展出簡約的剪紙藝術，其作品色彩鮮艷，充滿活潑可喜的趣味。

➣ 藝術是讓人享受溫暖、美好的精神

　　馬諦斯和表現主義的孟克相反，他認為繪畫應該避免讓人痛苦不堪的題材，藝術應該呈現人生和諧喜樂的光明面；所以他經常以溫暖豐富的色彩，描繪生命的美好繽紛。《生命的喜悅》正是這種理念的體現，畫中有好幾組人物象徵生活的愉悅恬適，馬諦斯日後更是從這幅畫衍生出許多獨立的作品，例如《舞蹈》、《音樂》系列等等。

　　大膽鮮明的色彩搭配，奔放流暢的線條構成，一群悠然自得的人們在林間跳舞、嬉戲、吹笛弄樂或什麼也不做，就是躺在草地上曬太陽、享受人生，這是歌頌人文的田園牧歌，是現代版的伊甸園。馬諦斯以繽紛亮麗的色彩營造一座繁榮喜樂的林間花園，讓人一看就覺得安詳溫暖，生命的甜美豐沛盡在於此。

生命的喜悅 1905～1906

油彩·畫布 175×239cm　美國 巴恩斯基金會

解析說明如下

《生命的喜悅》被美國企業家巴恩斯買下之後，立下遺囑禁止出借到外地展覽，也不准複製的彩色印刷品發行，這項禁令一直到西元1993年為了募款才解除，如今世人才得以一窺馬諦斯是如何揮灑這片色彩繽紛的人文森林。

🔍 以生動簡潔的
配色與線條感動人心 ①

野獸派喜歡用明亮鮮豔的顏色平塗畫面，樹木和人物的細節都被簡化了，只隱約看到一對親密的人影處在紅、綠、黃的樹影下親膩相擁，活潑的配色和線條給人新穎的視覺感受。

2 音樂、舞蹈、閒情逸致──縱情人生 🔍

　　馬諦斯用了多組人物來描繪人生的喜悅：背景是一群正在跳舞的人，他們手拉手圍起生命的圓；右邊則是吹笛愜意的牧人；正前方草地躺著兩個慵懶曬太陽的人體。音樂、舞蹈、閒情逸趣，這正是馬諦斯心目中的歡樂人生。

🔍 赤裸純真的 **3**
　　原始活力

畫中人物皆為裸體，線條簡潔、流動，勾勒出兩情相悅的美好。草地大膽採用對比強烈的顏色，為大自然注入更多新鮮的活力。

藝術簡貼 18

野獸派

　　創始者就是馬諦斯。如同以莫內為首的「印象派」一樣，當初也是藝評家嘲諷馬諦斯的作品顏色花花綠綠，線條草率隨便，好像完全沒打草稿似的，看起來就像野獸的作品一樣，因此這群藝術家就被稱為「野獸派」了。
　　野獸派有幾個特點，他們經常使用對比強烈的原色，而且以平塗的手法表現鮮豔亮麗的畫面；色彩是野獸派的首要考量，不講究工整的線條和明暗景深，但反而有種原始奔放的美感與熱情。野獸派的重要畫家有馬諦斯、德朗、杜菲等人。

我和我的鄉村

夏卡爾（Marc Chagall）1887～1985

夏卡爾是俄國人，二十四歲到法國展開藝術生涯，但作品時常
出現俄國鄉間的景色。他的構圖天馬行空，是第一個被稱為
「超現實」的畫家，但他本人並不同意，他認為自己所畫都是
寫實的記憶和感觸。

➤ 充滿愛與鄉愁的記憶畫面

　　《我和我的鄉村》是夏卡爾的代表作之一，畫中充滿愛與鄉愁的情懷。當
時他剛到巴黎不滿一年，很多事情都讓他覺得不習慣，生活相當辛苦，於是心
愛的故鄉就成了支持他繼續創作的動力。他滿懷感情地畫下家鄉的村落、農民
和動物，只不過他完全打亂空間布局，竟然出現畫中還有畫，甚至還有上下顛
倒的人物和屋舍，好像外太空失去地心引力一樣，難怪有人會覺得夏卡爾的畫
真是超現實的幻想，其實他只是把記憶中的情景重新分解、組合罷了。

　　初至陌生的巴黎，故鄉的點點滴滴成了最親切的記憶，夏卡爾充滿感情地
畫下從前的生活片段，重組成一個美麗和諧的小宇宙，或許不瞭解的人會認為
他的想像力太豐富了，但是對夏卡爾來說，這些都是再真實不過的美好回憶。

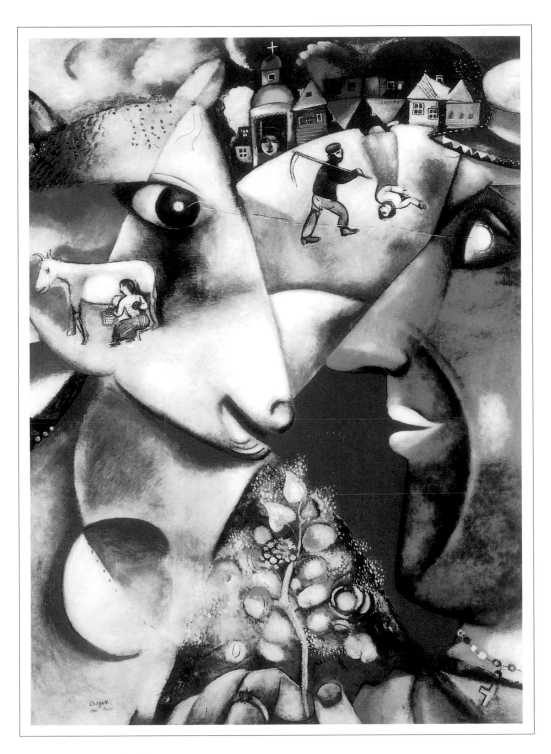

我和我的鄉村 1911
油彩・畫布 192×151.4cm　美國　紐約現代美術館

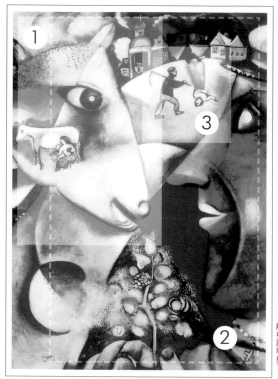

雖然夏卡爾經歷兩次大戰，度過幾段流離顛沛的日子，但夏卡爾追求天真純樸的初衷，未曾被外在環境影響改變。他的畫作色彩豐富，氣氛愉快並充滿童趣，是二十世紀相當受到世人喜愛的藝術大師。

解析說明如下

🔍 記憶交雜的畫中畫 ①

人和動物是農村的兩大靈魂，所以夏卡爾在左邊畫了一頭母牛，與畫面右邊的猶太農民四目相對。同時他又想到村婦替牛羊擠奶的情景，於是又把這段農村樂也畫進去，形成畫中有畫的趣味。他的用色相當鮮艷大膽，可愛的母牛被畫得五彩繽紛，感覺更活潑有趣了。

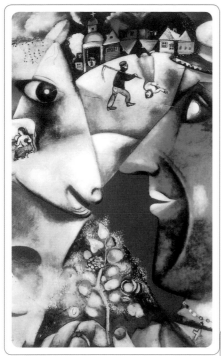

多層次幾何空間的自然呈現 🔍

右邊的農夫和母牛相對,雙方的鼻樑成交叉的對角線,把整幅畫分割為幾個三角形的平面,很像立體派的空間構成。

農夫手持一根欣欣向榮的樹枝,他的臉是綠色的,就像一棵生命之樹,因為人和動物、農作物的關係是和諧、相輔相成的。

母牛和農夫中間還有一個大圓,大圓旁邊還有重疊著一個小圓,象徵日月和地球的運行。

🔍 倒置房舍的 ③ 天堂與地獄

畫面上方是夏卡爾家鄉的農舍和農民,俄羅斯的紅屋頂教堂清晰可辨。旁邊彩色的屋舍和上下倒置的人物,看起來真像美麗有趣的童話世界。然而到了1938年夏卡爾因為納粹迫害所畫的《白色釘刑圖》,畫中火燒的房屋不但東倒西歪,而且完全失去色彩,那又是全然不同的心情了。

《白色釘刑圖》1938

躺著的裸體

莫迪利亞尼（Amedeo Modigliani）1884～1920

莫迪利亞尼是義大利畫家和雕刻家，不過創作生涯卻是以巴黎為中心，是當時巴黎畫派的藝術家之一。他的個性浪漫不羈，卻因疾病纏身而結束短暫的一生；然而他獨特的肖像畫作，以及和模特兒情人間轟轟烈烈的戀情，都讓世人留下深刻的印象。

⤴ 變形身軀與最熱情直接的藝術語言

　　莫迪利亞尼只對畫「人」有興趣，人物肖像和女性裸體是他作畫的兩大主題。他受到義大利美術和黑人雕刻影響，筆下人物的線條經常是刻意拉長、變形的。他更大膽畫出女性的恥毛，導致第一次辦畫展在開幕當天就慘遭腰斬。

　　當時巴黎市民還沒看過如此露骨的裸體畫像，畫廊門口瞬間萬頭攢動，警察認為這些作品實在妨害風化，連忙要畫廊關門以正視聽。不過這也是莫迪利亞尼生平唯一辦過的一次畫展。雖然結果不盡如意，但他仍然堅持自己的風格，繼續探索優美性感的人體藝術。

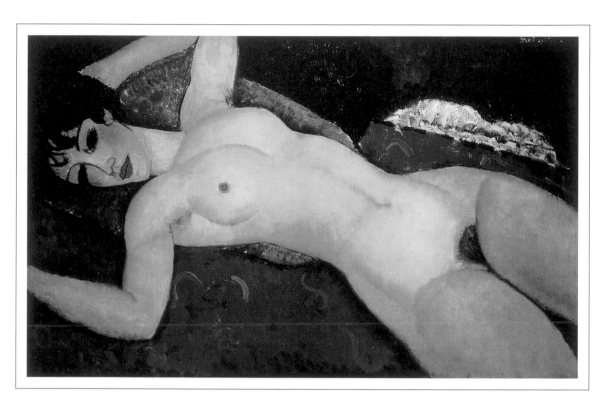

躺著的裸體 1917
油彩‧畫布 60×92cm　私人收藏

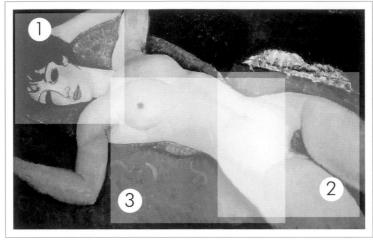

解析說明如下

　　沒有矯飾，沒有遮掩，莫迪利亞尼的裸女睜著迷惑的雙眼，大方展現弧度優美的胴體，任觀畫者的眼光恣意遊移，這是莫迪力亞尼最熱情、直接的藝術語言，帶給二十世紀全新的感官顫慄。

1　拉長的鼻樑與失去的瞳孔 🔍

　　莫迪利亞尼畫的人像有幾個特色，他喜歡把臉型拉長，鼻樑、脖子的修長弧度特別明顯，這種為了追求線條優美，犧牲人體正確比例的做法，早在文藝復興時期，波提切利就曾經嘗試了。

　　莫迪利亞尼筆下的人物經常沒有瞳孔，他總是把橢圓形的眼睛整個塗成黑色或淡藍色，好像模特兒並沒有望向現實世界，因而產生一種空幻迷濛的美感。有些學者認為他是參考古埃及和希臘的雕像，他們都有這種空滯的眼神；但也有人評論，這是畫家要人們懂得省視自己，不必把眼光望向他人。

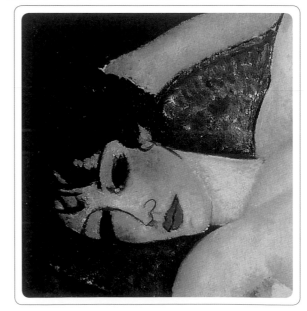

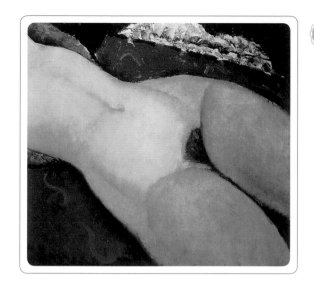

2 首露三點的藝術作品 🔍

莫迪利亞尼的裸女經常只畫到大腿處，好像要強迫觀畫者將視線集中在上半身的性感胴體；而且他經常讓模特兒擺出斜臥的姿勢，讓最隱密的部位赤裸裸呈現在觀畫者面前。

過去畫家只有應顧客要求而作的「私房畫」，才會露出人體私處（如庫爾貝的《世界之源》就是土耳其外交官訂來私下觀賞的）；但是從世紀末的表現主義開始，像這樣三點全露的作品，開始以藝術的形式公開展示了。

🔍 背景別搶鏡！ 3 且讓胴體自己說話

女性的胴體以橙紅色平塗，襯著大紅色的床墊和藍色靠枕，散發著情欲感官的熱度。莫迪利亞尼不喜歡用太複雜的床褥帷幔當背景，經常以單色的椅子或素面的牆壁為底，讓整幅畫的焦點都集中在女性胴體上。

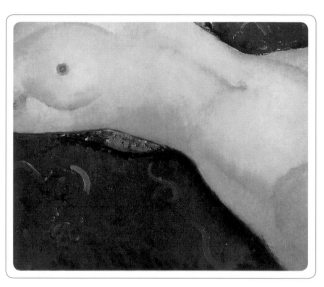

藝術簡貼 19

巴黎畫派

巴黎畫派並不像「巴洛克」或「新古典」那樣專指某種藝術風格，而是指巴黎在二次世界大戰之間成為自由開放的藝術中心，不少畫家從世界各地聚集到這裡發展他們的創作生涯。他們彼此之間的風格並不統一，只是在巴黎「以畫會友」，逐漸形成一個小群體。起初他們大多聚集在蒙馬特一帶，後來慢慢轉往蒙帕拿斯附近。

記憶的延續

達利（Salvador Dali）1904～1989

達利是西班牙畫家，喜歡以標新立異的誇張行徑引人注目，有人認為他是十足的瘋子，有人認為他是十足的天才。達利堪稱超現實主義的魔幻怪傑，和畢卡索、米羅齊名，同為西班牙二十世紀三大畫家。

➤ 「軟時鐘」顛覆傳統真理

《記憶的延續》是達利最廣為人知的作品。他從過熟變軟的乳酪得到靈感，創作著名的「軟時鐘」，以變形的鐘面來表現時間的流逝，他的的思維和手法讓人嘆為觀止。這幅畫完全顛覆了現實的真理，整個畫面好像夢裡才有的風景。

原本時鐘應該是堅硬的物體，但現在卻癱軟無力，好像隨時會溜走；而蒼蠅和螞蟻原本只對甜食有興趣，但畫中的昆蟲卻貪婪地啃蝕金屬鐘面。總之這一切實在太不真實了，這也就是超現實繪畫耐人尋味的地方。

達利以卓越的古典繪畫技巧，畫出夢境般的怪異景像，乍看之下或許覺得荒謬怪誕，然而他只是忠實畫出精神層面的幻夢。當時的現實世界暗潮洶湧，許多事情極度不合理，達利為了表達抗議，乾脆以潛意識的探索為創作主題：堅硬的鐘面變軟了，時間動彈不得，正在加速腐敗中；躺在地上的達利也逐漸變形。

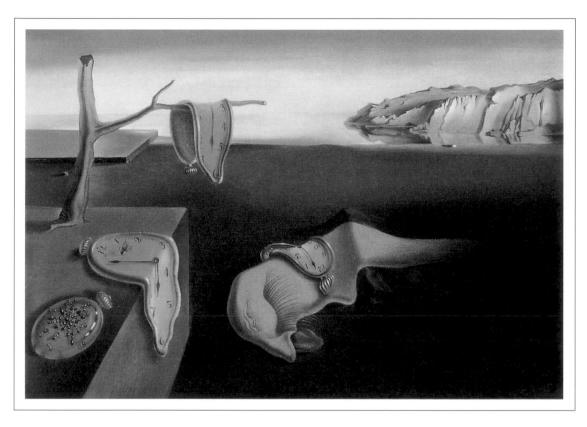

記憶的延續 1931
油彩‧畫布 24×33cm 美國 紐約現代美術館

解析說明如下

　　如此荒誕的夢境讓人覺得恐慌不安，畫中的一切看似真實，卻又那麼不合理；然而處在兩次大戰之間的歐洲，現實社會的詭譎氣氛不也同樣令人費解？

1　荒廢遙遠的故鄉 🔍

　　遠方是達利故鄉的克魯斯海岬，他時常把家鄉風景放在畫中，不過此處的風景讓人覺得遙不可及，只見前方是寸草不生的廣大荒漠，唯一的枯樹竟然不是長在土裡，而是在桌案上，唯有夢境才有如此超乎常理的景像。

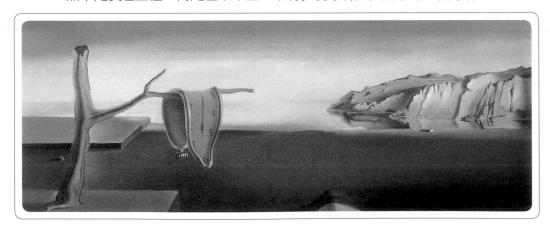

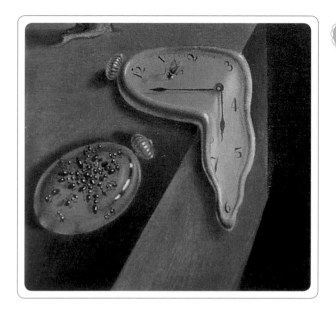

2 光陰正飛逝
腐敗中⋯⋯ 🔍

達利在畫中安排的四面鐘，其中一面軟軟地垂掛在樹梢，另外一面則貼著桌台，彷彿隨時要溜下去，鐘面還停著一隻蒼蠅。英文的「飛行」當名詞使用就是指「蒼蠅」，這裡除了給人光陰飛逝的聯想，也讓人覺得因為時間腐敗了，所以才招來蒼蠅。

旁邊還有一個紅色的金屬懷錶，上面爬滿了螞蟻，好像時間一點一滴被啃蝕搬移，同樣給人變質腐朽的感受。

🔍 變形無奈的 3
肉體

空無一物的荒漠躺著一個變形的人體，達利本人在時鐘的覆蓋下也融化了，他的睫毛很長，鼻子底下伸出軟軟的舌頭，感覺好像蝸牛似的蠕動，甚至讓人有性器官的聯想。

藝術簡貼 20

超現實主義

1924年於巴黎成立，理論背景是佛洛依德的精神分析，主要在探索夢境和潛意識的世界，創造超越現實的奇幻畫面；為了達到這樣的效果，畫家經常使用一些特殊技巧，例如拼貼、刮擦、轉印等，營造和傳統藝術截然不同的視覺畫面。達利、馬格利特、米羅等人是超現實主義最具代表性的畫家。

紅色模特兒

馬格利特（Rene Magritte）1898～1967

比利時畫家，或許因為小時候目睹母親投河自盡，作品經常出現破碎的女體和蒙面人物。他在巴黎加入當時以布荷東、達利為首的超現實畫派，不過待了三年就因理念不合而離開。之後馬格利特回比利時發展自我風格，作品往往在平凡中見驚奇。許多平面媒體和廣告設計都受其風格影響。

➤ 取自生活的超現實畫作

　　馬格利特的超現實作品有幾個特色。第一，是他的畫風相當寫實；他不畫夢境和潛意識，喜歡從日常生活取材，再以材質變化去拓展超現實的意境。雖然只是日常生活舉目可見的小東西，木牆、石地、破報紙、舊皮靴、光腳丫，馬格利特就是可以將這些平凡的元素融合成超現實的畫面，而且轉換的過程極度真實、自然！

➤ 非關畫名：製造文字符號與圖像的斷層

　　第二就是他的畫名和畫作內容，經常是風馬牛不相及，藉此製造圖像與文字符號的斷層。

　　《紅色模特兒》就是最好的例子，畫中完全沒有模特兒，也沒有什麼紅色物品，地上有一雙像腳又像鞋的短靴，看起來奇妙極了，感覺就好像充滿障眼法、無懈可擊的魔術表演，讓人雖然摸不著頭緒，卻依然讓群眾讚嘆不已。究竟是因為石頭扎腳，赤足才想變成鞋？還是鞋子想感受土地，才變成柔軟敏感的光腳？這樣的作品真值得玩味。

紅色模特兒 1937
油彩・畫布，183×90cm　英國薩西克斯郡契切斯特區　愛德華・詹姆士基金會

這個主題馬格利特一共畫了七幅，其中這幅是特別替英國銀行家愛德華·詹姆士畫的，他在1936年的超現實主義畫展看到馬格利特神乎其技的作品，從此成為馬格利特的好友兼贊助人。

解析說明如下

1 如實呈現微毫細節 🔍

畫中的木牆非常寫實，牆上的木頭紋理、生鏽的鐵釘、水漬斑痕都很逼真。在風格前衛多變的二十世紀，很少有藝術家如此巨細靡遺地表現細節了。

這雙靴子是畫中「超現實」的部分。靴筒、交叉的鞋帶、後幫的鞋耳都相當真實，馬格利特卻極其巧妙地將它們轉變成一雙赤足。足上的青筋、指縫的污垢也逼真無比，讓人產生赤腳踩在碎石地的不舒服感。

腳指前方有煙蒂和火柴棒，旁邊還有一張撕下來的報紙，報紙上的圖案是馬格利特的另一幅畫《巨人的時代》，只不過人物是左右顛倒的，就像鏡中的影像一樣。

🔍 小碎石地裡的小秘密 3

馬格利特也很用心描繪這片碎石地，地上除了有大大小小的碎石、垃圾雜物，還有幾枚英國銅幣，或許這就是暗示英國銀行家的大力贊助。愛德華·詹姆士是當時的百萬富翁，也是一位藝術收藏家，他相當欣賞前衛藝術，當時已收購不少畢卡索、達利的作品。

巨人的時代 1928
油彩·畫布，116×81cm
私人收藏

《紅色模特兒》中，報紙上的圖畫就是取自此畫。攻擊女人的男人和驚慌掙扎的女子彷彿合為一體，這又是馬格利特的巧妙變化——暴力成為最貼身的恐懼戰慄。

高架橋的革命

克利（Paul Klee）1879～1940

克利是瑞士表現主義的畫家，作品充滿音樂與詩的韻律感；他的畫中經常出現一些文字和象徵的符號，很有兒童畫的趣味。然而在經歷過二次世界大戰，晚年遭受納粹迫害失去教職進而避居瑞士後，他的畫風漸漸出現淡淡的哀愁，彷彿一場悲喜交加的夢境。

➢ 不以出身論定個人價值

　　1937是相當重要的一年，由於前一年德軍轟炸西班牙小鎮格爾尼卡，世人為此震驚不已。畢卡索在當年完成《格爾尼卡》，深受納粹打壓的克利也頗有感觸，就在這年他完成一系列高架橋的作品。

　　克利原本在德國包浩斯學院任教，但納粹政府下令非純種亞利安人不得擔任公職。克利的父親雖然是德國人，然而由於母親是瑞士人，當局懷疑他有猶太人血統，甚至到他家裡搜查證據，克利不屑為此提出身家清白的文件。

　　當德國當局暗示克利必須提出血統證明，才能繼續留在學院任教，他曾表示：「要我主動自清實在有辱尊嚴，就算我真是猶太人，那也無損於我的價值或作品。」克利認為血統不純正的人，他的價值並不輸給德國人，所以他不願迎合當局的自大理論，更不屑去證明自己，他只想邁步走自己的路。

　　1933年，克利舉家遷往瑞士，但瑞士遲遲沒有讓他入籍。1937年納粹德國在慕尼黑舉辦頹廢藝術展，克利的作品也在其中，他留在德國上百幅畫作就此被充公沒收。對於納粹極力貶抑打壓現代藝術，克利並沒有說什麼，他只是以這幅《高架橋的革命》做沉默的抗訴。

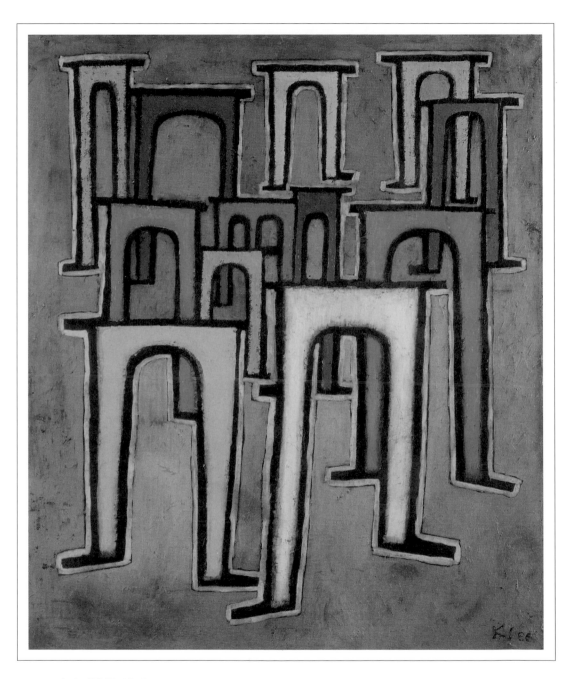

高架橋的革命 1937
油彩·畫布 60×50cm　德國漢堡 美術館

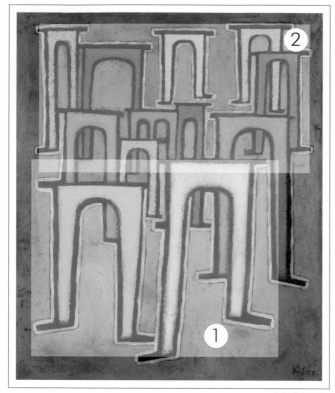

高架橋必須靠橋拱整齊劃一的節節相連，才能負起運輸往來的重任，不過克利卻讓橋拱鬧革命，這些橋拱有高有低，有寬有窄，還有黃、紅、粉紅等各種顏色，彷彿他們有各自的思想和生命，這是對納粹德國無言的控訴；他們妄想統一人文思想和藝術形式，但人類的靈魂是無法制式化的，這不過是狂人癡夢罷了。

解析說明如下

1 無法控制統一的人類思想 🔍

橋拱原本應該整齊排成一列，但現在卻各自叛逃，一個個往觀畫者的方向前進。這似乎在暗示日益壯大的法西斯主義企圖以極權控制當時的歐洲，但人的思想是活的，一定有人不願順服納粹的制式邏輯，因而各自逃跑。

橋拱們一步一步邁進，彷彿亟欲朝前方奔逃，看到這裡很難不讓人心裡產生一種酸楚的幽默感。

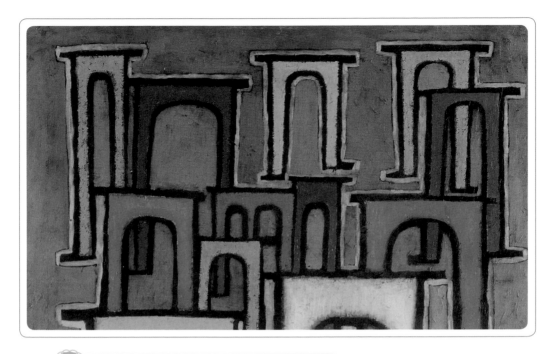

2 是納粹大軍還是出逃的群眾？ 🔍

克利是色彩大師，他以灰紫色為底，安排了各種大小胖瘦，五彩繽紛的橋拱，看來就像一群沒有秩序、步法雜沓的軍隊，所以也有藝評家認為這些橋拱意指納粹大軍，他們正無情的踐踏格爾尼卡，全世界因為他們的橫行而紊亂失序。

克利並沒有為他的作品提出解釋，事實上他生前一直沒有將這幅畫對外展示，直到1940年他去世後，瑞士為他舉行紀念畫展，世人才得以看到這幅意味深長的作品。

結合橋拱串聯每個人的心

高架橋的發明使通行困難的山谷、河川得以暢行無阻，對國家社會的建設佔有極重要的地位，然而如果底下的橋拱一個一個出走了，那國家、社會要變成什麼樣子？

E62公路
照片提供：柯建隆

格爾尼卡

畢卡索（Pablo Picasso）1881～1973

西班牙畫家和雕塑家，二十世紀初期定居巴黎，從此展開輝煌的藝術生涯。他一生風格多變，創作力驚人，和布拉克開創立體派的風潮，是一位天才型的藝術大師。

格爾尼卡 1937
油彩‧畫布 349.3×776.6cm　西班牙 馬德里 蘇菲雅藝術中心

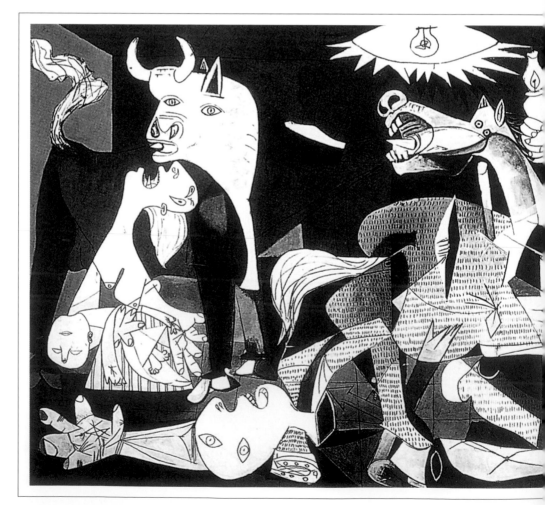

➤ 用黑白兩色畫盡憤怒與苦難

　　《格爾尼卡》是反戰的重要作品，紀念1936年慘遭德國空軍夷為平地的格爾尼卡小鎮。畢卡索身為西班牙人，對於德國干預西班牙內戰的暴行自然憤怒不已，他展現驚人的創造力，短短六個星期就完成這件巨幅壁畫。

　　畢卡索並沒有寫實地描繪村落的慘狀，而是以近似卡通的象徵性手法來表現戰爭的荒謬。他只用黑色、灰色和白色搭配，鐵灰色的畫面看起來或許不甚美麗，但戰爭原本就是醜陋的，面對如此傷痛的歷史悲劇，本來就不適合五顏六色。

　　單純的黑白色調靜靜訴說西班牙人的沉重哀傷，畫家刻意用誇張的哀號和肢體動作，表現戰爭的荒謬與絕望，藉由此畫表明堅決反戰的立場。

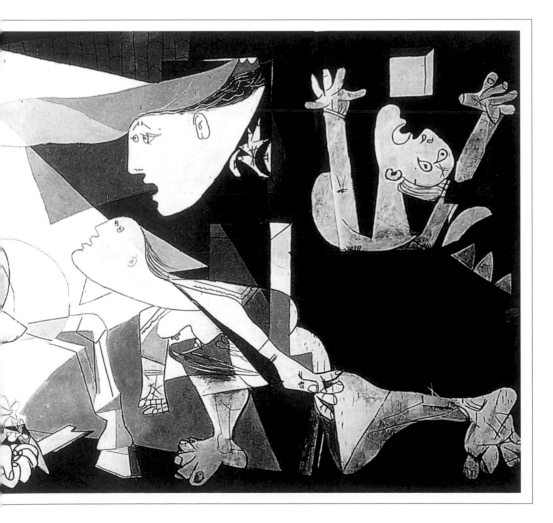

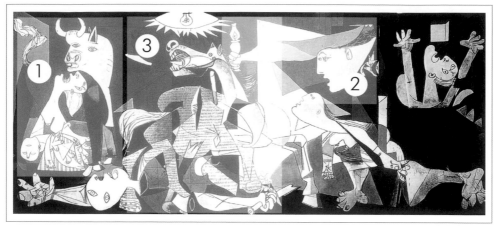

解析說明如下

　　這位愛好和平的藝術大師說過,只要西班牙的佛朗哥法西斯政府存在一天,他就一日不回故鄉;只要西班牙一日沒有民主,《格爾尼卡》就不回西班牙。於是這幅畫一直在世界各地展出,直到西元1981年才按照畢卡索的遺願回歸西班牙,目前存放於馬德里的蘇菲亞藝術中心。

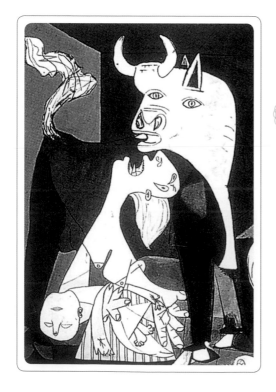

1 公牛蹄下的無辜犧牲者 🔍

西班牙有歷史悠久的鬥牛文化,畢卡索以橫衝直撞的公牛象徵德軍的野蠻暴力。公牛底下是一名仰天哀號的婦女,她手中抱著一個宛如破碎娃娃的嬰兒,雖然婦人赤裸著上半身,但完全沒有色情意味,反而讓人覺得她因為哀痛逾恆,根本顧不到自己因為倉皇逃生而衣衫不整。

2　讓孱弱的燭光照亮真相也點燃希望 🔍

一名婦人手持油燈伸進室內，她要照亮戰爭慘不忍睹的一面，讓世人看清楚法西斯主義的暴行。

🔍 不再意氣風發 ③ 的西班牙駿馬

曾經，西班牙擁有過輝煌的時期與豐富的文化資產，然而，在戰爭的蹂躪與極權統治下，西班牙失去了昔日的風采。

畢卡索以受傷嘶鳴的馬匹來象徵受苦的西班牙，馬蹄之下躺著一位受傷的士兵，他手裡拿著斷劍和鮮花，好像在哀悼死去的戰士。

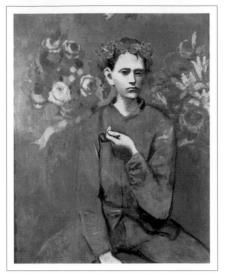

◆ 藍色時期（約1901~1904年）
人生 1903
油彩・畫布196.5×28.5cm
美國克里夫蘭美術館

畢卡索剛到巴黎，生活困頓，又目
睹好友自殺，作品經常以藍色為主
調，有種多愁善感的陰鬱氛圍。

◆ 粉紅色時期（約於1905~1906年）
持煙斗的少年 1905
油彩・畫布100×81cm
私人收藏

畢卡索的用色明顯變亮了，作品經常以柔和的米色或粉紅
色為主。這幅《持煙斗的少年》是世界五大天價名畫之
一，2004年以34.6億台幣的高價成交。

◆ 立體派（1907年起）
安布洛斯・沃拉爾 1910（左）
油彩・畫布 92×65cm
莫斯科 普希金美術館
坐在扶椅上的女人 1913（右）
油彩・畫布 92×65cm 148
×99cm
私人收藏

受塞尚和非洲藝術的影響，畢卡索和
布拉克帶動一股立體派風潮，先後又
分為「分析立體派」和「綜合立體
派」。前者是分析物體3D的結構，
然後以2D切面的方式表現，後者約從
1912年開始，把物件的一體六面通通
安排在畫布上，首創現代拼貼藝術。

藝術簡貼 ㉑

多變的畢卡索

畢卡索的作品實在太豐富，而且各階段的風格都不一樣。但若能瞭解畢卡索各階段
的藝術創作，幾乎就等於瞭解二十世紀的現代藝術。以下摘錄畢卡索一生中幾個重
要的階段。

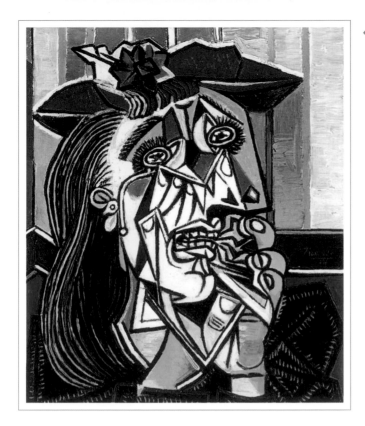

◆ 古典主義與超現實主義
（1919年到二次大戰結束）
哭泣的女人 1937
油彩、畫布 60×49cm
倫敦泰特畫廊

第一次世界大戰以後畢卡索進
入古典時期，他認為大戰過後
理應恢復傳統秩序。但第二次
世界大戰的氣氛又開始醞釀，
詭譎的環境讓畢卡索融合超現
實主義的元素，進入最有名的
變形期，發展出雙面複相的獨
特風格。

◆ 後期作品
芝加哥‧畢卡索 1967
特製鋼材，高15.24m
芝加哥達利廣場

畢卡索晚年創作力依舊旺盛，
作品也更多元化，在全盛時期
他平均一天可完成八、九幅畫
作，50、60年代更熱衷陶藝和
金屬雕刻。照片中的匝名雕塑
是畢卡索送給芝加哥市民的禮
物，這個抽象的圖騰似鳥又似
馬，當地人乾脆直呼它為「畢
卡索」，如今這個雕塑已經成
為芝加哥的地標。

晨星

米羅（Joan Miro）1893～1983

米羅是西班牙現代三大畫家之一，雖然在巴黎和超現實主義畫家共同開過畫展，但是他的個性和畫風和當時的超現實畫家相當不同。他一直躲在自己的繪畫世界，作品揉合詩與夢的超現實意象，各種細密的符號和線條是他的特色，作品色彩繽紛，很有兒童畫的趣味。

➤ 隱居田野縱情觀星作畫

在漫長的創作生涯當中，米羅也經歷過幾個階段的風格轉變。二〇年代後期他開始畫星星，隨即展開最有名的星座系列。當時正逢第二次世界大戰爆發，眼看巴黎就要被德軍佔領，米羅只好逃到諾曼第鄉下；在鄉間只有音樂和星空為伴，於是米羅一共畫了二十三幅星座系列的作品，《晨星》正是這二十三幅連作的其中一件。

➤ 由微知顯，創造有限空間中的無限宇宙

當戰爭進行得如火如荼，米羅寧可躲在偏僻的鄉間，每天聽巴哈和莫札特，抬頭仰望寧靜燦爛的夜空。他用無數的圖案和線條，連成一張綿密均衡的星星之網，創造一個天真有趣的小宇宙。

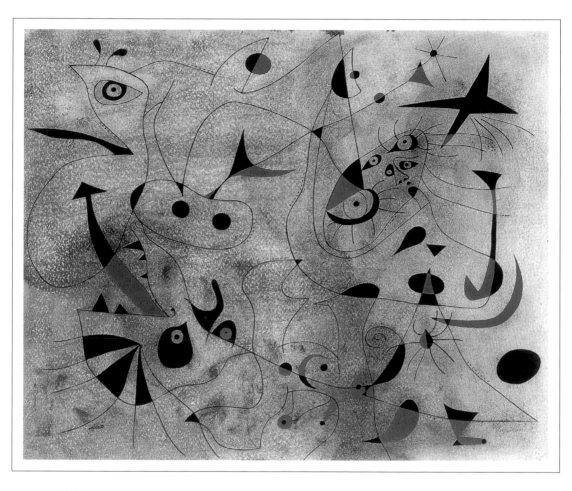

晨星 1940
樹膠水彩、松節油彩‧畫紙，38×46cm　私人收藏

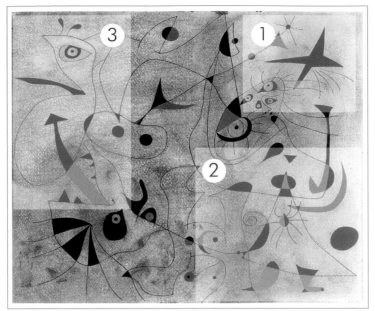

解析說明如下

　　由於逃亡避亂的期間諸多不便，沒有辦法進行太大的畫作，因此星座系列都是小小的畫幅。雖然《晨星》的畫幅不大，但畫面充滿無邊無際的想像空間，讓人在小小畫紙之中，彷彿看到浩瀚無垠的宇宙。米羅展現的星空世界，就像他的所有作品一樣，顯得那麼深邃迷人。

① 米羅筆下的眾星面相 🔍

米羅最喜歡星星，大概從1924年開始，他的畫作就經常出現星星的點綴。他筆下的星星很簡單，有時是中文的米字型，有時是兩個交疊的三角形，而遠方的星星只是散發光線的小黑點。米羅經常在星星旁邊畫細線，有時代表星星四射的光芒，有時代表流星行進的方向，這是不是很像兒童畫的表現？

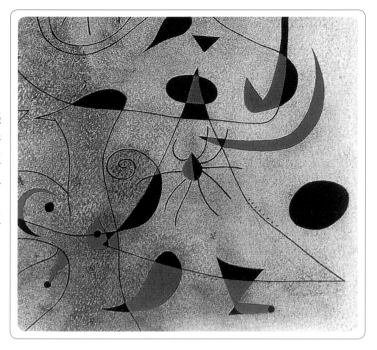

2 幾筆線條畫出生命體 🔍

米羅以簡單幾筆線條就構成一個女人的形象，黑色的圓頭，三角形的長袍，至於象徵女人的性器特徵，通常被擺在身體的正中央。

3 看似精簡卻審慎繁複的構圖 🔍

米羅的畫裡也常出現眼睛和箭頭，以及一些像阿米巴變形蟲的圖案，這是他獨特的詮釋。西方的星座有許多和人物、動物有關，就連中國也有牛郎織女星，觀賞星空本來就要發揮許多想像力，因此在畫中看到星辰、小鳥、女人或其他各種風景都不足為奇。

雖然這樣的圖畫好像連三歲小孩都會畫，但米羅卻花了很多時間構思，因為既要表現點點繁星的熱鬧繽紛，又不能讓畫面的色彩配置凌亂失衡，這當中是需要苦心經營的。

構成第十號

康丁斯基（Kandinsky）1866～1944

康丁斯基是俄國人，從小學習音樂，後來到德國學畫，和畫家馬爾克組成「藍騎士」團體。他和克利一樣成為包浩斯學院的教授，兩人是好朋友，但同樣受納粹迫害而流亡，作品也被沒收。他是最早的抽象畫家之一。

❧ 用色彩譜成一首壯麗的交響曲

　　構成系列總共有十號作品，堪稱康丁斯基表現抽象理論的階段性創作。前三幅在二次大戰期間已經毀損，四到七號作品大多是隨興所至的線條和色彩。但是從1923年的《構成第八號》以後，康丁斯基開始以幾何圖案來追求形式之美，畫中有刻意安排的圓形、三角形和直線等等。

　　《構成第十號》是這個系列的最後一幅作品，也是康丁斯基晚年顛峰造極之作。他首次採用黑色當背景色，讓畫中的色彩和圖案更顯得繽紛亮麗，很像一首壯麗動人的交響曲。

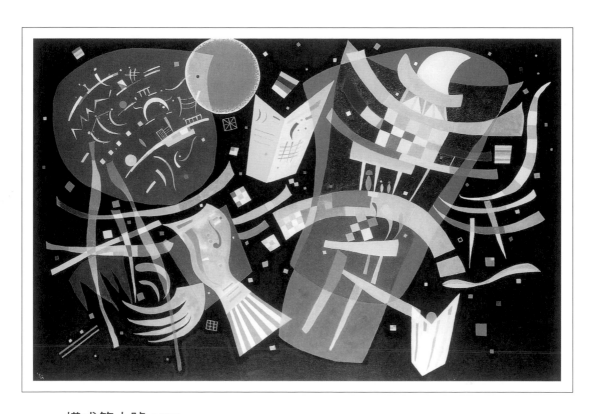

構成第十號 1939
油彩・畫布，130×195cm　德國杜塞爾多夫 北萊茵西伐利亞美術館

解析說明如下

　　康丁斯基認為繪畫就像音樂一樣，不一定要模仿真實的鳥叫蟲鳴，才能聽出音樂之美；畫家可以用色彩為鍵盤，用心去彈奏繽紛美麗的色彩，於是他以畫筆譜出美麗的樂章，這不是用眼睛努力去看懂的作品，而是用心去聆聽，用想像力去欣賞的音樂彩繪。

1 想像、想像、再想像！！🔍

畫面右邊有個很像熱氣球的組合，粉紅色的籃座，上方是以綠色為框的彩色汽球，旁邊還有飛揚的彩帶在黑暗中飄動，看起來非常熱鬧。

其實康丁斯基很不喜歡黑色，他曾說過黑色是死後寂靜無聲的身體，是生命的結束。或許因為這是《構成》系列的最後一幅畫，所以他特地用黑色來畫下句點。

畫面中也有一個淡藍色的圓形，感覺很像月亮，旁邊有兩個相連的四邊形，彷彿一本攤開的樂譜，而咖啡色的部分又有點像熱汽球，這些東西浮在黑色的背景中，好像在外太空漂浮，又像是以樂譜為中心，四周盡是色彩繽紛的旋律。

🔍 **大膽多變的 3 彩繪樣貌**

像這樣水母似的觸鬚，魚尾狀的條紋，像不像馬諦斯晚年的剪紙藝術？然而康丁斯基卻是以油畫彩繪的方式表現，而且足足比馬諦斯的剪紙早了十幾年，可見康丁斯基的抽象畫在當時有多麼前衛。

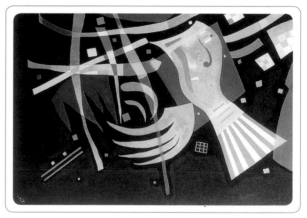

藝術簡貼 22

抽象藝術

二十世紀以前的西洋繪畫都是在「模仿真實」，畫中的人物要傳神，衣料質感要逼真，拿捏大自然的光影變化；到了立體派和超現實主義雖然把人物變形，把時鐘變軟，但多少看得出來眼睛、鼻子和數字鐘面等具像的東西。抽象主義卻是「非具像」的，也就是回歸基本的顏色、線條和形狀。

抽象派畫家認為模仿真實並不算真正的創造力，唯有抽象的作品才是真正創造了一門獨特的藝術。康丁斯基可以說是抽象派的先驅，其它重要畫家還有馬列維奇、蒙德利安、波拉克、杜庫寧等等。

八塊紅色長方形 1915
馬列維奇
（K.C. Malevich）1878～1935
畫布・油彩 57.5×48.5cm
荷蘭阿姆斯特丹 市立美術館

百老匯布吉伍吉爵士樂

蒙德利安（Piet Mondrian）1872～1944

蒙德利安是荷蘭畫家，他發起風格派運動，提倡新造型主義，作品常見以直線、矩型和色塊的組合，是風格相當獨特的抽象派畫家。二次大戰之後他移居美國，作品比以往更活潑富音樂性，他的幾何造型對現代建築和設計影響頗深。

⤳ 以色塊畫出音樂性

　　蒙德利安的「新造型運動」很簡單，就是把繪畫回歸到最基本的原則，整個畫面只有垂直和水平的線條，連一條斜線都沒有，就連顏色的使用也是極度簡單，他通常只用三原色（紅、藍、黃）在白色畫布上均勻塗上大大小小的色塊，色塊之間再用黑色線條分隔開。

　　不過當他1940年移居美國，見識到遠離戰火，五光十色的紐約大都會後，風格更加明亮活潑，這幅《百老匯布吉伍吉爵士樂》就是這段期間的作品。蒙德利安拿掉慣用的粗黑線條，使得整幅畫加倍輕快明亮，想來戰爭時期的抑鬱已經得到徹底的解放。

百老匯布吉伍吉爵士樂 1943

油彩·畫布，127×127cm　紐約現代美術館

解析說明如下

　　蒙德利安把對音樂的感受放入繪畫中，利用巧妙安排的色帶和色塊，讓畫面顯得輕盈活潑，就好像有數不清的音符在跳動，奔放的旋律在矩陣之間穿梭。這種以幾何抽象表現音樂的方式，比描繪琴師在彈鋼琴的樣子，更多了些想像空間和音樂性。

🔍 經緯構圖 ①
呈現出和諧美

　　蒙德利安崇尚直線之美，他覺得這樣可以表現均衡和井然有序的和諧。以往他會在色塊之間以黑色粗線分隔，各個長方形區塊的大小位置也較齊整，但這幅畫卻沒有黑線束縛，而且藍色矩形之中還有紅色方塊，紅色方塊之中又有黃色方塊，變化更活潑了。

2 將音符轉換為熱鬧、
活潑的小色塊

蒙德利安在紐約迷上百老匯的
爵士樂，布吉伍吉（boogie-
woogie）是當時最流行的爵士
風，以右手在鋼琴敲擊切句，
左手則是演奏八分音符的音
型，曲風相當輕快，充滿愉悅
嬉戲的氣息。

蒙德利安本身很愛跳舞，自然對這種節奏活潑的音樂非常喜愛，他把這種感覺
表現在畫中，畫裡的小色塊就好像五線譜裡的八分音符，感覺很有旋律性。

藝術簡貼 23

灰樹 1911
油彩、畫布 79×108cm
海牙市立博物館

紅樹 1908
油彩、畫布 70×99cm
海牙市立博物館

花朵盛開的蘋果樹 1912
油彩、畫布 78×106cm
海牙市立博物館

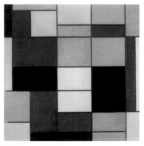

構成A 1920
油彩、畫布 91.5×92cm
國羅馬國立現代美術館

蒙德利安──

從具象到抽象

蒙德利安剛開始也是畫
寫實的風景，然後才漸
漸簡化、變形，最後成
為只有縱橫方塊的新風
格主義。從下列作品就
可以感受到蒙德利安的
風格演變。

藍棒

波拉克（Jackson Pollock）1912～1956

美國抽象表現主義的畫家，擅長以滴畫、濺灑等方式創作巨幅作品。後期因精神疾病而酗酒，導致酒精中毒，創作因而一再中斷，最後因車禍而結束一生。

➤ 將肢體語言融入作品的行動藝術

　　別的畫家大多把畫布繃在畫架上拉緊，然後才開始作畫，波拉克卻把畫布鋪在地上，然後在畫布四周走動，朝上面開始「灑」顏料。他會拿刷子沾顏料朝畫布揮灑，或直接拿顏料罐擠在畫面，甚至在油漆桶底下鑽洞，讓顏料一路在畫布上滴灑飛濺，這就是波拉克獨特的「滴畫」技法。

　　有些人或許會覺得這樣的作畫方式過於草率、簡單，根本不足以構成偉大的作品，但要在巨幅畫布塗滿顏色，除了要構思畫面，還要運用全身的力量揮灑色彩，才能掌握均衡的美感。波拉克為現代藝術開了條新路，這不僅是色彩繽紛的視覺藝術，也是將肢體語言融入作品的行動藝術。

　　《藍棒》是波拉克在精神萎靡的時候，被建築師好友硬拉著一起作畫，希望他可以藉此振作起來。結果到最後波拉克把朋友的筆觸完全覆蓋，獨力完成一幅色彩繽紛的傑作，這也是波拉克最後一件大型的抽象畫作品。

藍棒 1952
油彩、明礬、合成聚合媒材‧畫布，210×486.8cm　澳洲坎培拉 國立美術館

解析說明如下

　　1973年澳洲政府以兩百萬美金買下此畫，準備放在將來的國立美術館，當時美術館還在興建中，要到1982年才開幕，許多人批評花這麼多錢買這幅畫真是浪費公帑，但波拉克作品如今已翻漲數倍。2006年《作品第五號》以美金一億四千萬成交，刷新藝術交易的世界紀錄，成為歷史上最昂貴的畫作，看來當初澳洲政府的決定相當明智，《藍棒》也成為澳洲國立美術館最受歡迎的鎮館之寶。

① 以顏料直接擠壓於畫布 🔍

　　波拉克用了十幾條朱紅色和橙黃色的鋁顏料，從紅色顏料的轉折可以看出波拉克擠壓前進的方向，他是拿整條顏料直接擠在畫布上的。

2 深藍直線穩定了絢爛與不安 🔍

鋁顏料是帶有金屬光澤的鮮豔色彩，看起來非常華麗燦爛，波拉克一開始就使用鮮豔的鋁顏料，用完一條接一條，彷彿怎麼也停不下來。

這其實有相當大的風險，因為如果整幅畫都是閃亮奪目的線條，很容易讓人覺得頭暈目眩，好像色彩要炸開來一樣，所以最後波拉克才找來木棒，在上面塗滿深藍色的油漆，再壓印於畫布上，果然起了冷靜沉穩的壓制作用。

🔍 創造平衡秩序感 3 的秘密

波拉克在畫布上一共壓印了八條深藍色的直線，讓原本紊亂跳動的色彩，多了一份平衡的秩序感，試想若是拿掉這些藍棒，原本的畫面是不是讓人眼花撩亂？加了藍棒後讓整個畫面是否變協調了？

延伸好玩法──體驗波拉克

只要在畫布上滴灑顏料就可以變成世界名畫，這會不會太簡單了？你也可以試試看，自己創造一幅均衡多彩的滴畫作品，以下網站可以讓你動手玩，只要移動滑鼠，就可以在螢幕滴濺色彩，記得按按滑鼠鍵，看看會產生什麼變化。

網址：http://www.jacksonpollock.org/

瑪麗蓮夢露

安迪沃荷（Andy Warhol）1928～1987

安迪沃荷是美國普普藝術最重要的藝術家，他認為藝術也可以商業化量產。擅長以名人照片製作成絹印版畫，同時也拍攝實驗電影、擔任音樂製作人，是美國藝術史上的傳奇人物。

相同形象轉換色彩，流行產物推陳出新

西元1962年好萊塢女星瑪麗蓮夢露身亡，全世界影迷為之震驚，安迪沃荷也不例外。那時他剛開始以絹印版畫大量印製湯罐頭、可口可樂瓶，於是他找來夢露的照片，同樣用絹印法大量印刷，再變換不同底色和眼影，千嬌百媚的夢露就變成普普風的藝術品。

安迪沃荷以絹印複製為普普藝術開創全新的風格，雖然傳統派的藝術人士對這種粗糙速成的「畫作」非常不以為然，但安迪沃荷儼然成為「美國夢」的代表：只要有想法、有特色，抓住成名的機會，未嘗不能成為名利雙收的藝術家。

瑪麗蓮夢露是好萊塢電影工業塑造出來的產物，安迪沃荷把大眾熟悉的性感女神再度包裝，幸好當時沒有明確的照片肖像權。這種勇於突破傳統的革命性創作，果然一舉將他推上事業巔峰，成為現代藝術最著名的畫家之一。

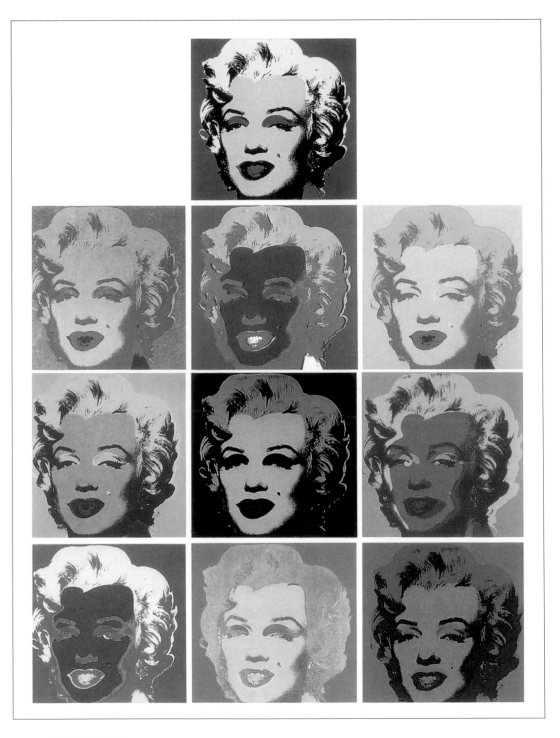

瑪麗蓮夢露 1967
絹印・紙，各91×91cm　日本廣島　現代美術館

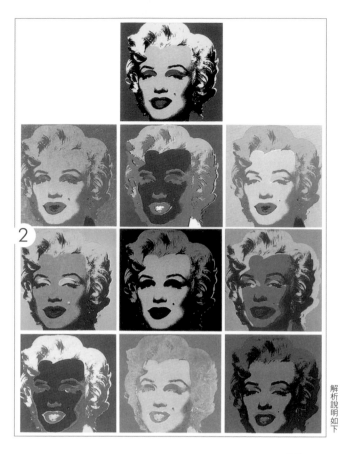

2

解析說明如下

安迪沃荷利用絹印法加快創作，光是1962年到1964年之間就印製了2000幅作品，這種速度大概讓過去靠慢工出細活的藝術家為之氣結。

① 大眾流行素材皆可成畫 🔍

夢露是50年代的好萊塢紅星，可惜年華正好卻香消玉殞，因此成為美國人心中永遠的性感女神。她幾乎是美國流行文化的某種標竿，安迪沃荷抓準時機把夢露拿來大印特印。沒多久甘迺迪總統遇刺，他又把遺孀賈桂琳的照片拿來創作，搶搭名人時事風，果然讓他紅得很快。其他名人如貓王、華倫比提、麥可傑克森，甚至古典名畫中的蒙娜麗莎、波提切利的維納斯都被他巧手變成普普風的合成藝術。

瑪麗蓮夢露・電影《遊龍戲鳳》1957

2 凸顯亮麗色彩與明暗感 🔍

並不是把照片拿去複製就是普普藝術,後製的潤飾才是關鍵。安迪沃荷除了注重顏色調配,更會以畫筆重新描繪輪廓線,把夢露眼睛、朱唇等特徵強調出來,修飾過後的夢露才能呈現繽紛多彩的視覺效果。

🔍 什麼是絹印? 3

絹印可以用來印製T恤、漫畫、海報上的圖案,最簡單的方法就是以絲絹製成網版,需要上色的部分留下氣孔,不需上色的部分則以不透水的乳劑封死,這樣覆蓋在紙上再刷上墨水,就能透過氣孔把圖案印在紙上了。

藝術簡貼 24

究竟是什麼使得今日家庭如此特殊,如此誘人? 1956
理查・漢彌頓 Richard Hamilton(1922～)
紙、拼貼 24.5×26cm 美國加州 詹斯收藏

普普藝術

普普藝術就是從大眾流行文化尋找創作的題材,舉凡廣告招牌、照片、漫畫都可以成為藝術。它剛好和50、60年代流行的抽象藝術相反,普普藝術希望藉由通俗的圖案符號,探討流行文化和藝術之間的交集。許多服裝設計和平面設計都受到普普藝術影響,畢竟它代表大眾流行的口味之一。

漢彌頓是英國畫家,擅長拼貼畫,這幅作品被視為普普藝術的第一件作品。

木村日出資 & 佐古文男 ◎著
郭寶雯 ◎譯
定價 280 元

選苔、用土、取材、栽培管理，一氣呵成。
從名作欣賞，到DIY動手做，一次就上手。

本書特色：

1. 簡單五步驟，馬上開始製作屬於自己的小庭園──苔盆景。
2. 從苔蘚種類介紹、採集用具與製作用具一一詳細解說。
3. 不需要花大錢，只要有點小巧思 行動力，即可完成。
4. 不需要長時間培養，從製作完成開始便可開始賞玩只屬於自己的「立體山水畫」。
5. 悠然自得，充滿禪意使人放鬆，最不一樣的DIY辦公室小物！也適合在家賞玩。

看膩了花花草草的盆栽，想與眾不同又能發揮自我創意，
馬上開始嘗試「苔盆景」吧！

輕鬆DIY苔盆景　只要簡單五步驟
立刻賞完令人愛不釋手的苔盆景！

Step1 採集住家附近的苔蘚
Step2 繪製理想中的設計圖
Step3 用流木或廢棄的瓷碗製作器皿
Step4 準備適合種植苔蘚的用土
Step5 開始動手玩創作

準備材料
1. 木賊
2. 海州骨碎補
3. 用土
4. 南亞白髮蘚
5. 蕎麥麵沾醬碗

4

5

3

2

1

1 | 將用土放入盆器中

2 | 剪掉苔蘚底部多餘的土

3 | 用鑷子平整壓緊邊緣

4 | 用鑷子穿洞種植一次一枝

5 | 注意平衡感，繼續種植

無須花大錢，利用手邊不需要的二手容器或者流
木，便可當作器皿，將從住家附近採集的苔蘚，
按照自己想像中所繪製的設計圖一一擺上鋪滿最
適合苔蘚生長的柔軟用土上，擠一擠、壓一壓，
再喬個完美角度，獨一無二的苔盆景就完成囉！

6 | 完成後仔細灑水並沖洗盆器

國家圖書館出版品預行編目（CIP）資料

從○開始圖解西洋名畫／陳彬彬著 . -- 二版. -- 臺中
市：晨星, 2019.04
　　面；　公分. --（Guide book；203）
ISBN 978-986-443-866-2（平裝）

1.西洋畫 2.藝術欣賞

947.5　　　　　　　　　　　　　　　108004607

Guide Book 203

從○開始圖解西洋名畫
教你欣賞世界名畫角度與重點，品嘗畫中的精髓與故事

作者	陳彬彬	
主編	莊雅琦	
協助編輯	劉容瑄	
美術編輯	林姿秀	
封面設計	賴維明	線上讀者回函

創辦人　陳銘民
發行所　晨星出版有限公司
　　　　407台中市西屯區工業30路1號1樓
　　　　TEL：04-23595820　FAX：04-23550581
　　　　行政院新聞局局版台業字第2500號
法律顧問　陳思成律師
初版　西元2008年2月28日
二版　西元2019年4月23日
再版　西元2024年7月8日（三刷）

讀者服務專線　TEL：02-23672044 / 04-23595819#212
　　　　　　　FAX：02-23635741 / 04-23595493
　　　　　　　E-mail：service@morningstar.com.tw
網路書店　http : //www.morningstar.com.tw
郵政劃撥　15060393（知己圖書股份有限公司）
印刷　上好印刷股份有限公司

定價 350 元
（如書籍有缺頁或破損，請寄回更換）
ISBN：978-986-443-866-2

Published by Morning Star Publshing Inc.
Printed in Taiwan
All rights reserved.
版權所有 · 翻印必究